일본 아니메
무엇이 대단한가

세계를 매혹시킨 이유

쓰가타 노부유키 저 | 고혜정 · 유양근 역

박영사

들어가며 🌸

　이 책은 일반인을 대상으로 쓴 것입니다. 따라서 연구자나 비평가, 업계 관계자 등 이른 바 전문가, 열광적인 애니메이션 팬들을 대상으로 한 것이 아니라, 예를 들어 어릴 적 애니메이션을 자주 보았지만 지금은 아이들이랑 가끔 보는 정도인 그런 분들을 의식해서 쓴 것입니다. 때문에 극히 기본적인 지식에 대해서도 기본부터 설명하고 있습니다. 이런 점을 먼저 언급해두고 싶습니다.

　최근 '아니메는 일본을 대표하는 문화, 이른 바 쿨재팬을 상징하는 것'이라는 논조가 여기저기 눈에 띕니다. 미야자키 하야오(宮崎駿) 감독의 은퇴 선언을 전 세계가 놀라운 일로 받아들였다는 보도도 있었습니다. 그러한 일도 있어서, 이 책의 제목처럼 '일본 아니메는 대단하다'라고 생각하는 사람이 많이 있습니다.

　그러나 일부 전문가는 그와 반대의 견해를 가지고 있습니다. 일본 아니메가 잘 팔리고 있던 것은, 아니 보다 정확히 얘기하면 '잘 팔리고 있는 것처럼 보이고 있던' 것은 지금부터 10년도 전의 일입니다. 현재 상황에서는 '아니메를 계속 세계로 수출해서 돈을 벌자'라고는 할 수 없습니다.

　왜 이렇게 되어버린 것일까요?

　그것은 주로 매스컴의 전달 방식이 다분히 단편적이고 자의적이어서, 다시 말해 '전후의 문맥을 생략하고 전하고 있기' 때문에, 실상과는 멀리 떨어진 일반적인 이해를 하고 있기 때문입니다. 아니메의 현재 상황이나 장래를 분석하지 않고, '일본 문화는 훌륭하다. 지금까지처럼 자랑스럽게 세계에 팔아야 한다'라는 예정조화적인 논조에 결부시키기 위한 재료로서 안이하게 아니메를 이용하고 있다고 해도 좋을 것입니다.

이 책의 커다란 목적은 그렇게 자의적으로 생략된 '전후의 맥락'을 보충하는데 있습니다. 오해하게 된 일반인들을 대상으로 일본 아니메가 처한 현재 상황을 솔직하게 서술해 가려고 합니다. 왜냐하면 아니메를 어떻게 위치지울까 하는 것은 국민적 과제이기 때문입니다.

다른 한편 '일본 아니메는 이제 끝났다'라고 하는 시각도 옳다고는 할 수 없습니다. 역시 '일본 아니메는 대단한' 것입니다. 다만 막대한 이익을 전제로 할수 없게 되었다는 것이므로, 지금처럼 오해한 채로 나아간다면 언젠가 업계는시들어버리고 맙니다. 그렇게 되면 새로운 작품도 나오지 못하게 되고 말겠지요. 그 점을 가장 염려하고 있습니다.

원래 일본 아니메는 해외에서 팔기 위해 만들어진 것이 아니었습니다. 해외에서 아무리 평가받았다 해도, 대부분이 국내 시장을 대상으로 한 것입니다. 때문에 인기가 높아진 이유를 우리 일본인들은 정확히 이해하지 못하고 있습니다. 이해하지 못하고 있기 때문에 효과적으로 홍보를 하지 못하고, 또 국가간에 해결하지 않으면 안 되는 큰 문제(해적판 유포 등)에도 대응하지 못하고 있습니다. 그리고 해외에서의 인기를 인기로서 제대로 수확하지 못하고 있다는 악순환에 빠져 있습니다.

이 책에서는 그러한 문제의식에서, 특히 일본 아니메의 특징은 어떠한 것인가를 생각해보고 아니메와 함께 해 온 일본인의 본질이라고 해야 할 것을 드러내보였습니다. 그런 다음에 해외에서의 수용의 예를 소개하고, 앞으로 아니메는어떻게 해야 좋은지 필자 나름의 제언을 하고 있습니다.

필자는 현재 교토의 미술계 대학 '애니메이션학과'에 재직하면서 주로 일본애니메이션사를 연구하며 학생들에게 애니메이션의 역사나 작품론, 작가론을강의하고 있습니다.

이 애니메이션학과에는 매년 많은 학생들이 입학하고 졸업합니다만, 실은 일반인들이 보아서 아니메 오타쿠라고 할 수 있는 학생은 소수입니다.

전문학교가 아니라 4년제 대학이라는 것도 있을 수 있지만, 졸업 후에도 아니메 업계에 취업하는 사람은 결코 많지 않고, 게임이나 디자인 등 다른 엔터테

인먼트 분야 그리고 일반기업에 취업하는 사람까지 진로는 다양합니다. 법학부를 졸업한 학생들이 모두 변호사나 판사 등 법률가가 되는 것은 아닌 것처럼, 이러한 것이 '보통'인 것입니다. 결과적으로 일본 아니메를 아는 사람이 각계에 퍼지는 것은 옳다고 할 수 있지 않을까요?

그러기 위해서는 애니메이션학과 졸업생인 이상, 그림을 움직이는 기술을 체득한 다음, 일본 아니메의 특성이 무엇이며 그것이 어떻게 해외에서 주목받고 있는가 하는 것을 알지 않으면 안됩니다. 이 책의 집필 중에 애니메이션학과에 입학하는 학생의 첫 과제도서로서 필요한 사항을 쓰게 되었다고 자각하게 되었습니다.

그렇기는 해도 책을 읽으면 알 수 있듯이, 예로 든 작품은 대부분 1960년~80년대의 고전적인 작품입니다. 이 점은 현재의 젊은 세대에게는 약간 향수를 느끼며 읽어가게 될 터인데, 바로 그런 식으로 이 책의 페이지를 넘겨가면서 일본 아니메의 장래에 관하여 함께 생각해 주시면 좋겠습니다.

2014년 2월
쓰가타 노부유키(津堅信之)

역자 서문 ❀

 중장년이 된 사람들은 어렸을 적 텔레비전에서 방영한 <철완 아톰>, <알프스 소녀 하이디>나 <캔디캔디>, <세일러문> 혹은 <마징가Z>, <미래소년 코난> 등을 기억하고 있을 것이다. 청소년들은 현재진행형으로 <도라에몽>이나 <짱구는 못말려>, <원피스>, <명탐정 코난>을 보고 있을 수도 있다. 이처럼 우리 일상과 가까운 일본 애니메이션을 접하면서도 일본 애니메이션의 역사나 상황을 구체적으로 알려주는 기회는 그리 많지 않았음도 사실이다.

 이 책은 쓰가타 노부유키가 2014년에 발행한 『일본 아니메는 무엇이 대단한가(日本のアニメは何がすごいのか)』를 번역한 것이다. 부제는 '세계가 매혹당한 이유(世界が惹かれた理由)'라고 되어 있다. 제목만 보면 일본 애니메이션에 대한 자랑으로 가득한 나르시시즘적 글이라고 생각할지도 모른다. 그러나 저자는 일본 애니메이션의 장점이나 특징만을 특화시키거나 찬사를 늘어놓지는 않는다. 오히려 그러한 장점에도 불구하고 현재 외국에서 일본 애니메이션을 수용하는 여러 양태와 비즈니스 상황을 객관적으로 보려 하고 있다. 결론적으로 일반적인 일본인들이 생각하는 것만큼 그렇게 찬사를 받거나 호황을 누리고 있지 않다는 이야기를 하고 있다.

 우선 이 책은 크게 다섯 개의 장으로 구성되어 있다. 제1장은 일본 애니메이션의 간략한 역사와 전통예술과의 관계를 논한 뒤, '아니메'라는 용어의 정의, 애니메이션 제작의 일반적인 흐름, 국가와의 관계 등을 서술하고 있다. 일본 애니메이션을 칭하는 많은 이름 중에 '아니메'라는 용어를 사용하는 것은 그것이

일본식 영어인 '아니메이션'의 줄임말임과 동시에, 해외에서 일본 애니메이션을 특화시켜 부르는 고유명사로서의 의미를 가진다는 데 기인한다. 제2장은 로봇물, 스포츠물, 마법소녀물, 심야 애니메이션 등의 장르를 소개하고, 특화된 일본 애니메이션으로서의 '아니메' 탄생에 기여한 데즈카 오사무와 <철완 아톰>, 그리고 현재 일본 애니메이션을 대표하는 스튜디오 지브리에 얽힌 이야기를 하고 있다. 제3장에서는 일본의 해외시장 진출과 관련된 이야기를 서술하고 있다. 더불어 확산에 공헌한 인터넷이 오히려 일본 애니메이션 시장에 끼친 악영향에 대해서도 언급한다. 제4장은 현재 일본 애니메이션의 해외 수용의 다양한 양상을 소개한다. 마지막 제5장에서는 현재 일본 애니메이션이 처한 상황과 문제를 지적하고 대안을 제시하고 있다.

이러한 구성에서 알 수 있듯이 이 책은 유명한 작품들의 작품론이나 작가론이 아니다. 그렇다고 일본 애니메이션 역사를 순차적으로 기술하는 책도 아니다. 오히려 일본 애니메이션에 조금이라도 관심이 있다면 알 수 있는 작품이나 감독들 뒤에 있는 배경이나 상황에 주목하고 있다. 그렇기에 간략한 역사도 들어 있고 대표적인 장르 소개, 매출이나 앙케이트 조사의 도표도 들어 있다. 그렇다고 딱딱한 마케팅이나 산업적 분석에 치우치지도 않는다. 그런 점에서 저자의 저술 의도와 맞게 현재의 일본 애니메이션이 처한 상황을 객관적으로 직시하는 데 필요한 자료를 친절하게 제시하고 있다고 보는 것이 옳을 것이다. 독자에 따라서는 흥미있는 분야를 장별로 읽어도 무방한 구성이다. 따라서 일종의 일본 애니메이션 개론서로서 충분한 가치가 있다고 생각된다.

일본 애니메이션을 보는 데 필요한 지식이 아니라 알고 보면 더욱 재미있고 많은 것을 보게 하는 책이라고 해야 할 것이다. 더불어 우리나라 애니메이션에 대한 관심과 진로를 촉구하는 의미도 있다. 애니메이션 산업을 진흥하기 위해 많은 노력을 기울여 왔음에도 불구하고 가시적인 성과를 내지 못하고 있는 우리나라의 상황 해석에 많은 영감과 도움이 되는 관점을 제공할 수 있을 것이라 생각한다.

본문에 있는 각주와 그림은 모두 우리나라 독자들의 이해를 돕기 위해 역자

가 붙인 것이며, 미주는 모두 저자가 첨부한 것이다. 그리고 애니메이션 한글 제목은 우리나라에 소개될 때 붙여진 타이틀을 사용하였다. 가능한 원저의 문체와 표기를 가감없이 전달하려고 했기 때문에, 문단 구성이나 스타일에서 늘 접하던 것과 약간 다른 느낌이 있을 수 있다는 점을 양해 바란다.

끝으로 이 책을 번역하는 데 2015년 2학기 가톨릭관동대학교 '일한번역연습'의 수강 학생들의 도움이 있었기에 고마움을 전한다.

차 례

'아니메'와
일본

01 '아니메'와 일본

1| 아니메를 좋아하는 일본인

어린이부터 어른까지

현재 일본에서는 여기저기 아니메가 넘쳐나고 있다.

그 발신원은 텔레비전이나 영화관에 그치지 않는다. 인터넷이나 모바일 어플리케이션은 말할 것도 없이 지하철의 승차권 발매기, 길가의 광고 디스플레이 등에서도 아니메 캐릭터가 우리들에게 미소를 던지고 있다. 최근에는 '지역 캐릭터'라고 칭하며 도시나 마을이 독자적인 캐릭터를 만들고, 때로는 그것을 영상화해서 다양한 곳에서 홍보로도 한몫하고 있다.

물론 전통적인 의미에서 작품으로서의 아니메는 지금도 텔레비전이나 영화가

주류이고 1980년대 중반 이후에는 여기에 비디오가 더해졌으며, 2000년대부터는 인터넷도 적극적으로 활용되어 발표되고 있다.

하지만 더 막연한 이미지, 즉 '눈이 큰 캐릭터가 움직이고 있다'라는 의미에서의 아니메가 정말로 우리 주변에 넘쳐나고 있다는 사실은 조금만 의식하면 누구나 납득할 것이다.

해외로 눈을 돌려보면 이런 현상은 거의 볼 수가 없다. 디즈니라는 거대 기업을 보유한 미국에서 애니메이션은 친밀한 존재이지만, 그래도 일본 이외의 다른 나라에서는 애니메이션을 상품으로 소비하는 연령층에 상당한 제한이 있다. 어린이, 학생 그리고 이른바 어른 세대까지 한결같이 아니메를 소비하는 나라는 없다고 단언해도 좋다.

어째서 일본인은 이렇게까지 아니메를 좋아하는 것일까?

전통적인 회화 표현과의 관계

일본인이 아니메를 좋아하는 이유를 생각하기 전에 기본적인 아니메의 특징을 몇 가지 확인해 두자.

먼저 종종 이세계(異世界)와 공상극(空想劇)을 주제로 하는, 즉 판타지라는 것이다.

다음으로 적어도 일본의 상업 아니메에 관한 한, 평평한 그림(2차원)의 캐릭터가 점하고 있다는 것, 그리고 그 평평한 그림이 움직인다는 것 등을 들 수 있을 것이다.

그 중에서 아니메가 평평한 그림이라는 것과 더불어, 한정된 종류의 색으로 균일하게 채색된 그림(캐릭터)이라는 사실과 일본의 전통적인 대중 회화인 우키요에(浮世絵)[1]와의 관련성을 지적하는 설이 많다.(주1)

확실히 아니메 캐릭터와 우키요에에 그려진 캐릭터는 모두 아니메 느낌이 나

1 | 17세기~ 20세기 초 일본 에도 시대에 성립된, 당대 사람들의 일상생활이나 풍경, 풍물 등을 그려낸 풍속화.

는, 또는 우키요에 느낌이 나는 그림으로 양식화되어 있어서 관심 없는 사람에게는 모두 같은 그림으로 보인다. 다만 팬이라면 캐릭터 디자이너와 우키요에 작가들의 그림의 차이를 금방 구분할 수 있다는 점은 공통적이다. 이런 점에서 일본인이 아니메를 좋아하는 것은 일본인으로서의 전통적인 취향이 반영된 것이라는 관점이다.

그러나 우키요에는 본질적으로 성인을 위해 그려진 것이다. 아니메가 현재는 세대를 아우르게 되었지만 원래는 어린이를 대상으로 한 것이라는 것을 생각하면, 우키요에로부터 아니메로 수백 년의 시간을 넘어 공통점을 찾는 것은 아무래도 과도한 비약이다. 왜냐하면 현재의 아니메 인기에 실질적인 출발점이 된 것은 1963년에 방영을 개시한 <철완 아톰(鉄腕アトム)>이기 때문이다.

<아톰>을 생각할 때는 두 가지에 유의해야 한다. 하나는 <아톰>은 텔레비전이라는 당시의 최첨단 오락 기술이 있었기에 성립되었으며 인기를 얻었다는 것이고, 또 하나는 TV아니메 시리즈 <아톰>에는 말할 것도 없이 데츠카 오사무(手塚治虫)[2]의 원작 만화가 존재한다는 것이다.

여기서 다시 아니메가 인기 있는 이유와 전통 회화 표현의 문맥으로 돌아가고 싶다.

일본의 고전적인 회화에는 우키요에 이외에도 '호쿠사이[3]만화(北斎漫画)'로 대표되는, 오늘날의 풍자화(風刺画)가 있다. <아톰>의 예에 그치지 않고 일본 아니메와 종이를 매체로 하는 만화와의 관계는 떼려야 뗄 수 없는데, 그렇다면 아니메보다 훨씬 오래된 역사를 가진 만화의 발전과 수용의 역사에도 눈을 돌리지 않으면 안 된다.

2 | 데츠카 오사무(手塚治虫 1928~1989). 일본 애니메이션의 아버지 또는 신이라고 불리는 일본의 만화가. 작품으로는 〈철완 아톰〉, 〈밀림의 왕자 레오〉, 〈불새〉, 〈블랙잭〉 등이 있다.

3 | 가쓰시카 호쿠사이(葛飾北斎 1760~1849). 에도시대의 우키요에 화가. 고흐 등 인상파 화가에게도 영향을 줌. 대표작으로 「붉은 후지산」, 「가나가와의 거대한 파도」, 「고이시가와의 아침 설경」 등이 있다.

그러나 현재 일본의 만화를 대표하는 이른바 '스토리 만화'의 기원을 역사적으로 어디까지 올라갈 것인가에 대해서는 전문가들 사이에서도 학설이 나뉘어져 있다. 도바 소조(鳥羽僧正)[4]의 「조수희화(鳥獣戯画)」까지 기원을 거슬러 올라가거나, 앞서 언급했던 호쿠사이만화, 더 나아가서는 전쟁 전에 등장하기 시작한 어린이용 스토리 만화에서 기원을 찾기도 한다.(주2)

사실 이 점은 아니메에서도 마찬가지로, 일본인이 아니메를 좋아하는 DNA는 우키요에보다도 더 시대를 거슬러 올라가 헤이안시대(12세기)에 성립된 「시기상엔기에마키(信貴山縁起絵巻)」[5] 등의 두루마리 그림에서 기원을 찾는 설이 있으며(주3), 그림을 움직여서 보여주는 애니메이션 자체의 기원으로서 프랑스의 라스코 동굴 벽화를 인용하는 관점도 있다.

일본인은 어째서 아니메를 좋아하는가 하는 주제에서 꽤나 멀어진 감도 있지만, 꼭 이해해 주었으면 하는 것은 그림에서만 기원을 찾는 것은 상당히 무리가 있다는 점이다.

좀 더 정확히 말하자면, 과거에서 현대에 이르기까지 다양하게 만들어진 그림에서 공통점을 발견하고 기원을 찾더라도 그것은 부분적이고 단편적인 관점이며, 일본인은 왜 아니메를 좋아하는가 하는 주제에 숨어 있는 중요한 점을 간과할 수도 있다.

양식화된 평평한 그림에 대해 예를 들자면 판화나 포스터 등의 상업미술이 있고, 게다가 만화나 풍속화 등의 영역에서 외국에서도 각각 전통과 역사를 가지고 있어서 일본만을 특별하게 보는 것은 역시 무리가 있다.

다음으로 애니메이션이 가장 잘 다루는 제재에 판타지가 있다는 점인데, 일

4 │ 도바 소조(鳥羽僧正, 1053~1140). 헤이안시대 후기의 천태승, 화가. 본명은 가쿠유(覚猷). 작품은 유모어와 풍자가 넘치며 희화(戯画)라고 불렸다. 대표작으로 「조수인물회화(鳥獣人物戯画)」가 있다.

5 │ 헤이안 시대 말기의 두루마리 그림으로 일본의 국보. 일본 4대 두루마리 그림의 하나. 나라현에 있는 시기산을 배경으로 중흥에 힘쓴 인물의 설화를 묘사한 작품.

본에서도 예로부터 전해오는 오토기조시(御伽草子)⁶ 등을 포함해 공상적, 환상적인 판타지의 제재가 많이 존재한다. 일본에서 처음으로 애니메이션이 제작되었던 시기인 다이쇼(大正)시대⁷에 '모모타로(桃太郎)', '토끼와 거북이', '혀 잘린 참새(舌切り雀)' 등의 옛날이야기를 제재로 한 애니메이션이 많이 제작되었다.

하지만 애니메이션에 있어서 판타지를 제재로 하는 것에는 누가 뭐라 해도 디즈니가 일본을 훨씬 능가하는 양상을 보이고 게다가 이른 시기부터 확립되었다. 나중에 얘기하겠지만 일본에서는 소위 어린이용 판타지 '이외'의 많은 제재가 아니메화된 것이 특징적이고, 따라서 일본의 전통적인 설화나 이야기와 같은 수준에서 논하는 것은 곤란하다.

그림연극(紙芝居)이라는 미디어

필자는 일본인이 아니메를 좋아한다는 것을 고찰할 경우, 그림이 움직인다는 것과 소리가 첨부된다는 것에 대해 주목할 필요가 있다고 생각한다.

'소리가 들어 있는 움직이는 그림'이라면 당연히 영화가 해당되고 애니메이션(아니메)도 영화의 한 종류인데, 영화(애니메이션)의 기원 중 하나로 예를 들 수 있는 것에 환등(幻灯)이 있다.

환등은 17세기 중반쯤에 유럽에서 발명된 영상 장난감으로, 고정식 영사 장치를 사용하여 그림을 스크린에 투영한다는 점에서 오늘날 얘기하는 슬라이드 쇼와 거의 같다. 환등은 18세기 후반 무렵에 일본에 수입되었는데, 일본에서는 이것을 발전시켜서 '우쓰시에(写し絵)'라는 독자적인 예능을 탄생시켰다. 이 우쓰시에의 가장 큰 특징은 그림이 움직인다는 점이다. 발명지인 유럽에서는 고정식이었던 영사기를, 조작하는 사람이 손을 가지고 움직이게 하면서 스크린에 투영함으로써 움직이는 그림을 실현시켰다.

6 | 오토기조시는 무로마치 시대에서 에도 시대에 걸쳐 성립된 그림이 들어간 단편 이야기 혹은 그러한 형식.
7 | 일본의 연호로 1912년~1926년의 시대.

시대는 상당히 현대에 가까워지는 데 일본의 독자적인 예능으로 그림연극이 있다. 그림연극은 쇼와(昭和)⁸ 초기에 탄생하여 1955년경까지는 어린이에게 가장 친근한 오락의 하나였다. 전전(戰前)에 시대를 풍미한 「황금박쥐」는 1930년에 제작되었다. 하지만 전후(戰後) 텔레비전의 보급과 더불어 그림연극은 급속도로 쇠락하고 말았다.

그림연극은 말할 것도 없이 그림책처럼 여러 장(많게는 십여 장 정도)의 그림을 조합해서 구성되고, 그림 뒤에는 대본이라 할 수 있는 글이 적혀 있었다. 그리고 연기자는 그림을 한 장씩 넘기면서 그림 뒤의 대본을 소리 내어 읽는 것으로 이야기가 진행된다.

어르신 분들이라면 상기해 주셨으면 하는데, 특히 거리에서 연출된 길거리 그림연극의 연기자는 스토리와 대본의 진행에 따라서 기계적으로 그림을 넘기는 것이 아니라 그림을 넣고 빼기도 하고 살짝 그림을 밀어서 그 밑의 그림(즉 다음에 나올)을 슬쩍 보여주기도 하면서 연극을 진행한다. 다시 말하면 그림연극에는 '그림의 움직임'이 존재하는 것이다.

게다가 그림연극을 끼워 넣는 무대는 가로의 긴 나무틀이며, 그 나무틀로 둘러싸인 그림의 교체(움직임)와 (연기자의) 음성에 의해 진행되는 구조는 텔레비전과 비슷하고, 텔레비전의 보급에 따라 그림연극이 쇠락했다는 것도 틀린 말이 아니라는 것을 알 수 있다.

그림연극이 아이들에게 미친 영향력은 컸는데, 전후 일본을 점령한 GHQ⁹는 그림연극의 존재에 대해 당초에는 예상 이상으로 아이들에게 영향력이 절대적인 미디어라서 허둥지둥 내용 검열에 들어갔다고 한다.(주4)

그림연극이 일본의 독특한 미디어로 쇼와 초기(1920년대 중반)에 탄생한 이유에

8 ▎ 일본의 연호로 1926년~1989년까지의 시대.

9 ▎ GHQ(General Headquarters). 일본이 제2차 세계 대전에 패한 후 1945년 10월부터 샌프란시스코 강화조약이 발효된 1952년 4월까지 일본에 있었던 연합군 최고위 사령부.

는 무성영화의 변사(活弁士)[10]들이 토키(발성영화)의 등장으로 일자리를 잃고 그림연극을 시작했다는 사정도 있다.

일본인이 전통적으로 평평한 그림을 좋아했던 것, 그리고 전후 급속도로 발달한 장편만화를 비롯한 아니메 원작이 많이 있었던 것은 일본에서 아니메가 발전한 이유로서 물론 빼놓을 수 없다.

하지만 유럽이 발명한 움직이지 않는 영상 미디어였던 환등을, 일본에서는 움직이는 영상미디어인 우쓰시에로 발전시킨 것, 그림의 움직임과 음성을 섞은 라이브 미디어인 그림연극을 탄생시킨 것을 근거로 한다면, 이렇게 그림을 움직이게 한다는 발상의 힘이 강한 일본인의 특성이 아니메를 발전시킨 직접적인 동기가 되었다고 생각하는 편이 이야기의 앞뒤가 맞아 떨어진다고 보인다.

2 | 아니메와 애니메이션

아니메(anime)는 해외에서도 별도의 장르

앞에서 필자가 '아니메'와 '애니메이션'이라는 두 단어를 의식적으로 구분해서 쓰고 있었다는 것을 눈치 채셨는지 모르겠다. 실은 아니메와 애니메이션은 다른 것이라는 인식이 일본 아니메의 특이성을 이해하기 위해 중요하다.

일반 일본인에게 아니메란 단어는 애니메이션의 약어에 지나지 않는다. 그런데 아니메란 표현은 의외로 오래되어서, 쇼와 30년대(1950년대 중반~1960년대 초반) 일부 영화잡지 등에서 사용되었다.

좀 더 대중적인, 예를 들면 신문 등에서 아니메가 사용된 것은 쇼와 50년대(1970년대 중반~1980년대 초반)부터로, 그 이전에 사용되고 있었던 '만화영화'나 'TV만화'라고 하는 말 대신에 '아니메'가 일반화되었다는 그런 흐름이다. 그리고 이런 경우에 쓰인 '아니메'는 애니메이션(animation)의 약어라는 것이다.(주5)

그런데 근래, 구체적으로는 1990년대 이후가 되지만 해외, 즉 영어, 프랑스

10 | 무성영화를 상영하는 동안 그 내용을 말로 표현하여 해설해 주는 전문 해설자.

어, 스페인어 등의 기사에서 'anime'라는 단어가 사용되게 되었다.

물론 현지 언어에는 이미 animation(영어, 프랑스어), animazione(이탈리아어) 등 각각 애니메이션을 지칭하는 단어가 있다. 해외에서 anime란 단어가 사용되고 있다는 것은 그들 지역에서 자국어의 애니메이션과는 구분하여 사용하고 있다, 바꿔 말하면 '아니메'는 '애니메이션'과는 별개라고 인식하고 있다는 것을 보여 주고 있는 것이다. 이것은 무슨 뜻일까?

결론적으로 'anime'란 일본에서 제작된 애니메이션, 보다 구체적으로는 TV 아니메나 극장 공개 작품 등 일본에서 가장 대중적으로 친숙한 일본 애니메이션 작품군을 특별히 가리키고 있는 말이다.

필자의 경험에서 말하면 캐나다나 아일랜드 등의 영어권에서 DVD 판매점을 방문했을 때에 확인할 수 있었던 것이 animation과 anime의 판매대가 따로 설치되어 있었던 것이다. 일본에서도 마찬가지지만 DVD 판매점 등에서는 코미디나 SF 등 장르별로 선반이 배치되어 손님이 상품을 고르기 쉽도록 되어 있다. 그 장르의 하나로서 animation과 anime가 설치되어, 전자에는 디즈니 작품이나 자국 애니메이션 DVD가 놓이고 후자에는 일본 아니메 DVD가 자리를 차지하고 있다. 당연히 <포켓몬스터(ポケモン)>는 anime와 가족 양쪽 판매대에 모두 놓여 있었다.

아니메 특유의 고집

어쨌든 외국에서는 이러한 현황을 볼 때 아니메와 애니메이션이 구별되어 있는데, 그럼 왜 이렇게 구별되어 있는 것일까? 그것은 말할 필요도 없이 외국에서는 자국 애니메이션에는 없는 많은 요소가 일본 아니메에는 포함되어 있어 다른 장르로 하는 편이 알기 쉽고 일본어인 '아니메'를 그대로 로마자로 표기한 'anime'가 외래어로서 사용되고 있다는 것이다.

그리고 '외국에서 자국의 애니메이션에는 없는 많은 요소', 이것이야말로 이 책의 메인테마가 되는 셈이지만, 상세하게는 제2장 이후에서 기술하는 것으로 하고 극히 개괄적으로 말하자면, 일본 아니메는 시청자의 대상 연령이 넓은 것

이 특징이다.

　그것도 스튜디오 지브리 작품같이 단일 작품으로서 폭넓은 세대가 감상할 수 있는 작품이 있는 한편, 유아용 작품, 초등학생을 중심으로 하는 세대 대상의 작품, 중고등학생 등 영어덜트용 작품, 성묘사 등이 들어 있는 성인용 작품 등 각 세대용 작품이 각기 만들어지고 있다.

　그 가운데서도 특히 영어덜트용 작품이 제작되고 있는 것이 일본 아니메를 상징하는 것으로서 해외에서 팬을 증가시키는 최대 요인으로 들 수 있다.

　즉 예를 들면 거대 로봇이 등장하고 전쟁이나 민족문제 등을 묘사하면서 캐릭터의 갈등이나 성장, 때로는 연애 모습 등도 담긴 일본 아니메로서는 가장 대중적인 작품군이 있다. 이러한 작품에 사춘기인 중고등학생(영어덜트) 세대가 감정이입하면서 작품에 빠지는 모습을 경험으로 기억하고 있는 일본인은 이미 다수파라고 할 수도 있다. 그리고 해외의 일본 아니메 팬은 같은 동기에서 아니메에 몰두하고 있는 것이다.

　이 점은 'anime'란 말이 외래어로서 영어권이나 프랑스어권에 확산된 잠재적인 요인으로 지적할 수 있을지도 모른다.

　왜냐하면 해외의 anime 팬들 중에서도 특히 열혈팬인 그들에게는 원조인 일본의 아니메 팬들과 '똑같이' 작품을 수용하고 즐기고 싶다는 의사가 강하다. 즉 일본팬과 마찬가지로 캐릭터들을 흠모하고 스토리에 빠져들며 감추어진 속임수를 찾아내고 싶다고 생각하며 보고 있는 것이다.

　그러한 전제가 사실은 인터넷상에서 작품 영상이 불법 업로드되는 큰 요인이 되고 있다. 해외의 anime 팬들은 일본에서 방영된 작품을 한시라도 빨리, 일본 팬에게 조금이라도 뒤처지지 않게 보고 싶어 한다. 그 결과, 일본에서 방영된 콘텐츠(영상)가 방영 후 1시간 이내에, 게다가 자국어 자막까지 달려서 인터넷상에 불법 업로드될 수 있게 된 것이다.

　그런 상황을 대하면, 일본 팬들이 극히 자연스럽게 사용하고 있는 '아니메'라는 말을, 해외 팬이 일본 팬과 마찬가지로 'anime'라는 말을 사용하고 싶다는 발상과 연결되었다고 생각할 수 있는 것은 아닐까?

1990년대 이후 애니메이션에 관한 학술적인 전문서적에서도 'anime'를 사용하게 되었는데, 그 전제로서 애초에 커뮤니티로서는 틀림없이 작았겠지만, anime를 일본 팬들과 동일하게 수용하고 싶다고 강하게 생각한 팬들의 존재가 있었을 것이다.

아트 애니메이션의 수입

여기서 다시 일본 국내로 화제를 돌려보자.

필자는 앞서 일본에서 '아니메'는 애니메이션의 약어에 지나지 않고, 우리 일본인은 아니메도 애니메이션과 같은 의미로 사용해 왔다고 지적했다. 그렇지만 조금 더 상황을 자세히 검증하면 그렇게 단순하지도 않다.

1970~1980년대에 걸쳐서 해외, 특히 캐나다나 프랑스 그리고 러시아나 체코 등 옛 동구권에서 제작된 단편 애니메이션, 현재 종종 '아트 애니메이션'이라 불리는 작품군이 일본 국내에 소개되었다. 이러한 작품군을 즐겨 본 팬은 TV아니메 등의 대중적인 작품을, 커머셜리즘(상업주의)에 치우친 조잡한 작품이라는 태도로 비판하는 일이 적지 않았다.

이때부터 일본 팬들 사이에서도 '아니메'와 '애니메이션'을 의식적으로 구분해 쓰는 경향이 나타났던 것이다. 즉 애니메이션 중에서도 일본의, 특히 1963년의 <철완 아톰> 이후에 양산된 TV아니메 등의 상업 작품군을 '아니메'라고 부른다는 구분이다.

지금까지 애니메이션, 아니메 그리고 아트 애니메이션이라는 말을 소개했는데, 이들 용어에 의해서 명확히 그러한 범주를 정의하는 것은 곤란하다기보다는 무의미하며, 어디까지나 개념으로서 사용하고 또한 구분해서 쓰인다는 점에는 주의했으면 한다. 다른 말로 하면, '아니메란'이라든가 '애니메이션이란'이라고 하면, 그들 팬에게는 무엇을 말하고 있는지가 대체로 통한다는 것이다.

따라서 그러한 용어로는 정리되지 않고 포괄할 수 없는 작품군이나 상황도 있으며, 그것이 싫어서 예를 들면 아트 애니메이션이라는 말은 절대로 사용하지 않는다는 팬이나 전문가도 적지 않다.

아니메라는 말을 만들어낸 것은 물론 일본 아니메 팬이고, 아니메와 애니메이션이 다르다는 것을 인식하고 용어로서 구분해 사용하고 개념의 차이를 인식하는 방향으로 나아간 것도 일본 팬이지만, 그 흐름과 직접적으로 연결되지 않는다고는 해도 알고 보면 해외 팬들도 anime라는 용어로써 animation과의 차이를 인식하고 있었다는 점은 주목해야 한다.

알고 보면 해외 팬들도 anime라는 용어를 사용하고 있었는데, 이 '알고 보면'이라는 것도 해외에서의 일본 아니메 인기를 고찰하는 중요한 키워드가 된다. 그것이 무엇을 의미하고 있는가는 제3장 이후에서 자세하게 얘기하고자 한다.

3 | 아니메 제작

움직임을 만들다

아니메에 대하여 여러 가지 전문적인 지식을 갖고 있지 않은 사람이라도 아니메가 어떠한 짜임새로 그림이 움직이게 보이는가에 대해서는 어쨌든 이해하고 있지 않을까 생각한다.

실제로 아니메의 원리는 이른바 책장을 넘기는 만화이며 지극히 단순하다. 어렸을 때 교과서나 노트 모퉁이에 연속적인 그림을 그려서 책장을 넘겨 그림의 움직임을 체험했던 사람이 많을 것이다. 이것이 아니메의 원리인데, 조금씩 포즈를 달리하는 그림을 몇 장이고 그려서 그것을 연속적으로 보임으로써 인간의 시각으로는 그림이 움직이는 것으로 보인다. 전문적으로는 이것을 가현운동(仮現運動)이라 하며, 각각의 그림은 움직이고 있지 않음에도 착각에 의해서 움직이듯이 보이는 것이다.

물론 작품으로서의 아니메 제작의 경우에는 그런 단순한 설명으로는 해결될 수 없지만, 그림이 움직이게 보인다는 원리의 이해와, 그것으로부터 발전시킨 어떻게 움직이게 하는가, 바꿔 말하면 움직임을 만드는 것이 아니메 제작, 그 중에서도 그림을 그리는 담당인 애니메이터에게는 강하게 요구된다. 움직임을

만드는 것이 뛰어난 애니메이터는 캐릭터를 보다 매력적으로 움직이게 하고 보여주는 것이 가능하므로, 아니메 작품의 질에 깊이 연관되기 때문이다.

아니메 제작의 흐름

여기서 아니메 제작의 기본적인 흐름을 해설하고자 한다. 다만 아니메 제작이라고 하더라도 작품의 규모나 기법에 따라서 상당히 다르기 때문에, 여기서 해설하는 것은 우리들이 일상적으로 시청하고 있는 TV아니메를 중심으로 한 상업 아니메 작품 제작의 기본적인 흐름이라는 것을 미리 알려둔다.

① 기획

기획이라는 것은 어떤 작품을 제작할지 검토하는 단계로, 만화나 소설을 원작으로 하는 작품의 경우에는 원작 선택이 최초의 작업이 된다. 다음으로 작품의 테마, 타겟이 되는 관객층, 제작에 필요한 예산 등이 기술된 기획서를 작성한다. 기획서는 스폰서가 될 기업에 설명하기 위해 사용되는 외에 각본 작가에게 주문할 때 자료로서도 중요하다.

이러한 작품의 기획, 스폰서와의 협의와 조정, 각본 주문, 감독과 같은 메인 스탭 편성 등, 작품 제작 전체를 통괄하는 것이 프로듀서이다. 특히 스탭 편성은 중요한데, 이것이 작품의 방향성을 결정한다고 생각하는 프로듀서가 적지 않다.

② 각본

각본은 이야기의 진행 과정을 문장으로 기술한 설계서라고 말할 수 있는 것으로, 작품의 신(장면)마다 그 장면의 상황 설명, 등장인물의 대사나 동작 등이 기술된다. 실사영화의 세계에서 전통적으로 각본은 지극히 중요하게 다루어지지만, 애니메이션은 그림(작화)의 완성도에 좌우되는 경우가 많아서 극영화만큼 각본의 중요성을 인식하지 않는 크리에이터도 적지 않다.

③ 캐릭터, 미술 등의 설정과 작성

설정은 기획서를 바탕으로 그 작품의 주요 캐릭터나 무대 등의 그림을 견본이 되도록 그리는 경우가 많고, 종종 기획서에도 그 그림들이 첨부된다. 설정 내용에 따라 '캐릭터 설정', '미술 설정'이라고 부르는데, 일본 아니메가 최초라고 할 수 있는 훌륭한 직무가 '메커니컬 설정'이다. 1970년대부터 폭발적인 붐을 일으켰던 거대 로봇이나 전함, 병기 등의 디자인은 이 메커니컬 설정의 역할이다.

④ 감독

감독은 작품의 내용에 관하여 모든 책임을 지는 입장이라 할 수 있지만, 아니메 제작에 관한 한 감독의 입장에 있는 사람에 따라 일의 내용과 양은 상당히 다르다.

보통 아니메 감독이 진행하는 가장 중요한 작업은 각본을 바탕으로 그려지는 그림 콘티 작성 또는 그 확인이다. 그림 콘티에는 작품의 화면(컷)마다 화면 속 그림 구성이나 대사, 장면 설명이 쓰여 있고, 작화나 미술 스탭에게 전하는 지시서의 역할을 하고 있다.

그렇지만 그림 콘티는 결코 단순한 지시서가 아니라, 애니메이션에서 가장 중요한 그림을 움직이는 타이밍이나 카메라워크 그리고 작품의 세계관 자체가 반영되어 있어, 감독의 관점이 가장 잘 드러나는 작업이라 할 수 있다.

다만 직무로서 '감독'과 '연출'이라는 두 종류가 있어서 과거에는 두 직무가 사실상 같은 의미로 사용되었지만, 현재 특히 TV아니메 제작의 경우에는 상당히 명확하게 구분하여 사용되고 있다.

구체적으로 얘기하면 감독은 작품 제작의 모든 책임을 지는 입장으로 이른바 최고 책임자이고, 연출은 TV아니메 각 편당 그림 콘티를 그리거나 스탭에게 지시를 내리거나 하는 등 최고 책임자인 감독의 의도를 현장에 구체적으로 전달하는 역할로 구분된다. 물론 그림 콘티에 대한 고집이 강한 감독이라면 그림 콘티도 현장에 분담하지 않고 모두 직접 그리는 스타일을 고수하는 사람도

있다.

그 외에 작화 스탭이 완성한 원화의 확인이나 촬영이 끝난 필름의 확인 등, 애니메이션 제작의 단락에 해당하는 상황에서 감독은 작업 내용을 확인한다.

⑤ 작화

작화란 애니메이션이 되는 그림을 작성하는 작업으로, 직무는 '원화'와 '동화(動畫)'로 나뉘며 양자를 통상 '애니메이터'라고 한다.

그 중에서 원화는 움직임의 기본이 되는 그림, 예를 들어 한 컷 속에서 최종적으로 10장의 그림이 필요할 경우 그 움직임의 기본이 되는 몇 장(예를 들어 3장)이 원화가 된다. '움직임을 만들기 위한 그림'이 원화라고 생각해도 된다.

이렇게 움직임을 만드는 것이 애니메이터에 있어서 중요한데, 인간 움직임이나 물의 흐름 같은 자연 현상 등 현실의 움직임을 사실적으로 재현하는 것이 아니라, 보다 매력적이고 인상 깊게 보이기 위한 움직임을 만들 필요가 있다.

한편 동화는 원화와 원화 사이를 메워서 최종적으로 필요한 10장의 그림으로 만드는 작업을 말한다. 따라서 원화는 어느 정도의 경험을 거친 스탭이 담당하고, 동화는 수련 중인 젊은 스탭이 담당하는 경우가 많다.

원화를 담당하는 애니메이터(원화가)는 움직임을 만드는 것이 요구되기 때문에, 만들고자 하는 움직임을 상상하며 그것을 정확하게 그림으로 옮길 필요가 있다. 따라서 인간이나 자연의 모든 움직임을 모든 방향(시점)에서 상상할 수 있고 그것을 그림으로 그릴 수 있는 능력이 필요하므로, 특정 포즈를 멋있고 아름답게 그릴 수 있는 것만으로는 담당할 수 없다.

원화는 다음에 동화를 담당하는 애니메이터(동화가)에 맡겨져 원화와 원화 사이를 연결하는 그림이 그려지고[이 작업을 '배분(中割り)'이라고도 하는데, 원화와 원화 사이의 동화의 수는 그 컷을 담당한 원화가가 지정한다], 컷마다 필요한 그림이 모두 갖춰진다.

일본 상업 아니메에서는 보통 많은 애니메이터에 의해 원화나 동화를 분담해서 그리기 때문에, 그림(캐릭터의 표정 등)이 미묘하게 다른 결과를 낳는다. 그러한 그림을 통일하는 역할을 담당하는 것이 '작화 감독'이다.

그리고 작화 파트에서 원화가의 처음 작업에, 감독이 그린 그림 콘티를 바탕으로 컷마다 그리는 '레이아웃'이 있다. 레이아웃은 컷의 상세한 설계도이며, 캐릭터와 배경 그림의 위치 관계가 그려진다.

⑥ 마무리

애니메이터가 그리는 그림은 모두 동화 용지라고 하는 종이에 연필로 그리는데, 그려져 있는 것은 기본적으로 캐릭터 등 움직이는 대상의 윤곽선뿐이다. 그것을 스캐너로 컴퓨터에 입력시키고, 컴퓨터상에서 그림에 착색(색을 칠하다)한다. 그 일련의 작업을 '마무리'라고 한다. 착색할 색을 정하는 책임자는 '색 지정'이라고 부른다. 더불어 착색만이 아니라 그림을 수정하거나 보카시[11]를 하는 작업('특수효과'라고 한다)도 마무리 작업이다.

투명한 합성수지판인 셀[12]을 사용했던 아날로그 시대에는 동화 용지를 트레스머신이라고 하는 특수 복사기를 써서 셀에 윤곽선을 전사하고 그 셀에 전용 물감으로 착색했었다. 현재 셀은 사라지고 컴퓨터에 의한 작업으로 바뀌었는데, 아니메 제작 공정이 디지털화되어서 가장 큰 혜택을 입은 것이 마무리 공정이라고 할 수 있다.

⑦ CG

CG란 컴퓨터 그래픽스, 즉 본래 컴퓨터를 써서 도상을 그리는 작업이나 그려진 그림 등을 뜻하므로, 현재 디지털화된 아니메 제작 작업의 경우 마무리 이후에 제작된 그림은 전부 CG라고 할 수 있다. 하지만 관례적으로는 컴퓨터를 써서 메카닉이나 배경 등 입체적인 도상을 3차원(3D)으로 작성하는 작업이나 그렇게 작성된 것을 특히 CG라고 부르는 경우도 있다.

해외, 특히 할리우드의 애니메이션에서는 캐릭터를 포함하는 모든 소재를

11 | 채색을 한쪽은 진하게 하고 점점 엷게 하여 흐리게 하는 일.
12 | 셀룰로즈 아세테이트 또는 셀룰로이드의 약어로, 일반적으로는 영화 필름을 뜻하지만, 셀 애니메이션 제작에 있어서는 작화가 끝난 동화를 셀 제록스기로 전사할 때 사용하는 투명 필름을 뜻한다.

3D로 작성하는 풀3D CG가 주류가 되었지만, 일본에서는 예전부터 내려온 셀 아니메에 가까운 그림(2차원, 2D)을 디지털화해서 거기에 3D에 의한 배경이나 메카닉 또는 에펙트(빛이나 폭발, 비나 눈 등의 자연현상)를 합성하는 기법을 취하고 있다. 그렇기 때문에 2D 캐릭터 그림과 3D 소재를 위화감 없이 하나의 화면으로 구성하는 기술이 일본에서는 특이하게 발달했다.

언뜻 컴퓨터를 사용하면 무엇이든 그릴 수 있고 무엇이든 가능하다고 생각하기 쉽다. 그것은 이론적으로는 틀린 것이 아니지만 일본 아니메에서는 현재도 아날로그적인 손 감각을 중요시하기 때문에, CG의 이론이나 수단으로서의 기능을 최대한으로 발휘한다는 생각보다 그 기능을 어떻게 잘 사용할 것인가 하는 점에서 CG 기술자의 테크닉을 평가하고 있다.

⑧ 배경화

작화 작업에 맞춰서 배경 스탭이 배경화를 작성한다. 직무 명칭은 일반적으로 '미술'이라고 부르는데, 작화와 마찬가지로 다수의 스탭에 의해 작업이 분담되고 이 작업 전체를 통괄하는 것이 '미술감독'이다.

배경화는 원칙적으로 그 컷의 프레임 크기에 상당하는 그림이 그려지지만, 예를 들어 캐릭터가 한 컷 안에서 걷거나 달리거나 하는 장면에서는 캐릭터가 움직이는 장면 전체의 배경이 필요하기 때문에 긴 배경화가 필요하다. 아날로그 시대에는 종이에 수채물감으로 그린 것이 배경화였다.

마무리 이후 공정의 디지털화가 진행되고서도 작화와 배경화는 아날로그로 그려졌는데, 2000년대 후반에 들어서면 배경화도 디지털화가 진척되어 배경 원도(배경화의 밑그림에 해당)를 스캐너에 넣어 컴퓨터상에서 착색하는 경우가 많아졌다. 또 CG 항목에서 얘기했듯이 3D를 병용하는 경우도 적지 않다.

⑨ 촬영

컷마다 필요한 동화 소재와 배경화가 갖추어지면, 그것을 촬영하여 실제로 관객이 보는 애니메이션으로 마무리한다.

아날로그 시대의 촬영에서는 배경화나 셀을 고정하는 판 위에 카메라를 설치

한 독특한 촬영대가 사용되었는데, 기본은 배경화를 가장 아래에 두고 그 위에 셀을 겹치고 셀을 바꾸면서 촬영을 한다. 촬영이 종료되어 현상된 필름은 컷 순서대로 편집하여 소리가 없는 필름이 완성된다.

현재는 촬영도 디지털화되어 셀에 해당하는 캐릭터가 그려진 그림과 배경화가 컴퓨터상에서 조합되어 빛이나 화면의 보카시, 핸드헬드 카메라로 촬영한 듯한 흔들림 등의 특수효과를 더하는 작업도 촬영용 소프트웨어에 의해 행해지고 있다.

⑩ 음향 제작(음악, 효과음, 녹음)

작화, 배경화 작성부터 촬영에 이르는 공정과 동시에 또 하나 음향에 관한 공정이 있다. 음향 관련해서는 음악(BGM)의 제작, 효과음 만들기, 캐릭터의 소리가 되는 성우 목소리의 녹음이 주된 일이다. 이들 개별적으로 만들어진 음향 관련 소재는 '음향감독(녹음감독)'에 의해 합성되어(이 작업을 더빙이라고 한다) 하나의 음향 데이터로 완성된다.

일반적으로 가장 잘 알려진 공정은 성우 목소리의 녹음이라고 생각한다. 일본에서는 완성된 화면을 보면서 성우가 대본을 바탕으로 연기하고 대사를 녹음하는 공정이 일반적인데, 그것을 '아프레코'(일본식 영어 after recording의 약어)라고 부른다. 덧붙이자면 서구에서는 먼저 성우의 목소리를 녹음하고 성우의 연기에 맞춰서 그림을 그리는 공정이 일반적이다.

⑪ 편집

촬영이 끝난 영상 데이터를 컷 순서대로 이어붙이는 작업이 편집이다. 아날로그 시대에는 촬영된 필름을 잘라 붙이는 작업이 편집이었지만, 현재는 촬영이 종료된 소재도 디지털 데이터이기 때문에 컴퓨터상에서 편집이 이루어진다.

한편 음향 제작에서 완성된 음향 데이터가 있고, 영상 데이터와 음향 데이터를 합치는 작업을 비디오편집(V편)이라고 한다.

이렇게 모든 편집 작업이 끝난 데이터를 간파케(完パケ)라고 부르며, 이것이 이른바 완성품으로 방송국 등에 납품된다.

'손재주가 좋은 일본인은 아니메 제작에 적합하다'라는 주장

이러한 흐름을 보면 아니메 제작이라는 것은 매우 섬세하며 끈기가 필요한 작업으로 연상하는 사람도 적지 않을 것이다. 실제로 그러하며, 스튜디오에서 일하는 스탭으로부터 '아니메는 단순 작업의 축적'이라는 이야기도 들을 수 있다.

다만 그러한 아니메 제작의 특성과 일본인의 특성을 묶어서, 그것이 일본에서 아니메가 번성한 근거라고 받아들이는 관점이 예전부터 있었다.

무슨 말이냐 하면 일본인은 예로부터 손재주가 좋으며 그것이 전통적인 공예품으로부터, 특히 전후의 고도 경제 성장을 뒷받침한 기술 개발, 공업 제품 개발을 이끌었다고 하면서, 그러한 좋은 손재주가 아니메 제작에 적합하다는 이야기이다.

예를 들어 데츠카 오사무의 무시프로덕션 설립(1962년)에 관여한 아니메 감독 야마모토 에이이치(山本暎一)는 무시프로덕션을 설립한지 얼마 되지 않은 무렵에 스탭과 나눈 대화에서 일본인은 손재주가 좋기에 아니메 제작에 적합하다고 하는 내용을 얘기하고 있다.(주6)

한편 거의 같은 시대에 아니메 평론을 시작한 모리 다쿠야(森卓也)는 그것은 속설이라고 하면서, 원래 재주가 좋다거나 나쁘다는 개념은 아마추어리즘으로부터 오는 취미로서의 일이라는 의미의 발상으로, 재주가 좋다는 것은 언제나 궁핍이라는 두 글자와 함께한 것을 잊으면 안 된다고 비판하고 있다.(주7)

확실히 재주가 좋다는 개념이 나타내는 것은 시대나 상황에 따라서 적잖게 바뀌기도 하고, 손재주가 좋다면 아니메 제작에 적합하다는 맥락으로만 논의하는 것은 무리가 있다. 다만 오늘날의 아니메 제작 현장에서 주로 원화나 작화 감독 수준의 일을 하고 있는 애니메이터로 보자면, 손재주가 좋다는 것이 아니메 제작에 알맞은지 아닌지는 대부분 의미가 없는 논의라고 생각된다.

왜냐하면 그림을 움직이는 애니메이터들은 '움직임을 재현'하는 것이 아니라 '움직임을 만드는' 것이 요구되기 때문이다. 즉 리얼리즘이 아니라 창조적이지 않으면 안 된다. 그것은 손재주가 좋은 것보다 본인이 지닌 개성이나 기지에 좌

우되는 부분이 크다.

이것은 일본 아니메를 특징짓는 또 다른 요소라고도 할 수 있다.

앞서 말한 것처럼 아니메 제작은 고도로 분업화되어 디지털 시대에 접어들고 서는 그 경향에 박차를 가한 듯이 보이지만, 실은 일본의 아니메 제작 현장에서 의 그러한 여러 가지 노하우는 놀라울 정도로 시스템화되어 있지 않으며 또한 매뉴얼화되어 있지 않다. 이런 점이, 관객에게 널리 받아들여지기 위한 요소를 시장조사로 찾아내고 스토리 구성이나 캐릭터 디자인 등이 고도로 매뉴얼화되 어 있는 할리우드와 크게 다른 점이다.

일본 아니메는 제작을 위한 노하우가 매뉴얼화되어 있지 않으며, 스튜디오 단위 또는 크리에이터 단위로 노하우가 관리되어 필요에 따라 다음 세대에게 계승되어 온 것에 불과하다.

아니메 제작 프로세스 중에 작화나 마무리 등의 부분은 1980년대부터 해외 (주로 한국이나 중국, 필리핀 등 동남아시아권)에 외주를 주게 되었고, 자연히 매뉴얼과 유사한 것이 해외 등지에도 전해졌으며 최근에 이르러서 일본 아니메의 영향을 받은 듯한 작품이 동아시아 여러 나라에서 나오게 되었다.

하지만 스토리와 캐릭터는 결코 외주를 주는 일이 없고 매뉴얼화된 것도 없 었다. 그러한 흐름의 결과가 일본 아니메는 스토리와 캐릭터가 매력적이라는 해 외로부터의 평가의 원인이 되고 있는 것이다.

이것은 손재주가 좋은가 아닌가라는 것과 관계가 있다고는 말하기 어렵다.

'애니메이터 가난 이야기'

마지막으로 아니메 제작에 종사하는 사람들, 예를 들어 애니메이터는 가난한 가 하는 것에 대해 잠시 이야기하고 싶다.

이것은 최근에 시작된 것이 아니라 1980년대 무렵부터 있었는데, 매스컴에 서는 자주 애니메이터의 저임금 문제가 화제가 된다. 휴일 없이 일해도 한 달 에 수만 엔 정도밖에 받지 못한다, 몸이 망가져서 이직하는 비율이 상당히 높 다 등의 이야기이다.

노동량에 맞지 않는 저임금이라는 것에 대해서는 텔레비전 제작 업계나 탤런트 직업 등에서도 들려오는 이야기이기도 하여 아니메 업계 특유의 이야기는 아니지만, 휴일 없이 일해도 한 달에 수만 엔밖에 지급하지 않는 회사(아니메 제작 스튜디오)가 현존하는 것은 사실이다.

다만 이 문제에 관해서는 아니메 제작 자금의 흐름이나 방법론이 어떻게 발전해 왔는지, 노사관계가 어떻게 구축되어 왔는지 등을 밝히지 않고서 논의하는 것은 어려우며, 그것을 생략하고 애니메이터의 빈곤 이야기만 거론한다면 오해가 생겨날 뿐이다.

부디 일반 독자분들이 이해해 주셨으면 하는 것은 우선 아니메 제작을 방송국 등으로부터 가장 먼저 수주하는, 즉 원청급의 스튜디오에 소속된 애니메이터라면 한 달에 수만 엔이라는 것은 예외적인 경우라는 것. 반면에 원청에서 하청, 심지어 하청의 하청이라는 식으로 외주처를 더듬어 갈수록 박봉이 되는 정도가 크게 된다는 것이다.

그리고 많은 스튜디오로부터 실력을 인정받아 오라는 곳이 남아도는 애니메이터라면 동년배의 직장인보다도 훨씬 많은 수입을 얻는 사람도 적지 않다는 사실이다. 필자가 취재한 바로는 원청급의 아니메 제작 회사와 고용관계에 있고 극장용 장편 아니메의 작화 감독을 맡을 정도의 애니메이터라면 연봉으로 1천만 엔을 넘는 사람도 있다.

결국 좋은 의미든 나쁜 의미든 실력사회, 격차사회, 피라미드형의 수급 구조를 보이고 있는 것이 아니메 업계이고, 그런 의미에서는 건전한 업계라고 할 수 있다. 매스컴이나 일반 독자들은 부자 이야기보다도 가난 이야기 쪽에 귀를 기울이는 경향이 있으며, '가난 이야기' 쪽이 겉으로 드러내기 쉽다고 하는 것이다.

하지만 필자는 결코 가난 이야기를 용인하는 사람은 아니다. 최근 유행어처럼 얘기되는 블랙기업[13]이라는 말에 해당되는 아니메 제작사가 실제로 존재하

13 | 사회적 책임을 이행하지 않는 기업을 뜻하나, 좁은 의미로는 불법·편법적인
수단을 이용하여 근로자에게 비상식적인 가혹한 노동을 강요하는 악덕 기업

며, 아무리 실력사회라고 해도 작업량과 그 성과에 어울리는 임금을 지불하지 않거나 관련 법규를 무시하면서 장시간 노동을 강요하는 것이 어느 정도 묵인되고 있는 현상을 괜찮다고 할 수는 없다.

중요한 것이 두 가지 있다. 우선 아니메 업계의, 특히 원청급의 기업 관계자가 무리한 저예산이라도 수주를 강제하고, 또 2차 사용 등의 권리를 나눠주지 않는 식의 오랜 관례를 조금이라도 건설적으로 개선해가는 노력을 지속하는 것이다. 다음으로 그 결과로서, 예를 들면 아니메 업계에 뜻을 두고 실제로 그 세계에 입문한 젊은이가 가령 일시적으로 수입이나 노동의 면에서 고생하는 일이 있다고 해도 그것을 극복하고 나면 다른 세계가 있다는 희망을 가질 수 있는 환경의 정비를 멈추지 않는 것이다.

4 | 쿨재팬

경제산업성의 문화산업 진흥

해외에서 일본 아니메 인기를 상징하는 말로 자주 눈에 뜨이게 된 것이 '쿨재팬'이다.

쿨재팬(Cool Japan)이란 '멋진 일본'이라고도 번역할 수 있는데 아니메, 만화, 게임, 대중음악, 패션 등 콘텐츠(원래는 알맹이나 내용이라는 의미인데, 음악이나 영상 등을 구성하는 저작물을 가리키는 말로 사용된다)를 폭넓게 포괄하여, 그것의 해외 홍보를 위한 전략 용어로서 생겨난 말이다. 일반적으로는 앞에 열거한 아니메 등 이른바 대중문화(팝컬처)를 구성하는 콘텐츠를 거론하며 사용되는 경우가 많은데, 예를 들면 자동차나 정밀기기 등의 공업제품, 일식(和食) 등의 식문화를 쿨재팬으로서 내세우는 경우도 있다.

언제부터 이 단어가 쓰이게 되었는지에 대해서는, 2010년 6월 경제산업성에 쿨재팬실이 설치되고 나서부터 국가 시책 속에 이것이 포함되어 매스컴 등을

을 뜻함.

통해 들을 수 있게 되었던 것이다.

경제산업성의 쿨재팬실 설치 취지에는 '일본의 전략산업 분야인 문화산업 (크리에이티브 산업 : 디자인, 아니메, 패션, 영화 등)의 해외 진출 촉진, 국내외로의 홍보나 인재 육성 등의 범정부 시책의 기획 입안 및 추진을 진행합니다'(주8)라고 되어 있다.

여기에서도 명백한 것처럼, 아니메를 포함한 일본 콘텐츠 산업의 해외 진출을 시야에 넣으면서 국가가 앞장서겠다는 것이다. 즉 Cool Japan이라는 것이 마치 해외 발상의 개념인 것처럼 생각하기 쉽지만, 반드시 그런 것은 아니라는 것이다.

국가가 주도하는 이 쿨재팬 시책에 대한 시시비비는, 아직 두드러진 성과가 보이지 않는 문제도 있어서 성급한 평가는 자제해야 하지만, 여기서는 두 가지 착안점에서 생각해 보고자 한다.

첫 번째 착안점은 경제산업성의 설명 중에 있는 범정부적 시책이라는 표현이다.

일본 행정부에 흔히 있는 종적 구조를 타파하고 집약적으로 일치단결하여 시책을 추진하고자 하는 의도가 느껴지는 표현이지만, 그것은 다시 말해 쿨재팬 시책조차도 지금까지 종적으로 진행되어 왔다고 할 수 있다. 아니메에 한해서 말하자면, 그것을 국가 시책으로 다루어 온 것은 경제산업성뿐만 아니라 이전부터 외무성, 문화청 등이 각각 종적으로 아니메를 거론해 왔다.

외무성이나 문화청의 시책

외무성에서는 2008년부터 '아니메 문화대사'라는 사업을 시작했는데, 초대 대사로는 도라에몽이 선택되어 일본문화를 소개하는 캐릭터로서의 역할을 담당하게 하고 있다.

그 자료에 의하면 '아니메 문화대사(Anime Ambassador)는 대중문화를 통한 문화 외교의 일환으로서 재외 공관 등이 주최하는 문화사업이다. 일본 아니메 작품을 상영하고 외국 여러 나라에서 일본 아니메에 대한 이해를 심화시킴과 동시

에 다양한 일본문화를 소개하여 일본 자체에 대한 관심으로 이어지게 하는 것을 목적'으로 하고 있으며, '2008년 3월 19일 아니메 문화대사 취임식이 외무성에서 열려 고우무라 마사히코(高村正彦) 외무대신이 도라에몽에게 아니메 문화대사 취임 요청서를 전달했다'라고 되어 있다. 그리고 극장용 장편 아니메 <도라에몽 노비타의 공룡대탐험(ドラえもんのび太の恐竜2006)>을 영어, 프랑스어, 스페인어 그리고 중국어 등 총 4개국 언어 버전으로 만들어 각국에서 상영하고 있다.(주9)

참고로 이 아니메 문화대사는 외무성의 대중문화 외교라는 시책의 일환으로 나온 것이다.

여러 가지 시책 이름이 나오고 있어서 굉장히 복잡하지만, 대중문화 외교는 외무성 자료에 의하면 '일본에 대한 더욱 깊은 이해나 신뢰를 도모하기 위해 예전부터 거론되어 온 전통문화나 전통예술과 더불어 최근 세계적으로 젊은이들 사이에서 인기 있는 아니메와 만화 등 이른바 대중문화도 문화외교의 주요 수단으로 활용'한 것이라고 한다.(주10)

한편 문화청에서는 1997년부터 문화청 미디어예술제를 주최하여 아트, 엔터테인먼트, 애니메이션, 만화의 네 부문으로 나누어 매년 한 번 대상과 우수상을 선정, 표창하고 있다.

그리고 2010년부터는 청년 애니메이터 등 인재 육성 사업이 시작되었다.

<div align="right">사진출처 | 다음(Daum) 이미지</div>

문화청 자료에 의하면 '미디어 예술 진흥을 목표로 하는 정책의 내실을 기하기 위해 미래를 짊어질 우수한 청년 애니메이터 등의 육성을 추진함으로써 일본 애니메이션 분야의 향상과 발전에 이바지한다', '제작 스탭으로 청년을 기용하는 오리지널 애니메이션 작품 제작을 하게 하고 제작 현장에 직업 훈련을 편성함으로써 청년 애니메이터 육성을 시행함과 아울러, 일본 아니메 제작 현장에서 청년 애니메이터 등의 육성법 확립을 도모한다'(주11)라고 되어 있다.

이것을 간추려서 말하자면 문화청이 예산을 대어 기존 애니메이션 제작사에 오리지널 아니메 작품을 만들게 하는데, 이때 청년을 기용하고 제작 예산도 충분히 나눠서 부담한다는 것으로 앞서 언급한 것과 같은 아니메 업계의 저임금, 장시간 노동에 의한 인재 유출이라는 체질을 개선하자는 것이다.

필자도 외무성의 문화외교 관련 사업에 관여하면서 여러 나라를 둘러 본 경험이 있고 미디어예술제에도 관여하고 있지만, 솔직히 말해서 각각의 부처가 예산과 권한을 확보하기 위한 사업이기에 부처간의 연대의식은 빈약하고 게다가 그들 부처의 예산과 권한, 즉 이권에 달라붙으려 하는 관련 조직이 존재하는 등 나쁜 의미에서 '면사무소 일'의 영역을 벗어났다고 하기 어렵다.

그리고 이 원고를 집필하고 있던 2013년 8월 하순에도 경제산업성으로부터 콘텐츠산업 강화 대책 지원사업의 응모 요강이 발표되었다는 뉴스가 있었다. 그에 따르면 '영화, 아니메 등 영상산업을 비롯한 일본 콘텐츠 산업은 쿨재팬이라고 불리며 해외에서도 높이 평가하고 있다. 올해 6월에 내각회의에서 결정된 일본 부흥 전략에 있어서도 쿨재팬은 국가 전략으로서의 위치를 차지하고 있고, 정부가 혼연일체가 되어 그 추진에 집중하고 있다'고 한다.(주12)

쓸데없는 짓 하지 말라는 이야기

이렇게 국가 전략이라는 거창한 수식어를 붙이지 않아도 아니메 등 대중문화에 국가가 관여하는 것에 대해, 또 하나의 당사자들인 제작자, 팬, 비평가 사이에서는 대체로 평판이 좋지 않다. 이것이 쿨재팬을 이해하기 위한 두 번째 착안점이다.

평판이 나쁘다는 것은 어째서인가? 그것은 즉 국가가 쓸데없는 일은 하지 않았으면 한다는 한 마디로 이야기할 수 있다. 아니메나 만화에 열정적인 팬들이 그러한 목소리를 내고 있기도 하지만, 보다 큰 소리로 비판하고 있는 것은 아니메 업계나 만화 업계에서 중견이라고 할 수 있는 베테랑 작가들이다. 비판의 요지는 다음과 같다.

"아니메나 만화는 예전부터 누구의 지원도 없이 작가와 팬이 쌓아올려 발전시켜 왔다. 뿐만 아니라 때때로 과격한 표현에 대하여 교육 관계자나 행정부로부터 계속해서 비판받아 왔지만, 우리들은 그것과 싸워 누구에게도 기대지 않고 누구의 도움도 없이 표현 수단으로서 뛰어난 아니메나 만화의 현재를 만들어 왔다. 그런데 이제 와서 뻔뻔스럽게 국가가 뭘 하겠다는 것인가?"

"국가가 관여한다는 것은 표현에 있어서 무언가 규제를 하겠다는 것이 아닌가? 터무니없는 소리다. 그리고 아니메나 만화에 대해 알지도 못하는 공무원이 관여한다는 것은 무언가 계략이 있고 이권이 개입하여 정신이 들었을 때는 우리가 쌓아올린 세계가 침식되는 것이 아니겠는가. 쓸데없는 짓은 하지 마라. 내버려 두었으면 한다."

기억에 새로운 것은 2009년 문화청의 지식인 간담회에서 제안된 미디어아트, 아니메, 만화, 게임 분야의 전시, 자료 보존, 인재육성과 교류 등을 목적으로 하는 국립 미디어예술 종합센터 이른바 '아니메의 전당'이 있다. 그 시설에서 무엇을 하려고 하는지에 대해 깊게 논의하지 않고 건축물의 건설비 100억 엔이 넘는 세금을 투입하는 것과, 무엇보다 국가가 아니메 등 서브컬처에 관여하는 것에 강한 거부반응을 보이는 의견이 이어졌는데, 그 때 여러 미디어를 떠들썩하게 만든 의견을 정리해 보면 대체로 위와 같은 것이다.

그리고 현재 쿨재팬이라는 캐치프레이즈가 표면화함에 따라 아니메나 만화와 유관한 식자나 팬들로부터도 같은 목소리가 다수 들리고 있는 상황이다.

국가가 아니면 할 수 없는 일

논의의 포인트는 첫째로 가령 국가가 관여하려 한다면 어떤 방식이 있는가

하는 '내용의 논의', 둘째로 애초에 국가 따위가 관여하는 것을 쓸데없는 일로 거절해야 하는지 아닌지라는 두 가지이다.

첫 번째의 내용의 논의에 관해서 말하자면, 그것은 애초에 국가가 관여하는 것이므로 국가가 아니면 할 수 없는 일이 무엇인가를 깊이 파고들어야 한다. 그런 의미에서 자금의 갹출, 인재 육성과 교류, 자료 보존 등은 실은 국가가 아니더라도 할 수 있다. 일본은 서구와 달리 기부 문화가 뿌리내리지 못했기 때문에 민간이나 개인 등으로부터 필요한 자금을 모으는 것이 용이하지 않으며, 때문에 국가에 의지하는 구도가 나오는 것이지만 국가가 아니면 할 수 없는 일은 아니다.

이에 대해 한 가지 예로 들고 싶은 것이 법령의 정비이다. 법령의 정비는 국가가 아니면 불가능한 것 중 하나이기 때문이다. 문제는 법 정비에서 무엇을 해야 할지인데, 필자가 강하게 바라는 것은 아카이브의 설립이다. 일본 아니메, 특히 TV아니메 등의 상업 계열 작품은 이제까지 제작된 양은 방대하지만 그것을 필름 등의 자료로서 정리하여 보관하는 시설은 전무하다.

반면 해외에서는, 예를 들면 프랑스 같은 곳에서는 극장 공개된 영화나 TV 방영 작품은 물론이고 CF 등의 광고 영상, 교육용 영상 그리고 개인이 만든 작품에 이르기까지 국가의 아카이브에 제출하는 것이 법으로 의무화되어 있다.

일본에서도 서적이나 잡지 등의 출판물에 관하여는 국립국회도서관법에 따라서 국회도서관에 납본하도록 정해져 있지만, 강제는 아니기 때문에 누락된 책도 많다. 그리고 영상에 관해서는 국회도서관법에 상당하는 법령 자체가 없기 때문에 과거부터 현재까지 그리고 앞으로도 만들어질 방대한 작품과 그 기록이 현재진행형으로 사라지고 있는 것이다.

아니메가 일본을 대표하는 문화(쿨재팬)라면 그 문화유산을 총괄적으로 수집, 보관 그리고 연구에 활용할 목적으로서 아카이브의 설립은 국가사업으로 매우 값진 일이지 않을까?

한 가지 더 국가가 해야 하는 일로 국제적인 대처, 구체적으로 말하자면 저작권 보호에 대한 조약이나 법령의 정비를 들 수 있는데, 이 문제에 대해서는 제4

장에서 자세하게 말하고자 한다.

관여 방식부터 논의해야 한다

그리고 두 번째의 국가가 관여하는 것은 쓸데없는 일로 거절해야 하는 것인지 아닌지 하는 것인데, 이것은 매우 낮은 수준의 논의라고 하지 않을 수 없다.

예를 들어 국가가 아니메 제작 자금을 보조하고 또는 인재 육성을 지원하는 것에 관하여, 국가의 관여에 의심을 품고 '우리들은 어떤 지원도 없이 스스로 해왔다. 그렇기 때문에 이후에도 내버려 두었으면 한다'라고 베테랑 애니메이터나 아니메 감독이 말했다고 하자(실제로 그러한 발언은 있다).

그렇지만 그것 때문에 모처럼의 지원을 잃게 된다면, 지원에 의지하여 한 단계 위의 일을 할 수 있을지도 모르는 젊은 스탭의 기회를 빼앗아 버리게 되는 것이 아닐까?

그런 청년들이 아주 작은 가능성이라도 활로를 찾아야만 하는 현재의 혹독한 아니메 업계를, 과거에 청년이나 중견이었던 현재의 베테랑들은 왜 바꾸지 못했던 것일까? 바꿀 기회가 있었음에도 불구하고 행동으로 옮기지 않았거나 행동할 용기가 없었던 것은 아닐까? 그러한 누적된 부채를 짊어지고 있는 현재의 젊은 스탭들에게 주어진 기회를, 이제는 지원 따위 필요도 없을 정도의 지위에 있는 베테랑들이 박탈해서 좋을 리가 없다.

결론을 말하자면, 필자는 국가와 적극적으로 관계해야 한다고 생각한다. 다만 그 관여 방식에 대한 논의가 중요하므로, 당사자가 서로의 전문성을 인식하고 존중해 주며 건설적으로 계획을 구축하고 운용하여 반드시 결과를 만들어 내도록 하지 않으면 안 된다.

즉 정책을 운용하는 공무원들은 경험과 권한을 가지고 있지만, 아니메에 관한 전문적 지식은 가지고 있지 않다. 한편 아니메 업계 사람들은 국가의 관여로 생겨나는 정책이나 법령의 운용 등에 대해 문외한이지만, 당연히 아니메 제작의 노하우는 가지고 있다.

그리고 예를 들면 제작자금을 조성하는 정책이라면, 자금의 원천은 국민의

세금이기에 엄밀하고 적절하게 운용하지 않으면 안 된다는 인식은 국가와 아니메 업계 모두의 공통 인식이 된다.

덧붙여 말하자면 국가가 관여하면 표현상의 규제가 강해져 자유롭게 작품을 만들 수 없게 된다는 우려의 목소리가 여전히 많은데, 세금이 제작 자금의 원천이며 모든 국민에게 동등한 권리를 보장하는 입장의 국가가 관여하는 이상, 표현상의 규제가 심해지는 것은 당연한 일이라고 생각해야만 한다. 이것은 일본보다 이런 부류의 제도가 훨씬 앞서 있는 서구에서도 마찬가지로, 예를 들어 인종차별적 표현, 종교적 금기를 건드리는 표현 등이 포함되어 있는 작품은 처음부터 지원의 대상이 되지 않으며, 또한 개인 작가의 경우에는 과거의 활동 실적으로 판단되는 경우도 있다.

결과적으로 작품이 완성되고 실적이 쌓이고 쌓여 아니메 업계에 누적된 폐단을 어떻게 변화시켜 갈 수 있을 것인가, 그것을 생각하는 것이야말로 쿨재팬이라는 트렌드를 떳떳하게 마주하기 위한 대전제이다.

아니메(일본 아니메)란
무엇인가

02
아니메(일본 아니메)란 무엇인가

1 | 아톰과 건담

〈철완 아톰〉이 남긴 네 가지 공헌

일본에서 최초의 본격적인 TV아니메 시리즈로서 탄생한 것이 1963년 1월 1일 방영을 개시한 <철완 아톰>이다. 이 작품은 일본 아니메 역사라는 측면에서 볼 때 한층 의미가 크다.

첫째로 당시 만화가로서 이미 부동의 인기를 누리고 있던 데츠카 오사무가 자신이 이상으로 하는 아니메 제작을 목표로 설립한 아니메 제작 스튜디오인 무시프로덕션의 작품이었던 것이다.

무시프로덕션은 그 후 약 10년에 걸쳐 주로 TV아니메 시리즈 분야에서 많은

사진출처 | 다음(Daum) 이미지

작품을 제작했고, 또한 그 뒤 아니메 업계를 지탱하는 많은 인재를 배출했다. 참고로 <기동전사 건담(機動戦士ガンダム)>을 만들어낸 도미노 요시유키(富野由悠季)나 <허리케인 죠(あしたのジョー)> 등의 스포츠물을 만드는 데자키 오사무(出崎統)는 무시프로덕션 출신의 아니메 감독이다.

두 번째로 <아톰>은 당시 매주 화요일 18시 15분부터 45분까지 30분 편성으로 방영되었는데, 오늘날까지도 TV아니메 제작 및 방영 형태로 당연시되고 있는 이런 '매주 1회, 1화 30분, 연속방영'이라는 방식을 처음 실천한 것이 <아톰>이었다.

단순히 TV에서 방영되는 아니메는 그 이전부터 있었다. 특히 <톰과 제리> 등 미국 TV아니메는 <아톰> 이전부터 방영되고 있었는데, 해외 TV아니메는 대체로 1화가 5분에서 10분으로 짧았고 매주 1회가 아니라 매일 방영(이른바 띠편성)이었다. 물론 구미에서는 지금도 TV아니메가 많이 제작되고 있지만 대부분 이 방식을 바꾸지 않는다.

즉 매주 1회, 1화 30분, 연속방영이라는 형태는 <아톰>이 최초였다는 사실에만 그치지 않고, 현재까지 일본 아니메 특유의 제작 방법이며 이 형태가 해외에서 볼 때 일본 아니메의 특징으로 파악되었다.

하지만 막 설립된 스튜디오였던 무시프로덕션에서 매주 30분의 아니메를 제작한다는 것은 비용 면에서도 인적인 면에서도 완전히 불가능하다고 생각되었다. 그것을 가능하게 만든 이유가 몇 가지 있지만 자주 지적되는 것이 작화에 들어가는 시간과 인력을 줄인 점이다. 이것이 세 번째 포인트이다. 애니메이션 제작 문법은 전전부터 디즈니가 쌓아온 것이 매우 크다. 그것은 일본에서도 마찬가지여서 전후 디즈니의 제작법을 모범으로 삼아 기술력의 수준을 끌어올리

려고 하였다.

1장에서 말했듯이 애니메이션은 움직임이 조금씩 다른 그림을 여러 장 그려서 제작되는데, 이 그림의 수에는 일정한 규칙이 있다. 예를 들면 TV아니메 1화 분량(실제 영상 25분 정도)이라면 대략 1만 5천 장부터 2만 장의 움직이는 그림을 그리는 것이 디즈니의 규칙이었다. 그런데 <아톰>은 저비용이나 간소화에 대응하기 위해 그것의 10분의 1, 즉 1천 500장 또는 그 이하라는 터무니없이 적은 수의 그림으로 제작했던 것이다.

하지만 결과적으로 <아톰>은 최대 40퍼센트를 넘는 시청률을 획득하였고 상업적으로 성공했다. 이것을 계기로 일본의 아니메 업계는 본격적으로 TV아니메 전성시대로 들어서는데, 상업적으로 성공한 이유는 어디에 있는 것일까? 한 가지 요인으로 들 수 있는 것은 만화의 아니메화이다. 이것을 네 번째 포인트로 들 수 있다.

TV아니메 <철완 아톰>은 데츠카 오사무 원작 만화의 잡지 연재나 단행본 간행이 선행하고 있었던 것인데, 만화가 아니메화되는 경우에 당연히 아니메 시청자는 원작 만화의 독자인 경우가 많고 따라서 아니메판 제작자의 입장으로서는 어느 정도의 시청률을 예상할 수 있게 된다.

무엇보다도 일본에는 데츠카 오사무가 전후 발전시킨 장편 스토리 만화가 지속적인 인기가 있어, 많은 만화가가 경쟁적으로 작품을 발표해 왔다. 아니메화하는 소재는 풍족했고 결과적으로 <아톰>으로 시작되었던 인기 만화의 TV아니메화도 오늘날까지 이어져서, 현재 TV에서 방영되고 있는 TV아니메 시리즈의 태반이 만화가 원작인 작품으로 되어 있다.

병기나 도구가 아닌 로봇

이상이 아니메 역사에서 살펴본 TV아니메 시리즈 <철완 아톰>의 평가인데, 일반 시청자에게 <아톰>이란 무엇인가를 생각해보면 역시 '인간의 마음을 가진 로봇이 주인공'이라는 캐릭터 설정이 주는 깊은 인상일 것이다.

실제로 인류의 테크놀로지가 발달해서 결국에는 이상적인 인공지능을 탑재

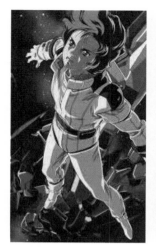

사진출처 | 다음(Daum) 이미지

하여 진짜 인간처럼 감정을 가진 로봇(아톰)이 탄생하고 외견상 같은 나이대의
진짜 인간 친구도 가지게 되지만, 그는 어차피 로봇이고 인간과는 달라서 인간
으로부터 격리되거나 때로는 차별받게 된다. 그런 아톰을 통해서 우정이나 애
정 그리고 차별이 없는 사회란 무엇이며, 그리고 과학 발전이 인류에게 남긴 것
은 무엇인가를 제기한 것이 <철완 아톰>이라는 작품이다.

일본 아니메에서는 많은 로봇이 캐릭터로 등장한다. 그 로봇들은 크게 나눠
서 두 가지 타입이 있는데, 한 가지는 철인28호나 건담과 같이 싸우기 위한 병
기로서의 로봇이고, 또 다른 한 가지는 사이보그009나 아톰과 같이 인간과 닮
은 외관이나 감정을 가진 휴머노이드(인간형 로봇)로서의 로봇이다.

일본은 인간형 로봇의 개발에서 세계 제일의 기술력을 가졌다고 평가되는 경
우가 있다. 특히, 혼다기켄공업(本田技研工業)이 1996년에 발표한 이족보행 인간
형 로봇인 아시모(ASIMO)는 바로 그 기술력을 상징한다고 할 수 있는데, 이러한
인간형 로봇의 개발에 입문하고 작업을 한 과학자나 기술자는 아톰을 만든다
는 꿈을 가지고 있었다고 한다.

실제로 아시모(ASIMO) 개발에 관여한 기술자는 회사측으로부터 아톰을 만
들라는 지시를 받았다고 회상하고 있다.(주1) 다시 말해 일본에서 인간형 로봇

개발이 세계 제일의 수준에 도달해 있는 것은 일본에는 아톰이 있었기 때문이라고도 할 수 있는 것이다.

유감스럽지만 아톰에 비견할 정도의 휴머노이드는 현대과학으로는 실현되어 있지 않지만, 적어도 아니메나 만화 속에서는 휴머노이드가 인간과 친하게 함께 생활하는 시츄에이션은 일본인에게 있어 극히 자연스러운 것이 되었다. 인간형이 아닌 고양이형 로봇이기는 하지만 도라에몽의 존재도 이미 40대 일본인이라면 크건 작건 휴머노이드에 대한 관점에 영향을 끼치고 있을 것이다.

로봇이 친근한 존재라고 하는 극작은 매우 아니메답다. 해외 애니메이션에서 로봇이 등장하는 경우, 병기이거나 어디까지나 인간의 활동을 보조하는 도구이거나 하기 때문이다.

그런 의미에서 철인28호를 시작으로 마징가Z, 게타로보 등으로 이어지고, 1979년 방영하기 시작한 TV아니메 시리즈 <기동전사 건담>으로 하나의 정점에 도달한 느낌이 있는 거대 로봇은 모두 어떤 적과 싸우기 위한 병기이지만, 우리들이 심리적으로 병기로 보고 있지 않다는 것은 어찌된 것일까?

병기로서의 거대 로봇은 일본 아니메가 최초는 아니어서 전쟁 중에 미국에서 제작된 단편 애니메이션 <슈퍼맨>에서도 거대(라고 할 정도는 아니지만) 로봇이 등장하는 에피소드가 있으며, 1952년 프랑스에서 제작된 장편 애니메이션 <왕과 새>(일본 공개시의 제목은 <사팔뜨기 폭군>)에도 거대 로봇은 등장한다.

그러나 일본 아니메에 등장하는 거대 로봇은 디자인의 아름다움이나 멋진 것은 물론이지만, 그 이상으로 그러한 로봇을 조종하는 캐릭터(많은 경우 그 작품의 주인공)가 로봇의 존재감을 보다 크게 만들고 작품 전체의 이미지를 풍요롭게 하고 있다. 이것이 거대 로봇을 단순히 병기로는 보이지 않게 하는 이유이다.

<기동전사 건담>(1979~1980)을 예로 들어보자. <건담>의 세계에서 인류는 우주 공간에 떠오른 스페이스 콜로니를 주된 거주 지역으로 하고 있었으나, 콜로니 중 하나인 사이드3이 갑자기 지온공국이라는 이름의 독립국을 선언하면서 지구연방군에게 싸움을 걸어오고, 그 전쟁 상황을 그리고 있는 것이 대략적인 스토리 라인이다. 여기서 지구연방군이 비장의 카드로 개발한 신형 모빌

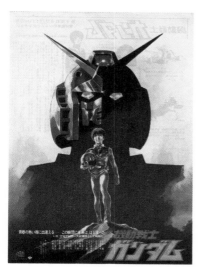

사진출처 | 다음(Daum) 이미지

수트인 건담에 우연히 소년 아무로 레이가 올라타서 남이 하는 것을 흉내내 조종하여 적군 모빌수트와 싸우는 장면부터 제1화가 시작된다.

즉 건담에 등장하는 모빌수트(거대 로봇)는 어디까지나 병기이지만, 전투 중에 건담을 조종하는 것은 군인도 무기 개발자도 아닌 (평범하게 보이는) 소년이며, 게다가 소년 아무로는 결코 강한 힘을 가진 것이 아니라 오히려 건담을 조종하는 자기 자신의 마음에 갈등을 느끼는, 종래의 히어로와는 아주 동떨어진 소년이다.

그러나 작품은 모빌수트를 중심으로 하면서 지구연방군(정의), 지온공국(악)이라는 구도를 허물고 주인공의 마음 속 갈등과 성장, 그리고 전쟁이나 정의, 인간이란 무엇인가 라는 영역까지 시청자에게 호소하게 된다.

이러한 소년 아무로와 같은 사춘기 특유의 고민을 전제로 피아의 구도마저 동요시키는 복잡한 스토리 구성은 해외의 어린이용 애니메이션에는 극히 드물다. 적어도 <건담>이 등장하고 일본 아니메가 해외에 소개되기 시작한 1970년대 후반부터 1980년대의 시기에는 결코 있을 수 없었다. 이 점이 아니메를 아주 특별한 것으로 간주하는 해외의 시각을 낳았다.

그러나 대다수에게는 받아들여지지 않음

일본의 로봇물 아니메가 해외에 소개된 것은 1964년부터 미국에서 방영된 <철완 아톰>이 최초이다.

그러나 머지않아 미국을 포함한 해외에서는 일본 아니메에서 보이는 폭력성에 대한 거부반응이 강해져, 문제가 있는 장면을 잘라내고 방영하거나 처음부터 방영하지 않기도 했다.

일본의 로봇물 아니메가 어떻게 취급되었는가에 대해서는 <출격! 로보텍 (Robotech)>의 예가 상징적이다. 이것은 일본의 <초시공요새 마크로스(超時空要 塞マクロス)>(1982~1983), <기갑 창세기 모스피다(機甲創世記モスピーダ)>(1983~1984), <초시공기단 서던크로스(超時空騎団サザンクロス)>(1984) 등 세 작품을 미국의 프 로덕션이 독자적으로 편집, 재구성하여 전혀 다른 한편의 시리즈로서 제목까지 바꾸어 1985년 미국에서 방영한 것이다.

이 무렵까지 해외에서는 일본 아니메에 열성적인 극히 일부의 팬도 있었지만, 대다수 사람들은 일본 아니메 특유의 표현(폭력을 포함해서)이나 극작을 받아들이 지 못했고, 따라서 <건담>에서 보이는 것과 같은 병기로서의 메카니즘의 아 름다움이나 멋짐과 더불어 그 이전의 인간군상을 느끼려고 하는 감상법은 전 혀 인식 밖이었다.

<건담>의 감독인 도미노 요시유키는 <건담> 방영 2년 전에 제작했던 TV 아니메 시리즈 <무적초인 점보트3(無敵超人ザンボット3)>(1977~1978)에 거대 로봇 을 등장시키면서 그것을 이용해 싸우는 병사들이 결국 무엇을 목적으로 싸우 는가 하는 전쟁의 본질을 묻는 주제를 파고들었으며, <건담>에 이르러서 작 가성을 널리 팬에게 각인시키게 되었다. 그런 의미에서 일본을 대표하는 아니 메 감독이라 할 수 있다.

덧붙이자면 젊은 과학자 또는 기술자에게 <건담>의 존재도 '건담을 만들고 싶다'고 생각하게 하는 영향을 미친 점도 있겠지만, 일본인의 로봇에 관한 사고 방식에 보다 많은 영향을 주어 현재에 이르렀고 그리고 미래를 응시하기 위한 시각과 깊이 관련되어 있는 것은 역시 휴머노이드로서의 아톰이 아닐까?

2 | 스포콘 아니메

장대한 스토리

스포츠를 테마로 하여 경기에 임하는 주인공의 노력, 갈등, 좌절, 성장 그리 고 영광까지를 그리는 '스포츠근성(스포콘)' 작품이라 일컬어지는 아니메는 요즈

음 상당히 변화했다. <크게 휘두르며!(おおきく振りかぶって)>(야구), <테니스의 왕자(テニスの王子様)>(테니스), <썬더 일레븐(イナズマイレブン)>(축구) 등 스포츠를 테마로 하는 아니메는 지금도 결코 적지 않지만, 예전처럼 주인공 소년소녀가 흙투성이나 상처투성이가 되어 감독이나 코치에게 인격을 무시한 스파르타식 훈련을 받아 유일무이의 영광을 쟁취하는 그런 분위기가 아니라, 한마디로 말하자면 '예쁘게' 변했다. 등장하는 캐릭터도 미남, 미녀가 많고 또 그런 캐릭터를 애호하는 팬 층에게 소중하게 여겨지고 있다.

스포콘 아니메가 '스포츠를 테마로 하여 경기에 임하는 주인공의 노력, 갈등, 좌절, 성장 그리고 영광까지를 그리는' 작품이라 한다면, TV아니메 초창기인 1960년대까지 거슬러 올라가게 된다.

그 대표작처럼 다뤄지는 것은 역시 <거인의 별(巨人の星)>(1968~1971)일 것이다. 어릴 적부터 아버지에게 엄격한 야구 영재교육을 받은 호시 히유마(星飛雄馬)가 고교야구 그리고 프로야구로 무대를 옮겨 영광, 즉 거인의 별을 거머쥐기까지 주인공의 성장을 181화, 무려 3년 반에 걸쳐 그린 작품이다.

원작은 가지와라 잇키(梶原一騎)[14] (원작), 가와사키 노보루(川崎のぼる)(만화)에 의한 장편만화로, 『주간소년매거진』에서 1966년 19호부터 연재가 시작되어 1971년 3호에서 완결되었기 때문에 거의 아니메 방영과 병행하여 연재되었다.

<거인의 별>은 단지 스포콘 아니메를 대표하는 데에 머무르지 않고 일본 아니메의 전형이라고 할 수 있는 극작과 작화법을 많이 만들어 냈다. 그것은 우선 장기간 방영을 통해서 한 주인공의 성장을 그리는 대하드라마 같은 드라마 구성이라는 점이다. <아톰> 부분에서 말한 것처럼, 원래 일본 TV아니메에서 볼 수 있는 1화 30분이라는 스타일은 세계적으로도 드물고 또한 1화 완결이 아니라 스토리가 다음에도 이어져서 결과적으로 반년, 1년 그리고 3년이라는 장기간에 걸쳐 스토리를 묘사하는 스타일도 세계적으로 볼 수 없는 것이다. 그러

14 | 1936~1987, 일본의 만화가, 소설가, 영화 프로듀서. 대표작에 〈거인의 별〉, 〈타이거 마스크〉, 〈허리케인 죠〉 등이 있다.

한 스타일을 사용하여 장대한 스토리를 묘사하고 인간군상을 표현한 전형적인 작품이 <거인의 별>이라 할 수 있다.

그림의 움직임보다도 보여주는 방식

<아톰> 부분에서 말했듯이 작화법과 관련해서 보자면 일본의 TV아니메는 서구의 애니메이션과 비교해서 극단적으로 동화 수가 적다. 이 때문에 움직임이 어색하게 보이는 일도 있지만, 오히려 그림 한 장의 품질을 높이고 슬로모션이나 스톱모션 등의 움직이는 방식을 연구하여 시청자에게 긴장감을 선사하고 있다. 이처럼 그림의 수에 구애받지 않는 독특한 작화법 그리고 연출법이 생겨났다.

<거인의 별>에서도 호시 히유마가 단지 공 하나를 던지는 장면을 길게 표현하여, 그림의 움직임보다도 그림을 보여주는 방식을 연구하는 스타일이 많이 있었다.

이렇게 그림의 움직임보다도 보여주는 방식의 스타일을 예술적이라고 할 수 있는 단계까지 끌어올린 아니메 감독이 바로 데자키 오사무(出崎統)이다. 데자키의 '보여주는 방식' 기법은 그가 감독을 맡았던 <허리케인 죠>(1970~1971), <에이스를 노려라!(エ-スをねらえ!)>(1973~1974) 등에서 유감없이 발휘되었다.

그림의 움직임은 정지해 있지만 게키가(劇画)[15]를 연상시키는 화법을 살린 고밀도의 정지그림으로 긴장감을 주고, 화면 끝에서 빛이 깜박깜박 비추는 듯 보이는 입사광 등의 기술이 그 진면목이다.

15 | 만화가 다츠미 요시히로(辰巳ヨシヒロ)가 1957년 이후 제창한 만화의 새로운 형식으로, 게키가공방(劇画工房)을 결성한 만화가들을 중심으로 발전하였으며 할리우드 영화와 하드보일드 문학의 영향을 받았다. 카메라 워크나 3인칭 시점, 부감 등의 실사영화 기법이나 선이 많은 세밀한 묘사, 인물의 감정을 극적으로 표현하는 기법 등 기존 만화의 묘사 방법을 변화시켰다.

사진출처 | 다음(Daum) 이미지

제재의 변천

이러한 스포콘 TV아니메의 많은 수는 만화를 원작으로 하고 있다. 인기 만화의 독자를 기반으로 아니메화하는, 데츠카 오사무의 <아톰> 이후의 경향이 여기에서도 명료하게 보이는데, 스포콘 아니메의 붐에 관해서는 좀더 '시대'와 관계가 있다고 생각된다.

주로 1960년대의 스포츠를 테마로 한 만화나 그것을 원작으로 한 스포콘 아니메는 당시 어린이들에게 절대적인 인기를 누렸던 프로 스포츠, 예를 들어 야구, 프로레슬링이나 복싱과 같은 격투기가 많았다.

야구에 관해 말하자면, 지금 현재는 프로야구가 중심이지만 정말로 프로야구가 국민적인 인기를 얻은 것은 ON, 즉 요미우리 자이언츠(読売ジャイアンツ)의 나가시마 시게오(長嶋茂雄)[16]와 오 사다하루(王貞治)[17]가 활약했던 1960년대 이후

16 | 나가시마 시게오(1936~). 프로야구 요미우리 자이언츠의 4번 타자로 승부욕과 혈기왕성한 플레이로 국민적 인기를 얻었으며, 이후 요미우리 자이언츠의 감독으로서도 활약. 요미우리 자이언츠의 종신 명예 감독.

17 | 오 사다하루(1940~). 일본에서 태어난 타이완 국적의 프로야구 선수, 감독. 나가시마 시게루와 더불어 요미우리 자이언츠의 우승 9회에 공헌. 홈런 통산기록 868.

로, 그 이전에는 도쿄6대학 등의 학생야구나 실업단 등의 아마추어 야구가 오히려 인기가 있었다. 1950년대까지는 예를 들어 다이요우 훼루즈(大洋ホエールズ, 현재의 요코하마 DeNA 베이스타즈)의 홈구장이었던 가와사키 구장 등에서는 낮 시간대에 프로야구 시합이 열리고 야간경기에서 아마추어 시합을 진행하는, 오늘날에는 생각할 수 없는 상황이었다. 아마추어 야구가 직장에서 퇴근한 관객을 모으기 쉬웠던 것이다.

<거인의 별> 이외에 <사무라이 자이언츠(侍ジャイアンツ)>[18](1973~1974) 등 야구를 테마로 한 스포콘 아니메가 히트를 친 시기는, ON이 활약했던 V9시대(1965~1973년)[19]와 정확하게 겹친다.

1964년 도쿄올림픽에서 금메달을 획득한 여자 배구 '동양의 마녀'는 배구 붐을 일으켰고, 거기서 영감을 받아 <어택 No. 1(アタックNo.1)>(1969~1971, 우라노 치카코(浦野千賀子)에 의한 원작만화 연재는 1968~1970)이라는, 여자아이들을 겨냥한 스포콘 아니메가 만들어졌다.

아니메가 아니라 실사 드라마로 만들어졌지만, <사인은 V!(サインはV!)>[20]도 거의 같은 시기에 배구를 테마로 한 작품이다(만화 연재는 1968년, 드라마 시리즈는 1969~1970).

일본에서는 오랫동안 축구의 인기가 침체 상태였는데, 1993년에 J리그의 개막보다 먼저 축구를 테마로 한 인기 아니메가 있었다. <캡틴 츠바사(キャプテン翼)>(첫 시리즈는 1983~1986)이다. <캡틴 츠바사>도 다카하시 요이치(高橋陽一)[21] 원작의 만화로 『주간소년점프』에 연재되고 있던 소년 대상 작품이다.

18 | 가지와라 잇키의 스포츠 만화이다. 1971년부터 1974년까지 연재되었으며, 후에 다른 인기 만화와 마찬가지로 1973년 애니메이션 시리즈로 제작되어 니혼테레비에서 방영되었다.
19 | 요미우리 자이언츠가 1965년~1973년까지 9년간 연속해서 프로야구 일본시리즈를 제패한 것을 칭하는 말.
20 | 모치즈키 아키라(望月あきら)의 만화.
21 | 다카하시 요이치(1960~). 만화가. 주요 작품에 〈캡틴 츠바사〉(1981~1984), 〈에이스!(エース!)〉(1989~1991) 등이 있다.

아니메화된 TV시리즈도 분명히 청소년을 겨냥한 것이 틀림없는데, 이 작품에 등장하는 미소년 캐릭터에 열광하는 많은 소녀팬을 확보하게 되었다. 덧붙이자면 소년 사이의 연애를 좋아하는 '야오이(やおい)'라고 불리는 팬층은, 이 〈캡틴 츠바사〉 무렵부터 표면화되었다.

다만 이 〈캡틴 츠바사〉의 인기를 보고 알 수 있듯이 미소년 캐릭터가 주역을 차지하게 되어, 피와 땀투성이었던 스포츠 소재 아니메는 이전의 스포콘과는 아주 다른 분위기를 자아내게 되었다. 이것은 1980년대의 스포츠 소재 아니메의 전반적인 경향이며, 야구를 주제로 하는 것이어도 이 시기를 대표하는 아니메 〈터치(タッチ)〉(1985~1987, 아다치 미츠루(あだち充)[22]의 원작만화 연재는 1981~1986)는 주인공들의 연애가 스토리의 중심을 차지하고 있다.

이어서 1990년대에 들어서면 대표적 스포콘 아니메라고 할 수 있는 것이 〈슬램덩크(SLAM DUNK)〉(1993~1996, 이노우에 다케히코(井上雄彦)의 원작만화 연재는 1990~1996)이다. 같은 시기에 NBA(북미의 프로농구 리그)의 스타 선수 마이클 조던의 인기는 일본에도 영향을 미쳤고, 〈슬램덩크〉도 포함하여 주류의 지위를 획득해 가게 되었다.

이렇게 살펴보면 알 수 있듯이 스포콘 아니메의 인기 추이는 그대로 일본에서 주로 어린이들의 스포츠 인기의 바로미터가 되고 있는 듯이 생각되는데, 아니메나 만화의 히트와 그 당시의 사회 상황을 연관시켜 생각할 수 있다고는 해도 사회 상황을 연관시키지 않으면 안 될 정도로 견고한 관계는 아니다. 아니메가 인기를 획득하기 위해서는 극작이나 캐릭터 조형의 완성도가 무엇보다도 필요하고, 사회 상황은 어디까지나 한 측면으로 파악하는 것이 마땅하다.

스포콘 아니메에 대한 평가는 나라마다 제각각

그런데 이런 스포콘 아니메가 해외에서 얼마나 인기를 얻고 있는가 하는 것

22 | 아다치 미츠루(1951~). 만화가. 대표작은 〈터치〉, 〈나인(ナイン)〉(1978~1980), 〈크로스게임(クロスゲーム)〉(2005~2010) 등.

인데, 예를 들어 <캡틴 츠바사>나 <슬램덩크>등은 유럽에서 지명도가 높다.

특히 <캡틴 츠바사>에 관하여 말하자면 각국의 축구대표팀에 소속된 선수들의 다음과 같은 코멘트가 전해지고 있다.

"초등학교 같은 반 친구들 모두가 츠바사에 빠져 있었다. 축구를 할 때 누구든 완전히 츠바사가 되어 있었다. 프로축구 선수가 되는 것이 꿈이었던 우리들에게 츠바사가 걸어가던 길이야말로 우리들의 꿈 자체였다."(알베르토 질라르디노/이탈리아 대표)

"어린 시절에는 빠져 있었지. 처음에는 재미삼아 봤었고 그러던 중에 이따금 보았는데, 나중에는 다음 전개를 쫓아 필사적으로 보게 되었어. 성장해서 장래에 빅클럽의 선수가 되려는 것은 스페인 아이들이 가지고 있는 공통의 꿈이잖아?"(페르난도 토레스/스페인 대표)(주2)

덧붙여서 말하자면 <캡틴 츠바사>가 이탈리아나 스페인에서 방영되었을 때, 주인공의 이름은 츠바사(오조라 츠바사)가 아니라 예를 들어 이탈리아에서는 '오리(Holly)'등으로 바뀌었으며, 해당국의 아이들은 대체로 그것이 일본 작품이라는 인식은 없었을 것이다.

다만 이러한 해외에서의 인기는 테마가 되는 스포츠가 가지는 그 나라에서의 인기 정도보다도, 역시 작품에서 캐릭터의 매력이나 스토리의 재미 등 일반적인 의미에서 엔터테인먼트성이 인기로 이어졌다고 하는 것이 실상에 가까울 것이다. 즉 일본인이 스포츠를 좋아하는 정도나 즐기는 방식과 스포콘 아니메 인

기와의 상관관계는, 해외에서는 들어맞지 않는다는 것이다.

그것은 특히 미국에서 스포콘 아니메의 인기가 저조하다는 점으로 상징된다. 그토록 농구가 인기를 얻고 있음에도 불구하고, 스타가 된 선수들이 소년 시절에 <슬램덩크>를 보고 가슴을 졸였다는 에피소드는 들리지 않는다.

그 요인은 미국의 만화, 즉 아메리칸 코믹스(아메코미)에서는 스포츠를 테마로 하는 장르가 애초부터 없고, 그것은 애니메이션에도 적용된다. 또한 미국에서 스포츠는 실제로 하는 것이라는 의식이 강하고, 2차원 아니메의 등장인물을 보고 즐긴다고 하는 발상이 빈약하다는 것을 들 수 있다.

그리고 일본에서는 수많은 스포츠 중에서도 앞서 소개한 작품 외에 <도카벤(ドカベン)>이나 <캡틴(キャプテン)> 등 야구를 주제로 한 아니메가 많다. 한편 야구라는 스포츠는 북미와 동아시아 지역에서는 인기를 얻고 있지만, 세계적으로 보면 메이저 스포츠라고는 할 수 없다. 그리고 정작 북미에서 스포콘 아니메는 받아들이기 어렵다는 국가 정서가 있다. 즉 야구 아니메를 받아들일 수 있는 지역은 제한되어 버리는 것이다.

스포콘 아니메는 일본인이 스포츠를 즐기는 방식이 반영된 결과로 생겨난 것이고, 그것은 시대와 함께 변화해 온 장르라고도 할 수 있는 것이다. 그런 의미에서 스포콘 아니메를 계기로 그 경기에 흥미를 가지게 되고 재능을 꽃피워 급기야 올림픽에 나간 선수가 있다고 한다면, 그것은 일본 특유의 현상이라고 할 수 있을 것이다.

스포콘 아니메, 인도에 가다

아니메가 해외에서 인기가 있다고 하더라도, 약간 예외에 속한다고도 할 수 있겠는데, 스포콘 아니메에 있어 기억에 남는 것으로 2012년 인도에서 <거인의 별>을 기초로 한 <수라지 더 라이징 스타(Suraj The Rising Star)>라는 제목으로 TV아니메 시리즈가 제작, 방영된 적이 있었다. 제작에는 일본의 아니메 제작사인 톰스엔터테인먼트가 들어 있다.

이 기획의 배경에는 인도의 경제성장 상황이 일본에서의 고도경제성장기와

닮아 있어, 그 시기 일본에서 인기를 누린 <거인의 별>의 세계관을 받아들일 수 있지 않을까 하는 의도가 있는 듯한데, 소재가 되는 스포츠도 야구가 아니라 인도에서 인기가 있는 (야구와 비슷한) 크리켓으로 하는 등 몇 가지 설정이 변경되어 있다.

또한 스즈키, 닛신식품, 고쿠요 등 일본 기업이 광고주로 참여하고, 더욱이 그들 기업의 로고나 상품을 작품 속에 실제로 등장시키고 있다. 아니메를 일본 브랜드의 매체로 사용하고 있는 것이다. 무엇보다 현지에서의 시청률은 0.2%로 인도에는 TV 채널이 700개나 되므로 상당히 선전하고 있다는 분석도 있지만, 인도 국민 레벨에서의 인지도는 특기할 만한 것은 아닌 모양이다.(주3)

일본 아니메가 해외에 소개되는 경우 폭력과 성적 표현 등에 규제가 있기는 해도 원칙적으로는 원작 그대로 수출해 왔지만, 인도의 <수라지>처럼 상대국의 국민 정서에 맞추어 설정 변경이 이루어져 제작된다고 하는 것은 획기적인 사례라고 할 수 있다.

실은 이런 방식으로 설정 변경을 하고 작품을 제작, 수출한다는 것이 해외에서 일본 아니메의 추세에 변화를 가져온 점이 아닐까 생각되는데, 이것은 4장과 5장에서 다시 한번 언급하겠다.

3 | 마법소녀 아니메

'영웅은 여자아이'라는 것은 이질적?

2005년부터 2008년경까지 필자는 주로 외무성 관련 사업으로 여러 나라를 방문했는데, 가는 곳마다 일본 아니메의 인기나 수용을 목격했다. 그리고 몇몇 나라에서 기자나 학생으로부터 다음과 같은 질문을 받았다.

"왜 일본에서는 여자아이 캐릭터가 영웅으로 활약하는 작품이 많은가?"

"미야자키 하야오 감독의 <바람 계곡의 나우시카(風の谷のナウシカ)>처럼 10대 소녀가 영웅으로서 무거운 운명을 짊어지고 싸우는 작품이 일본에 많은 것은, 일본에서 여성의 사회적 지위가 낮은 것에 대한 반동인 것인가?"(주4)

어째서 이런 질문이 나오는가 하면, 외국에서는 여자아이가 영웅이 되는 아니메는 거의 생각하지도 못하고, 일본에 그것이 많은 것은 아니메 제작자들이 일본의 남존여비라는 전통적 사회 풍조에 대한 안티로 제작하고 있는 것이 아닌가 하고 추측하기 때문이다.

필자는 이러한 질문을 아이슬란드, 아일랜드, 니카라과 등 여러 나라에서도 받아서, 일본 아니메에서는 극히 당연하게 수용되고 있는 '영웅은 여자아이'라는 캐릭터 설정이 세계적인 시야에서 보면 이질적이라는 것을 새삼 실감했다.

여기서 말하는 '영웅은 여자아이'란 단순히 여자아이가 주인공(히로인)인 것만이 아니라, 남자아이가 주인공인 영웅물과 거의 다름없는 역할을 한다는 것을 나타내고 있다. 그 중심이 되는 장르는 마법소녀 아니메이다.

이 장르는 글자 그대로 마법을 사용하는 소녀를 주인공으로 한 아니메 시리즈로, 1966년 12월부터 약 2년간 방영된 <요술공주 세리(魔法使いサリー)>로 시작된다. 그러자 <세리> 이후 <비밀의 앗코짱(ひみつのアッコちゃん)>(1969~1970), <마법의 마코짱(魔法のマコちゃん)>(1970~1971), <사루토비 엣짱(さるとびエッちゃん)>(1971~1972), <마법사 챳피(魔法使いチャッピー)>(1972), <미러클 소녀 리미트짱(ミラクル少女リミットちゃん)>(1973~1974), <큐티허니(キューティーハニー)>(1973~1974), <마법소녀 메구짱(魔女っ子メグちゃん)>(1974~1975) 등등 작품이 이어졌다.

이렇게 보면 앞서 소개한 로봇물 아니메, 스포콘 아니메와 마찬가지로, 1960년대에 시작되어 일본 아니메에 큰 흐름을 만들어낸 시리즈인 것을 알 수 있다.

다만 이렇게 마법을 쓰는 소녀를 영웅으로 등장시키는, 이른바 걸히어로가 어디까지 일본 특유의 것인가에 대해서는 다소 논란이 있다. 확실히 해외에 같은 경향의 아니메가 매우 적기는 하지만 전혀 없는 것은 아니기 때문이다(1965년 미국에서 방영된 <Honey Halfwitch(小さな魔女ハニー)> 등).

게다가 <요술공주 세리>가 제작된 배경으로 당시 일본 내에서 인기를 끈 미국의 실사 홈드라마 <아내는 요술쟁이(Bewitched)>의 인기에 편승했다는 일화도 전해지고 있다.

더욱이 자주 지적되듯이 서구, 즉 그리스도교 사회에서는 마법을 쓰는 소녀(마녀)는 전통적으로 기피해야 할 존재이다. 그런 점이 일본 아니메 중에서 마법소녀물이 해외에서 주목받고 있는 하나의 요인이라고 할 수 있는데, 다만 이 점도 반드시 그렇지는 않다. 예를 들어 <오즈의 마법사>처럼 마법사를 여주인공으로 내세운 작품은 해외에도 존재한다.(주5)

1980년대에 들어서면 시리즈 내용에 변화가 생긴다. 예컨대 보다 판타지성을 강화했다고 할 수 있는 <요술공주 밍키(魔法のプリンセス ミンキーモモ)>(1982~1983)가 등장하고, 거기다 <마법천사 크리미마미(魔法の天使クリィミーマミ)>(1983~1984), <마법의 스타 매지컬 에미(魔法のスターマジカルエミ)>(1985~1986)와 같은 작품에서는 파트너로서 남성캐릭터를 등장시키고, 스토리 구성도 남성팬을 의식한 제작 방식이 명확해지게 된다.

그리고 1990년대에 들어서면 이 시대를 대표하는 TV아니메의 하나인 <달의 요정 세일러문(美少女戦士セーラームーン)>이 등장한다. 이후 <꼬마마법사 레미(おジャ魔女ドレミ)>시리즈, <프리큐어(プリキュア)>시리즈는 모두 스토리의 중심이 되는 주인공 마법소녀를 배치하면서, 시리즈가 진행됨에 따라 서서히 주인공의 파트너로서의 캐릭터가 늘어나고 그녀들의 협력, 우정이 스토리나 세계관의 핵심이 되어간다. 이 점은 한 명의 마법소녀가 어디까지나 혼자서 문제 해결을 한다는 <요술공주 세리> 때와는 다른 두드러진 특징이며 시대를 반영

하고 있다고도 할 수 있다.

즉 1960~1970년대의 마법 소녀는 이른바 슈퍼걸로서 자신에게만 주어진 특수 능력을 어떻게 주위 친구나 어른들에게 쓰느냐는 점에서 엔터테인먼트가 표현됐지만, 1990년대 이후의 마법 소녀는 어떻게 주위 사람들과 우정으로 협력해서 하나의 일을 이룰 수 있느냐는 점으로 표현되었다는 것이다.

여자아이, 소녀, 여자

그런데 마법소녀 아니메가 여자아이를 대상으로 한 것이라고 한다면, 여기서 말하는 여자아이란 도대체 누구인가, 또 마법소녀에서 말하는 소녀란 어떤 존재인가?

원래 여자아이나 소녀 또는 여자라는 말이 가리키는 연령층이라는 것은 이미지로서 어느 정도 공유할 수 있다고 해도, 몇 살부터 몇 살까지 같이 엄밀한 형태로 정의하는 것은 곤란하다. 또 그것을 분석했다고 해도 학술논문과 같은 영역이 아닌 한 그다지 의미가 없는 것처럼 보인다.

한편 아동이나 소년이라는 단어에는 법령상의 위치 부여가 있다. 아동이란 학교교육법에서 말하는 초등교육(초등학교)을 받고 있는 사람으로 대체로 6살부터 13살까지라고 할 수 있고, 소년이란 아동복지법에서 말하는 초등학교 취학 시기부터 만 18세에 이르기까지의 사람으로 간주된다. 그러나 이들 정의와 위치 부여는 어디까지나 법령상의 것이고, 언어 그 자체가 갖는 이미지와는 차이가 생긴다. 그리고 법령상의 아동이나 소년에는 성차가 없다.

다만 여자아이, 소녀, 여자라는 3개의 단어를 비교하면, 소녀라는 단어가 포괄하는 연령층이 가장 좁다고 필자는 생각한다. 여자아이도 상당히 어린 아이를 떠올리게 하는데, 예를 들어 4~50대의 남성이 자신과 동세대나 연하의 여성을 여자아이라고 부르는 일도 있고, 여자라는 단어에 이르면 근래 '여자모임'이라는 말이 유포되고 있는데 이 여자모임 참가 여성의 연령층은 상당히 넓어졌다. 여자모임에 참가하고 있는 어떤 세대의 여성이 가령 '소녀모임'이라는 명칭의 모임이 있다면 같은 기분으로 거기에 참가할 수 있을까? 소녀가 초등학생

정도(최대한 중학생 정도)의 아이를 가리킨다는 데에는 아마 거의 이견이 없겠지만, 나머지 둘은 각자의 인식에 따라 크게 좌우될 것이다.

한편 영어의 girl은 소녀나 여자아이로 번역되는 경우가 많은데, girl이 지시하는 연령층과 일본어, 특히 '여자아이'가 가리키는 연령층은 일치하지 않는 경우도 적지 않을 것이다. 다만 영어에는 little girl, 게다가 teen이라는 단어가 있어, little girl은 작은 소녀이기 때문에 일본어의 어린 여자아이, teen은 분명히 thirteen(13세)부터 nineteen(19세)까지를 가리키는 것이므로 girl은 대체로 초등학생의 연령층이라고 할 수 있고, 일본어의 소녀에 가까운 것이라고 이해할 수 있다.

여기에서 아니메 이야기로 돌아가지만, 단어의 정의에 대해서 장황하게 쓴 이유는 마법소녀나 여자아이 대상 아니메가 소녀나 여자아이라는 일본어 특유의 어휘를 의식한 극히 일본적인 콘텐츠라고 하는 배경으로서 지적해두고 싶었기 때문이다.

다시 말하면 옛날 작품이지만 <마법의 마코짱>의 주인공 마코는 그림체나 배역으로 보건데 girl이 아니라 teen이다. 이 작품을 '꼬마마녀'라든가 '마법소녀'라는 범주인 채로 해외에 소개한다면 아마도 간극이 생길 것이고, 이미 서술한 대로 마녀라는 캐릭터나 상징에는 크리스트교 사회 특유의 전제도 존재한다.

예를 들어 가톨릭 국가인 필리핀에서 젊은이들을 취재해보니, <세일러문>을 보지 말라고 부모로부터 주의 받은 사람이 몇 명이나 있었다. 그 이유는 마법을 다루고 있기 때문이라고 한다.(주6)

왜 소녀 대상 아니메의 등장이 늦어졌나

일본에서 최초로 소녀 대상이라는 것을 의식해서 제작된 아니메는 다름아닌 <요술공주 세리>이다. 방영은 1966년인데 그 이전의 아니메는 모두 어린이를 대상으로 하는, 즉 성별을 의식하지 않고 한데 묶어 대상 연령층이 설정되어 있었다.

이것은 사실 흥미로운 점으로, 만화의 예를 보면 데츠카 오사무의 소녀 대상 장편만화 <리본기사(リボンの騎士)>의 연재 개시는 <세리>보다 10년 이상이나 전인 1953년이다. 이것이 게재된 고단샤(講談社) 잡지『소녀클럽(少女クラブ)』은 전신인『소녀구락부(少女倶楽部)』까지 거슬러 올라가면 1923년 창간했기 때문에 상당히 역사가 깊다.

『소녀구락부』는 메이지시대 이후에 생겨난 여학교에 다니는 여학생 대상 오락잡지이며, 1908년에 창간된『소녀의 친구(少女の友)』가 그 원류라 할 수 있다. 알아차렸겠지만 '소녀'라는 단어는 메이지시대 여학생 취향의 잡지 제목으로 이미 등장했던 것이다.

게다가 소녀문화라고 하면 '다카라즈카 가극단(宝塚歌劇団)'을 빼놓을 수는 없다. 다카라즈카 가극단은 1913년 결성된 '다카라즈카 창가대'가 전신인데, 이 시기에 멤버는 여성에 한정되었고 1919년에 개편되고 발족했을 때는 '다카라즈카 소녀가극단'이라고 칭했다. 이후 '다카라즈카'는 소녀들의 동경의 대상으로 계속 존재하고 있다.

그토록 소녀 대상 콘텐츠의 역사는 오래되었는데, 왜 소녀 대상 아니메만 등장이 늦었을까? 그것은 당시, 즉 1960년대 중반 텔레비전이라는 미디어의 자리매김과 관련이 있다고 여겨진다.

지금은 휴대형 단말을 포함하는 인터넷 미디어에 계속 위협받고 있지만, 미디어로서의 텔레비전은 적어도 1980년대까지는 친근한 오락으로서 불가결한 도구였다. 텔레비전은 한 집에 두 대, 세 대 있는 것도 흔했지만, 1960년대 중반에는 한 집에 있어봤자 한 대였고, 텔레비전이 없는 가정도 아직 전세대의 10~20%였다.

게다가 핵가족화가 진행되기 이전의 시대여서 아이는 2~4명 형제가 보통이었기 때문에, 2~3세대가 동거하는 대가족에서는 귀중한 한 대의 텔레비전 채널을 누가 주도하느냐 하는, 이른바 채널권을 둘러싼 장면을 당시 가정에서는 자주 볼 수 있었다.

그러한 상황에서 가령 여자아이 취향, 다시 말해 여자아이들밖에 즐길 수 없

는 아니메 따위를 제작한다면, 대상 시청자는 가정 내의 채널권 경쟁에서 이기지 못한 채 시청률을 확보할 수 없다는 의구심이 생겨 결과적으로 여자아이 취향 아니메의 등장이 늦어졌다고 생각할 수 있다.

이 점은 <요술공주 세리> TV아니메 시리즈를 기획할 때도 고려된 듯한데, <세리>의 기획의도에는 '센티멘털이 흥행요소였던 종래의 소녀만화와 달리 남자아이도 여자아이도 즐길 수 있는 코믹함의 추구를 강조'라고 되어 있다.(주7)

그리고 <요술공주 세리>는 대히트했다. 외면적으로는 여자아이 취향이지만, 기획의도대로 많은 남자아이도 시청자가 되어 시청률 향상에 크게 공헌했다고 생각된다. 실제로 필자도 <세리>나 <앗코짱>을 여자아이 대상이라는 것을 별로 의식하지 않고 보았던 기억이 있다. 이렇게 마법소녀들은 일본에서, 오래 전부터의 서구적인 관념이나 종교적 관습에서도 해방되어, 소녀들의 정신적 성장에 기여하면서 남녀 구분없는 엔터테인먼트로서 확립된 것이다.

4 | 영어덜트 대상 아니메

'어린이용이 아니다'라는 의미

일본 아니메가 해외 애니메이션과 비교해서 다르다고 여겨지는 가장 큰 요소는 작품의 대상 연령이라고 많이 지적된다. 해외에서 TV방영 작품 등 일반적인 엔터테인먼트로서 제작되는 애니메이션은 거의 어린이 대상, 대체로 미취학 아동에서 기껏해야 초등학생까지를 시청자의 대상 연령으로 제작된다. 역으로 말하면, 중고등학생 혹은 그 이상의 세대를 대상으로 하는 작품은 전혀 없는 것은 아니지만 극히 예외적으로밖에 제작되지 않는다.

하지만 이 책에서 지금까지 보아 온 것처럼, 1970년대 이후 일본에서는 <기동전사 건담>으로 상징되듯이 중고등학생 등 영어덜트(young adult)를 시청자로 의식한 작품이 존재감을 드러내고 있다.

이들 작품에서는 예를 들어 전쟁을 소재로 하면서도 등장인물들의 심리묘사를 추구하고, 정신적인 성장을 그리며, 종래의 '정의 vs 악'이라는 권선징악

의 스타일로부터 벗어난 것을 볼 수 있다. 이와 함께 메카닉과 무기에 관한 복잡한 설정, <우주전함 야마토(宇宙戰艦ヤマト)>로 널리 알려지게 된 '워프항법'23 등 SF성이 높은 설정 등, 어린 시청자가 갖지 못한 지식이 요구되는 내용이다.

필자를 포함하여 당시 영어덜트 세대였던 시청자는 이 작품들을 통해 '작품을 보고 생각한다'는 것을 의식했다. 이러한 의식을 환기시키는 작품군이 해외에는 없고, 이것이 서양 영어덜트들이 일본 아니메에 주목하는 이유라고 여겨지는 것이다.

영어덜트 대상의 아니메가 일본에 등장한 시기에 관해서는 몇 가지 관점이 있다. 일반적으로는, <야마토>(1974년 방영 개시)나 <기동전사 건담>(1979년 방영 개시)을 들 수 있을 듯하다. 이 작품들에서는 예를 들어 <야마토>라고 하면 경험이 부족한 젊은 승무원이 전함을 조종하여 전투에 임할 때의 심리 묘사나 복잡한 SF 설정 등, 중·고등학생 이상, 당시로 말하자면 아니메를 졸업하는 것이 보통이었던 세대를 대상으로 하는 작품을 만드는 것이 인정되었기 때문이다.

다만 어린이 대상이 아닌 제재를 다루는 아니메라는 관점에서 말하자면, 반드시 <야마토>나 <건담>이 최초는 아니다.

예를 들어 1971년에 방영된 TV아니메 시리즈 <루팡 3세(ルパン三世)>(제1시리즈)는 몽키 펀치(モンキー・パンチ) 원작 만화의 세계를 충분히 반영한 성인용이라는 느낌이 짙은 작풍이었으나, 그것이 화근이 되어 시청률은 저조했다.

그리고 <사이보그 009(サイボーグ009)>나 <허리케인 죠>, <타이거마스크(タイガーマスク)> 등의 TV아니메에서는, 전후 20년에 접어든 시기에 방영된 점도 있어서 당시 붐이 된 태평양전쟁의 의미를 묻는 에피소드를 담거나, 역시 당시 심각해지기 시작한 공해 등 사회문제를 담거나 하는 에피소드가 방영되기도 했다.

이러한 에피소드는 원작만화에는 등장하지 않는 TV아니메 오리지널 스토리

23 | 공간을 일그러뜨려 4차원으로 두 점 사이의 거리를 단축시킴으로써, 광속보다도 빨리 목적지에 도착하는 가상의 방법.

로서 묘사된 것도 적지 않았으며, 영웅물이나 권선징악이라는 스토리라인이 어린이 대상의 상투적인 것이었던 당시로서는 시청자인 아이들에게 어떤 형태로든 인간이나 시대에 대한 새로운 관점을 제공하려는 의도가 느껴지는 제작 태도였다. 이러한 작품군을 지칭하여 '어린이용이 아닌 아니메'의 탄생 시기를 파악하는 것도 가능하다.

세계를 대표하는 아니메 감독이 된 미야자키 하야오(宮崎駿)가 주목받은 계기도 몇 단계로 나뉘지만, 1984년에 공개한 <바람계곡의 나우시카>가 그때까지 아니메를 거들떠보지도 않던 일부 성인 관객을 놀라게 한 것은 확실하다.

문명이 멸망하고 나서 1000년 후, 맹독을 방출하는 식물이나 인간을 포식하는 거대한 곤충(벌레)이 서식하는 새로운 생태계에 위협받는 인류. 그러한 와중에도 미량의 자원을 둘러싸고 반복되는 전쟁 등, 인간이라는 종족의 존재 의미를 날카롭게 질문하는 이 작품은 내용은 물론이고, '감독 미야자키 하야오' 즉 아니메 감독의 작가성이 폭넓게 주목받은, 일본 아니메 역사 속에서도 보기 드문 작품이 되었다. 이후 미야자키 작품은 어린이부터 성인까지 폭넓은 관객층을 얻어 '평소에 아니메는 보지 않지만, 지브리 작품이라면 보러간다'는 관객을 다수 생겨나게 했다.

심야 아니메가 이루어낸 역할

심야시간대에 방영되는 이른바 '심야 아니메'가 잇달아 제작되기 시작한 것은 1990년대 후반에 들어서였다.

심야 아니메라고 하면 아니메에 아주 특별한 흥미가 있는 아니메 오타쿠가 아니라면 구별할 수 없는 미소녀 캐릭터만 등장하는 아니메라는 이미지를 가진 사람도 적지 않다고 생각하는데, 그런 작품이 심야시간대를 석권하게 된 것은 2000년대 들어서이다.

1990년대에는 예를 들어 <베르세르크(劍風伝奇ベルセルク)>(1997~1998년)와 같이 완전 성인용의 '다크 판타지'라고 불리는 장르의 아니메화 작품이나, <이니셜 D(頭文字D)>(첫 작품은 1998년)와 같이 전통적인 아니메 팬만을 대상으로 한

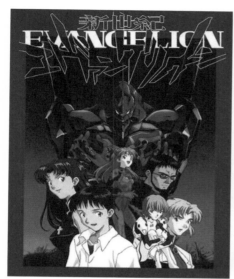

사진출처 | 다음(Daum) 이미지

정하지 않고 자동차 레이서를 주인공으로 한 청년만화의 아니메화 작품 등이 심야 아니메로 제작되고 있었다.

이 작품들의 방영을 통해 아니메 업계는 어린이가 아닌 어른을 중심으로 한 새로운 관객층을 모색하였다. 또 <이니셜D>와 같이 당시 발달하기 시작한 Full 3D CG기술을 구사한 작품을 제작하는 등, 말하자면 실험적인 작품을 방영하고 있다는 측면이 두드러졌다.

그런 상황에 결정적인 흐름을 제공한 작품이 <신세기 에반게리온(新世紀エヴァンゲリオン)>이다. 이른바 <에바>는 1995년 10월부터 다음해 3월까지 방영되었는데, 처음에는 심야가 아닌 오후 6시 30분부터 7시라는 골든타임에 가까운 시간대에 방영되었다.

그러나 이때 시청률은 저조했다. 수수께끼의 생명체에게 공격 받는 근미래의 지구에서 그 생명체와 싸우는 소년소녀라는, 언뜻 보면 정통적인 스토리와 비교해서 상세한 정보를 의도적으로 밝히지 않는 수많은 설정, 캐릭터의 복잡한 심리 묘사, 난해한 스토리 전개가 화근이 되었다.

그 후 심야시간대에 재방영되어 영어덜트 세대를 중심으로 큰 화제가 되었고, 게다가 많은 분야의 전문가가 흩어져 있는 수수께끼를 설명하려고 논문을 발표하는 등 사회현상으로 취급될 정도가 되었다.

<에바>의 경우 큰 화제를 불러 일으켜 패키지 미디어(DVD)의 매상이 순조로웠던 것도 빼놓을 수 없지만, 영어덜트 심지어 그 윗세대용 아니메 방영시간으로서 심야시간대의 중요성을 인식하게 된 작품이다.

또한 1980년대 중반부터 1990년대에 걸쳐 TV방영이나 극장 개봉을 전제로 하지 않고 비디오를 미디어로 하여 제작된 오리지널 비디오 아니메(OVA)라는 장르가 있어, 여기서는 자극적인 성묘사의 성인용 아니메나 나중에 심야시간대에 방영될 매니아성이 강한 작품이 많이 제작되어, 이것도 어린이용이 아닌 아니메들의 주요 전쟁터였다는 것을 첨언해둔다.

해외 영어덜트 세대에의 보급

서두에 썼듯이 해외에서 일본 아니메가 주목받는 것은 주로 이러한 영어덜트용 작품이고 그 작품들의 해외 관객도 영어덜트 세대라는 것은 확실하지만, 한 가지 주의하지 않으면 안 되는 것은 일본 내에서 일반적으로 영어덜트용이라고 불리는 작품과 해외에서 인기를 얻고 있는 그것과는 적지 않게 간극이 있다는 점이다.

일본 TV아니메는 1960년대부터 해외에 수출되고 있지만, 애초에 해외에 일본 아니메가 소개된 계기는 작품의 권리를 가진 회사(아니메 제작사 등)가 해외 수출에 적극적인지 어떤지, 그리고 상대국이 어떤 형태로든 아니메를 받아들일 채널을 가지고 있는지, 이 2개의 조건이 갖추어져 있는 것이 대전제였다. 즉 일본 국내에서의 인기에 비례하는 형태로 해외에 소개되는 것은 아니었고, 소개된 작품이 상대국에서 일본 아니메라고 인식되는 일도 거의 없었다.

또 일본 입장에서 보면 예를 들어 미야자키 하야오 작품처럼 저명한 영화상을 수상하거나 오시이 마모루(押井守) 감독의 <공각기동대(攻殻機動隊)>처럼 미국의 히트 차트에서 1위를 기록하는 등, 검증된 작품이 해외에서 인기 있는 작

품이라고 생각하기 쉽지만 같은 이유로 이것도 틀리다.

1980년대 이후에는 비디오가 보급되고 더욱이 2000년대 이후가 되면 인터넷에 의한 대용량 데이터 통신이 보급되어 아니메에 관한 정보와 인기는 일본 국내와 일치하는 정도가 커진다.

그렇지만 미국을 예로 들면 1960년대에 소개된 작품으로 <철완 아톰>이나 <달려라 번개호(マッハGoGoGo)>, 1970년대라면 <마징가Z(マジンガ-Z)>나 <우주전함 야마토> 등이 주인공 이름을 미국식으로 변경해 폭력적이거나 성적인 장면 등을 자르고 때로는 여러 개의 다른 작품을 한 작품으로 편집, 재구성하는 등 말하자면 정크푸드 같은 상태로 어느 나라에서 제작되었는지도 알수 없는 형태로 소개되고 있었다.

다만 그 시점에서 이미 일부 팬에게는 거대 로봇이 많이 등장하는 별난 애니메이션이 방영되고 있다는 인식을 심어주는 것이 된 듯하며, 이러한 팬이 나중에 보다 정확한 형태로 일본 아니메를 당사국에 소개하는 역할을 하게 된다.

최근 미국과 프랑스에서 조사한 고등학생(영어덜트 세대)이 시청하고 있는 아니메의 상황을 보자.(주8)

- ■ 미국에서의 개요
 - · 앙케이트 조사 대상은 미국 캘리포니아 주의 고등학생 200명. 앙케이트 대상이 된 것은 평균적인 고등학생이다.
 - · 미국의 고등학생이 가장 많은 시간을 소비하고 있는 미디어는 인터넷이고 TV가 그 다음이다.
 - · 일본 아니메를 본 적이 있다는 사람은 58%(남자 63%, 여자 53%).
 - · 일본만화(マンガ)를 읽은 적이 있다는 사람은 33%로, 남녀 차이는 거의 없다. 또한 프랑스와 비교해서 일본만화를 접하고 있는 사람의 비율이 낮다.
 - · 본 조사로부터 파악된 인기 있는 아니메와 그 이유는 아래에 표로 나타냈다.

순위	1	2	3	4	5	6	7	8	8	8	11	11	11	11	11	11	17	17	17	17	17	17	17	17	17
타이틀	나루토	포켓몬스터	블리치	드래곤볼	데스노트	원피스	이웃집 토토로	센과 치히로의 행방불명	강철의 연금술사	유희왕	헤타리아	유유백서	스즈미야 하루히의 우울	후루츠바스켓	이누야샤	달의 요정 세일러문	벼랑위의 포뇨	원령공주	판도라 하츠	케이온	테니스의 왕자	페어리테일	기동전사 건담	바람의 검심	디지몬
수(数)	27	18	17	14	11	8	5	4	4	4	3	3	3	3	3	3	2	2	2	2	2	2	2	2	2
예술성 very artistic		5															5		2		3				
스타일 great style			5		5	2						1	4					3		1	3		2		1
스토리 like story setting	5	4		5	4	5	5	2	5	3						5			3	4	1	3	3	5	3
캐릭터 great characters	1	3	2	3	1	1		1	1	1	2	1	2	1	2	1	2	1	2		2		4		1
웃김 funny	2	2	3		2	4	4	2	2	1	3	3	2	3		1						1			
전체적 like overall	4		4		3	3										4				2	4	5	2	3	4
장르 favorite genre													4							4			1		
귀여움 cute						1			4				3	1			4	5		1					
흥분 exciting			4		3	4		3	4				5	4			4	2		4	5			4	
활극 lots of action	3		1	1		3							2					3	3					2	
쿨 cool		1		2	2				3						5		5				2				2
기타 other																									

* 미국 고등학생 200명의 좋아하는 아니메와 그 이유. 『우리나라 콘텐츠에 대한 해외소비자 실태 조사 2011년』에서

■ 프랑스에서의 개요

· 앙케이트 조사 대상은 파리 및 파리 근교에 위치한 고등학교에 다니는 프랑스인 고등학생으로, 조사 실시기간은 2011년 1월~2월, 유효 응답자

수는 115명(남자 60명, 여자 55명).

· 일본 아니메를 본 적이 있다는 대답이 전체의 63.5%. 다만 미국과 마찬가지로 남녀 차이가 있는데 남자가 75%, 여자가 51%였다. 본 앙케이트의 샘플은 적지만, '아니메를 보는 것은 남자가 중심'(프랑스 TV방송국 Game One 프로그램 편성 담당자)이라는 프랑스 TV방송국 인터뷰를 증명하는 결과가 되었다.

· 일본만화를 읽은 적이 있다는 대답이 54.7%로 여기서는 남녀 차이가 거의 없다. 또 미국의 33%와 비교해도 높다. 남녀를 불문하고 일본만화를 읽는 것이 상당히 증가했다고 생각된다.

· 본 조사에서 파악된 인기있는 아니메는, 아래 표에 정리했는데, 미국과 프랑스에서 아니메나 일본만화를 접하는 정도는 달라도, 좋아하는 타이틀의 상위에는 같은 이름의 작품들이 많이 나열되어 있다. <나루토>는 미국에서 1위, 프랑스에서 2위, <원피스>는 프랑스에서 1위, 미국에서 6위, <블리치>는 미국, 프랑스에서 모두 3위를 하고 있다.

	작품명	포인트
1	원피스 (ONE PIECE)	132
2	나루토 (NARUTO)	91
3	블리치 (BLEACH)	52
4	GTO	29
5	이웃집 토토로(となりのトトロ)	28
6	데스노트 (DEATH NOTE)	23
6	포케몬	23
8	토탈리 스파이즈! (Totally Spies!) *프랑스작품	22
9	센과 치히로의 행방불명	21
10	원령공주	17
10	심슨가족 (The Simpsons) *미국작품	17
12	하울의 움직이는 성(ハウルの動く城)	15
12	아이실드21 (アイシールド21)	15
12	풀 메탈 패닉 (フルメタル・パニック)	15

15	헌터 헌터 (Hunter × Hunter)	13
16	천원돌파 그렌라간 (天元突破グレンラガン)	12
16	유희왕 (遊☆戱☆王)	12
18	강철의 연금술사 (鋼の錬金術師)	11
18	스폰지밥 (SpongeBob Squarepants) *미국작품	11
18	드래곤볼 (ドラゴンボール)	11

* 프랑스 고등학생 115명의 좋아하는 아니메. 포인트는 앙케이트에서 좋아하는 작품 순위를 수치화한 것으로, 1위(3점), 2위(2점), 3위(1점)로 집계했다. 『우리나라 콘텐츠에 대한 해외소비자 실태 조사 2011년』에서

5 | 아니메 탄생

디즈니가 모델

지금까지 로봇이나 스포콘, 마법소녀 그리고 영어덜트 대상 아니메 등, 일본 아니메를 대표하는 장르마다 각각의 특성을 살펴봤는데, 여기서 다시 한 번 일본 아니메가 왜 그러한 특성을 얻게 되었는지를 전전(戰前) 이후 아니메 역사의 관점에서 살펴보고자 한다.

일본에서 처음으로 애니메이션이 제작된 것은 1917년이라는 것이 정설로 되어 있다. 당시 이미 많은 애니메이션이 제작되고 있던 미국을 중심으로 한 해외 애니메이션은 메이지 말기부터 국내에 수입, 공개되었고, 그것을 모방하는 형태로 일본 애니메이션의 역사가 시작되었다.

하지만 쇼와시대(1927~1989)에 들어서면, 디즈니의 존재감은 압도적이 된다. 미키마우스의 첫 작품이 제작된 것은 1928년이었는데, 그 해부터 미키는 일본에 수입되고, 그 세련된 캐릭터 디자인이나 코미디, 음악과 일체화된 뮤지컬 센스, 그리고 무엇보다 치밀하고 매끄러운 그림의 움직임은, 당시 일본 국내 애니메이션 제작자에게는 도저히 모방할 수 없는 극치였다.

전쟁 전에 제작된 국산 애니메이션을 보면 분명히 디즈니 작품을 모델로 하여 때로는 표절에 가까운 것마저 했고, 어떻게든 작품의 질 향상을 목표로 하

는 크리에이터들의 의지가 느껴진다. 특히 그림을 부드럽고 효과적으로 움직이게 하는 기술을 습득하기 위해서는 디즈니 작품의 그림을 베끼는 것이 가장 확실했던 것이다.

미국이 적국이었던 제2차 세계대전을 거쳐, 전후가 되면 <백설공주>(미국 공개는 1937년), <판타지아>(미국 공개는 1940년) 등 전쟁 중 국내에서 볼 수 없었던 디즈니의 장편 애니메이션이 잇달아 개봉되어 관객의 인기를 모으게 되었다.

실제로 디즈니가 내놓았던 장편 애니메이션은 판타지나 뮤지컬을 중심으로 하여 풍부한 스토리와 치밀하고 매끄러운 그림의 움직임 그리고 아직 흑백영화가 당연했던 시기의 풀 컬러 작품이었다. 여러 가지 의미로 '꿈의 세계'였다.

쇼와 20년대(1945~1954)에는 전쟁으로 큰 피해를 입은 일본의 애니메이션 업계도 서서히 복구되고 있었지만, 여기서 다시 한 번 애니메이션을 꿈꾸던 사람들은 '디즈니를 모델로, 디즈니를 목표로'라고 하는 구도 속에서 움직이기 시작한다. 그 가운데는 후에 무시프로덕션(虫プロダクション)을 설립한 데즈카 오사무도 있었다(참고로 미야자키 하야오는 디즈니가 아니라 같은 시기에 공개된 프랑스나 러시아의 장편 애니메이션에서 받은 영향이 강했고, 이것이 후에 그의 작풍으로 이어진다).

도에이동화(東映動画)의 힘겨운 도전

1956년 '동양의 디즈니'를 목표로 하는 애니메이션 스튜디오, 도에이동화(현재의 도에이 애니메이션)가 설립되었다. 그리고 2년 후인 1958년에는 일본 최초의 풀 컬러 장편 애니메이션 <백사전(白蛇傳)>이 완성, 공개 되었다. 중국의 전설에서 소재를 얻은 이 작품은 기술적인 면이나 극작(劇作) 면에서 디즈니를 따라잡았다고는 할 수 없는 것이었지만, 전전부터 디즈니를 목표로 해 왔던 일본 애니메이션 업계로서는 하나의 도달점이 되었다.

여기서 '디즈니를 따라잡다', '디즈니를 목표로 삼다'라는 것이 대체 무엇인지 말해 두고 싶다.

우선 그림을 움직이는 기술에 대한 것이다.

애니메이션은 조금씩 모습이 다른 그림을 여러 장 그려 그것을 연속적으로

나열함으로써 그림이 움직이는 것처럼 보이게 하는 기술로, 그러한 그림을 그리는 대표적인 기술이 '풀 애니메이션'이다. 이것은 예를 들어 걷고 있는 인체를 그릴 경우, 움직임에 직접적으로 관계가 있는 부분(발 부위 등)이나 관계가 없는 부분(머리 부분 등)도 전부, 즉 전신을 한 장 한 장 그려서 표현하는 것으로 손으로 그리는 애니메이션 작화법으로서 오래전부터 사용되어 오고 있다.

이에 반해 예를 들어 말하고 있는 캐릭터를 표현할 경우, 입만 뻐끔뻐끔 하게 하여 움직이는 것처럼 보여주는 장면을 종종 볼 수 있는데, 이렇게 인체의 일부분만을 움직여서 그리는 방법을 '리미티트 애니메이션'이라 부른다.

일반적으로는 전신을 한 장 한 장 그리는 풀 애니메이션이 신체 일부분을 한정시켜 그릴뿐인 리미티드 애니메이션보다 더 시간이 많이 들지만, 그림의 움직임을 정밀하게 표현할 수 있기 때문에 애니메이션 작화의 기본이라 생각되어 왔다. 실제로 디즈니 작품에서는 캐릭터가 그저 말만하는 장면에서도 양손이나 상반신 제스처 등을 섞음으로써 입만 뻐끔뻐끔 움직이는 작화법은 쓰지 않는다.

한편 그림을 움직이게 한다(작화)는 것은 하나의 움직임을 표현하기 위해 몇 장의 그림을 그리느냐 하는 문제도 있다. 애니메이션의 경우 1초에 24프레임이라는 단위이기에, 1초 동안 움직이는 그림이라면 최대 24장의 그림이 필요하다.

다만 아무래도 1초의 움직임에 24장이나 되는 그림을 그린다는 것은 너무 많은 시간이 들며, 또 인간의 눈이 인지할 수 있는 능력에서 보자면 1초에 12장(즉 절반의 수)으로도 충분히 움직임을 표현할 수 있기에 디즈니는 대체로 1초에 12장이며, 동시에 풀 애니메이션으로 그리는 방법을 사용해 왔다. 그리고 동양의 디즈니라고도 불리는 도에이동화도 이 방법을 답습했던 것이다.

그리고 또 한 가지 디즈니가 특기로 했던 것이 판타지와 뮤지컬, 쇼트 개그이다. 예를 들면 동물을 의인화한 캐릭터나 요정이 등장하는 판타지는 더할 나위 없는 애니메이션 소재이며, 뮤지컬은 애니메이션뿐만 아니라 할리우드 단골 극작이다. 쇼트 개그는 전전에 탄생한 미키마우스의 단편 이후 숙련되어 왔다.

하지만 이제 막 설립된 도에이동화가 전 세계 애니메이션에 영향을 주고 있

던 디즈니에 대항한다는 것은 애초에 무리였다. 도에이동화는 장편 애니메이션 첫 번째 작품인 <백사전> 이후 거의 1년에 한편 꼴로 장편을 발표했으며 그런 의미에서 디즈니 스타일을 그대로 답습하고 있지만, 작품을 잘 살펴보면 오히려 모회사라고도 할 수 있는 도에이 본사가 제작한 실사 극영화 스타일을 혼합하는 등 시행착오를 거듭하면서, 디즈니와 정면으로 대항할 수 있는 제작 준비가 되어 있지 않았다.

게다가 설립 직후부터 수백명 규모의 스탭을 두어 막대한 인건비를 필요로 하는 가운데 해마다 한편의 장편 애니메이션을 제작하는 것으로는 비즈니스를 할 수가 없었다. 도에이동화는 TV 방영에 제공되는 CM용 애니메이션을 대량으로 제작하여 수지를 맞추는 상황이었다.

디즈니와 똑같은 것을 하더라도 전전부터 앞서가는 디즈니가 있는 한 디즈니에게 이긴다는 것은 불가능한 일이다.

실제로 제2차 세계대전 후의 애니메이션 제작 상황을 세계적 규모에서 바라보면, 디즈니 작품을 수입해 공개하는 것만으로 그 나라의 애니메이션 관련 비즈니스가 충분히 이뤄지기 때문에 일부러 자국의 애니메이션 제작 체제를 정비하고 그것을 비즈니스로 성장시키려는 상황이 갖추어진 나라는 소수였다.

어쩌면 일본에서도 디즈니를 뒤쫓는 한, 즉 도에이동화를 중심으로 한 애니메이션 제작 환경이 지속되는 한, 그러한 외국의 상황과 비슷한 형태가 되었을 것이다. 즉 일본 아니메는 태어나지 못했다는 것이다.

'안티 디즈니'의 길을 걸어간 무시프로덕션

여기에 완전히 새로운 관점으로 애니메이션 제작에 뛰어 든 것이 데즈카 오사무이며, 그가 설립한 무시프로덕션이다.

<철완 아톰> 부분에서도 말했듯이 무시프로덕션이 <아톰> 제작에 채용한 방법이란 당시 아직 신흥 오락이었던 TV 방영 전용 작품이었던 것, '매주 1회, 1화에 30분, 연속방영'이라는 형식으로 방영한 것, 그 형식으로 제작하기 위해 그림을 충분히 움직이는 디즈니의 방법이 아니라 그림의 움직임을 최소한

도로 맞추어 간소화한 방법이었던 것 등, 여러 가지 의미에서 안티 디즈니의 관점이었다.

무시프로덕션 설립에 참가하고 <아톰> 작화에도 관여한 스기이 기사부로(杉井ギサブロ-, 후에 <터치>나 <은하철도의 밤> 등을 감독)는 지나치게 움직임이 적은 것(그리는 그림 매수가 적음)에 당황하여, 데츠카 오사무에게 '이 정도로 그림이 안 움직이면 애니메이션이 아니다'라고 호소했다. 그러자 데츠카 오사무는 '이것은 애니메이션이 아니라 아니메다' 라고 대답했다고 한다.(주9)

아니메라는 신조어의 유래는 데츠카 오사무가 아니지만, 이 에피소드는 시기로 보아도 그렇고 <아톰> 제작 중인 스탭들 가운데서 나왔다는 것도 그렇고 매우 상징적이며, 일본 애니메이션 업계가 디즈니로부터 벗어나 아니메(anime)를 탄생시켰다는 것을 각인시키는 에피소드이다.

게다가 <아톰>은 높은 시청률에 힘입은 작품 그 자체와 더불어 관련 캐릭터 상품의 매상까지 포함하여, 애니메이션을 비즈니스로 성립시키기 위한 방향을 제시했다.

이것을 계기로 <아톰>의 방영이 시작된 1963년만 하더라도 총 10작품의 TV아니메가 한꺼번에 제작, 방영되었다. 이들 시리즈를 제작한 것은 새로 아니메 제작에 참여한 프로덕션도 있지만, 디즈니를 목표로 하는 프로덕션이었던 도에이동화까지도 TV아니메(작품은 <늑대소년 젠(狼少年 ケン)>)에 참여했다.

이후 일본의 아니메 업계는 TV아니메가 주요한 콘텐츠가 되어 오늘에 이르고 있다. 바꿔 말하면 만약 데츠카 오사무가 독자적인 발상으로 TV아니메를 제작하지 않았다면, 현재의 아니메 대국 일본은 없었을지도 모르고, 적어도 아니메 대국의 탄생은 좀더 늦어졌을 것이며, 아니메가 일본을 대표하는 콘텐츠로 일컬어지는 상황이 되지 않았을지도 모르는 것이다.

한편 데츠카 오사무는 디즈니의 열렬한 팬이었다. 그런 데츠카가 디즈니와는 정반대의 방법론으로 TV아니메를 창시하고 그것이 일본 표준이 된 것은 일종의 아이러니로도 생각된다.

하지만 아니메 탄생의 공로를 모두 데츠카 오사무에게 돌리는 것은 아무래

사진출처 | 다음(Daum) 이미지

도 지나치다고 해야 한다.

　쇼와 30년대 후반(1960년대 초반) 일본은 고도경제성장기를 맞이하여 사람들은 풍족함을 느끼게 되고 새로운 오락을 찾게 되었다. 당시 오락의 왕자였던 영화에 관해서 말하자면, 1958년에 11억 2천 7백만 명이라는 최다 관객 동원수를 기록했고 이후 몇 년은 10억 명의 관객동원수를 유지하지만, 1961년부터 하강 곡선을 그리기 시작해 1963년에는 거의 절반인 5억 1천 2백만 명까지 급락했다.(주10)

　주요 요인은 물론 TV의 보급이다. 이 흐름은 영화관을 손님을 모으는 주된 장으로 하고 있었던 애니메이션도 마찬가지여서, 상황을 타개하기 위해서는 역시 TV를 지향해야 하고 그것은 시간의 문제라고 여겼을 것이다. 그 방아쇠를 1963년 1월이라는 시기에 우연히 데츠카 오사무가 당긴 것이라고 해석할 수도 있을 것이다.

　하지만 그렇다고 한다면 방아쇠를 당기는, 즉 계기를 부여했다는 의미에서, 데츠카의 역할은 역시 컸다. 그리고 아니메 발전에 직접적으로 기여한 것은 데츠카 이후에 등장한 많은 인재와 그들의 창의와 연구에 의해 태어난 수많은 기술이다.

　즉 디즈니가 잘하고 또 애니메이션용 소재로 삼아 온 판타지나 쇼트 개그에 그치지 않고, 지금까지 보아 온 것처럼 영어덜트 대상 작품을 포함해 다양한

스토리의 소재나 캐릭터 조형을 정형화한 것, 극히 적은 그림 매수를 어색한 움직임이 아니라 샤프한 움직임으로 느낄 수 있게 보여주는 방식과 그리는 방식을 창출해 낸 것 등이다.

아무튼 디즈니를 당연시하는 자세에서 벗어나지 못했다면, 오늘에 이르는 아니메 발전은 없었다고 생각해야 한다.

6 | 스튜디오 지브리

아니메 업계의 독립국

이 책의 원고를 작성하는 와중에 미야자키 하야오 감독의 은퇴 선언이 발표되어 큰 화제가 되었다. 미야자키의 은퇴 선언 기자회견은 TV 등에서 생중계되어 국민적인 관심사였다고 해도 좋을 정도로 일본 아니메 역사에서도 전대미문의 상황이 되었다.

스튜디오 지브리가 만들어 온 작품의 높은 인기와 해외 메이저 영화제에서 수상하는 등의 국제적인 호평을 생각하면 당연한 일인지 모르지만, 일본의 아니메 업계에서는 차가운 시선으로 미야자키의 은퇴 선언을 보았을 것이다.

왜냐하면 지난 십여 년, 스튜디오 지브리는 좋든 싫든 독자노선을 선명히 내걸고 활동해 왔고 마치 아니메 업계의 독립국 같은 존재가 되어 있었기 때문이다. 지브리 작품의 영향력은 절대적이어서 개봉하면 그 해의 영화 관객 동원수에 큰 영향을 주지만, 그것은 어디까지나 스튜디오 지브리라는 독립국의 일이라는 인식이 아니메 업계 안에 적지 않게 뿌리내리고 있기 때문이다.

도대체 그것은 어찌된 일일까?

원래 미야자키 하야오라는 아니메 감독은 일본 아니메 업계에서 화려하지 않은 경력을 쌓아 왔다. 1970년대부터 TV아니메 <미래소년 코난>의 감독 등을 맡게 되었으나, 일에 대한 강한 집착이 업계로부터 외면 받아 한때는 아니메 제작에서 멀어지기도 했었다.

다만 미야자키에게는 소수이기는 하지만 열렬한 팬도 있었다. 그런 팬이 재직

하던 출판사 도쿠마서점(德間書店)이 간행하던 월간지 『아니메주(アニメージュ)』에
연재된 것이 만화판 <바람계곡의 나우시카>로, 이것도 아니메에서 만족스러
운 일을 하지 못하게 된 미야자키에게 그나마 만화 연재를 도쿠마서점이 타진
한 것이 계기가 되었으며, 이때 도쿠마서점과 인연이 생긴 것이 그 후 미야자키
하야오의 운명을 완전히 바꾸었다고 해도 과언이 아니다.

왜냐하면 도쿠마서점이 스폰서가 되는 형태로 장편 아니메판 <바람계곡의
나우시카>가 실현되었고, 그 후의 차기작을 구상하던 미야자키에게 이를테면
마음놓고 아니메 제작을 해달라는 목적으로 설립(1985년)된 것이 스튜디오 지브
리였기 때문이다. 스튜디오 설립의 출자자도 도쿠마서점이었다.

즉 스튜디오 지브리는 성립 시점에서 특수한 사정을 지니고 있었고, 미야자
키 하야오와 그의 선배격이 되는 다카하타 이사오(高畑勲)[24]라는 두 명의 개인
장편 아니메 작품을 내는 전문 스튜디오로 설립된 것이다.

또 'anime'라는 틀에서 보면, 지브리 작품은 세계 규모에서는 상당히 늦게
인식되었다. 예를 들어 <바람계곡의 나우시카>, <천공의 성 라퓨타(天空の
城ラピュタ)>, <이웃집 토로로(となりのトトロ)>(모두 미야자키 하야오 감독) 등이 나온
1980년대에 해외에서는 <마징가Z>나 <캔디 캔디>, <알프스 소녀 하이디>
등을 본 팬은 많았지만, 일부 전문가를 제외하면 지브리 작품을 들은 적도 본
적도 없다는 사람들이 거의 대부분이었을 것이다.

작품이 해외에서 지명도를 얻기 위해서는 대전제로 제작사가 해외에 판매하
거나 콘테스트에 응모하거나 하여 적극적인 노출을 기할 필요가 있다. 지브리
는 이런 점에서 소극적이었다. 지브리가 이런 면에서 본격적으로 움직이기 시
작한 것은, 1996년 월트디즈니 재팬과 업무 제휴하여 디즈니가 DVD나 캐릭터
상품 판매 그리고 해외로의 배급에 관여하면서부터이다.

24 | 다카하타 이사오(高畑勲, 1935~). 애니메이션 감독. 스튜디오 지브리 공동 설
립자. 대표작 <반딧불의 묘(火垂るの墓)>, <추억은 방울방울(おもひでぽろぽ
ろ)> 등이 있다.

당시에는 이미 일본 아니메가 해외에서 브랜드 파워를 가지기 시작한 시기였으며, 지브리 작품은 그 흐름에 늦게 올라탔다고 할 수 있는 것이다.

그리고 직후인 1997년, 미야자키의 7번째 장편 <원령공주>가 개봉되었다. 이전의 미야자키 작품에서 보였던 주요 등장인물(남자주인공이나 여자주인공)의 알기 쉬운 구도나 오락성이 사라지고, 사람들 간의 차별이나 증오, 부조리한 운명을 짊어진 주인공 등 불안감이 가득 찬 작풍이 되었다. 오랜 미야자키 아니메 팬 중에는 <원령공주>를 실패작이라고 단언하는 사람도 있을 정도였지만, 결과적으로 흥행수입은 194억 엔에 달하고 당시 일본 국내에서 공개된 영화(서양영화, 국산영화를 포함해) 가운데 1위를 기록하게 되었다.

그때까지의 지브리 작품은 다카하타 이사오 등 다른 감독의 작품을 포함해도 수십억 엔 단위의 흥행 수입이었기 때문에, <원령공주> 이후 미야자키 작품 그리고 지브리 작품은 단번에 국민적인 오락 작품의 지위에 올라섰다고 할 수 있다. 사실 <센과 치히로의 행방불명(千と千尋の神隠し)>은 304억 엔, <하울의 움직이는 성(ハウルの動く城)>은 196억 엔 그리고 <원령 공주>를 더하여 3개의 작품으로 현재까지 일본영화 흥행수입 베스트 3을 독점하고 있으며, 미야자키 하야오의 장남 고로(吾朗)가 감독을 하면서 화제가 되었으며 부정적인 의견이 많은 <게드전기(ゲド戦記)>마저도 76억 5천만 엔의 흥행수입을 기록하여 그 해(2006년) 일본영화 1위가 되었다.

즉 <원령공주> 이후, 평소에는 아니메를 보지 않지만 미야자키 작품(지브리 작품)이라면 본다는 관객을 대량으로 만들어 이들 관객층이 지브리 작품의 흥행 수입을 끌어올리는 한편, 다른 아니메의 흥행 수입에는 의외일 정도로 영향을 주지 않는 현상이 벌어졌다. 이것이 지브리는 독립국이라고 해야 할 상황의 상징이며, 지브리 작품이 공개가 되든 안되든 아니메 업계의 다른 면에서 보면 그다지 관계없는 일이 된다.

물론 일본 아니메는 관객층에 다양성이 있으며, 다른 말로 하자면 매니아성이 있으며 스튜디오나 크리에이터마다 팬이 생긴다는 것은 예전부터의 경향이기 때문에, 지브리만이 특별하다는 것은 아니지만 '지브리라면 본다'는 관객의

수가 많다는 것은 아무래도 특이하다.

그러한 지브리의 미래를 눈여겨 볼 때 피해갈 수 없는 것이 후계자의 문제이다. 지브리는 미야자키 하야오, 다카하타 이사오를 이을 아니메 감독이 육성되고 있지 않다.

별로 알려지지 않았지만 사실 지브리는 1990년대 초부터 미야자키 하야오나 다카하타 이사오가 사숙(私塾) 같은 것을 만들어 후계자를 육성하려 했다. 또한 지브리는 설립 이전부터 미야자키가 눈여겨 본 젊은 스탭도 있고, 많은 경우 그들은 일시적으로 지브리에 재직하고 있었다. 하지만 결과적으로는 육성되지 않은 것이다.

최대 요인은 미야자키 하야오가 작품 제작에서 활용하는 고도의 관리체제에 있다. 상영시간이 2시간 전후 정도인 장편 아니메의 경우, 컷의 수는 1,600컷 정도의 방대한 양이 된다. 미야자키는 그 모든 컷의 원화를 체크하고 거의 대부분 손을 댄다고 한다. 일본에는 장편 아니메를 전문으로 하는 아니메 감독이 꽤 있지만, 미야자키처럼 모든 컷에 손을 대는 감독은 극히 드물다.

그만큼 고도로 관리되면 미야자키 아래에서 일하는 스탭은 미야자키 하야오의 손발이 되어 일을 한다는 입장을 선택하지 않을 수 없다. 그런 식으로 새로운 재능, 후계자를 육성하려는 것은 곤란할 것이다.

필자가 미야자키의 은퇴 기자회견을 들으면서 한 가지 인상에 남는 것은 "앞

으로의 지브리는 지브리의 젊은 스탭 중에서 새로운 기획을 생각하고 그것을 실현하려는 움직임이 있는가 없는가에 달려 있다. 이제 (미야자키 하야오라는) 누름돌이 사라졌다. 그러므로 스탭으로부터 기획이 나오지 않으면 지브리는 끝이다"라는 미야자키의 발언이다.

이것은 미야자키 자신이 누름돌이 되어 후계자가 나타나지 않았다는 것을 인정했다고 받아들일 수 있을 것이다.

디즈니와 가장 비슷한 비즈니스 스타일

그래도 지브리 작품이 일본 대중문화에서 아니메의 존재감 발전에 공헌하고 해외에서 anime의 지위 향상에 끼친 역할은 이루 헤아릴 수 없다.

프랑스의 아니메 제작 담당자로부터 개인적으로 들은 것인데, 1980년대 일본 아니메와 함께 자란 그들로서는 아니메를 프랑스 국내에서 가능한 원본으로 방영, 공개하고 싶어도 아니메의 폭력성이나 성적 표현을 선입견으로 가지고 있는 세대의 반발이 강해 어려웠을 때, <센과 치히로의 행방불명>이 베를린 국제영화제에서 금곰상(그랑프리에 해당)을 수상하고 나서 분위기가 바뀌었다고 한다.

미국에서도 <센과 치히로>는 아카데미 장편애니메이션상을 수상했는데, 수년 전에 디즈니와 업무 제휴를 한 것도 있어서, 공개 영화관 수나 흥행수입은 <원령공주>와 비교해서 크게 늘었다.(주11)

그런데 일본 아니메는 무시프로덕션이 디즈니와 전혀 다른 방법론으로 아니메 제작에 참여한 것이 이후 발전의 계기가 된 것은 이미 말했다. 그 결과 당시 디즈니의 제작법과 가장 비슷했던 도에이동화까지도 디즈니적인 장편 아니메 제작으로부터 서서히 벗어나 무시프로덕션처럼 TV아니메에 참여했다.

사실은 당시 도에이동화에 몸담고 있던 두 명의 크리에이터가 그러한 도에이동화의 방향 전환에 강한 불만을 느끼고 있었다. TV아니메를 어설프게 제작할 것이 아니라, 차분히 시간을 들여서 장편 아니메를 만들어야 한다고 개탄했던 두 크리에이터야말로 미야자키 하야오와 다카하타 이사오이다.

그 후 두 사람은 우여곡절을 거쳐 스튜디오 지브리 설립에 참가하여 '카리스

02 아니메(일본 아니메)란 무엇인가 ❀

마적인 거장 아래에 손발이 되는 수많은 스탭들을 데리고 몇 년에 한 편이라는 페이스로 장편 아니메를 전문적으로 제작하며, 저작권 관리를 철저히 하고 캐릭터 상품 판매 등에도 적극적'이라는, 바로 디즈니와 가장 비슷한 비즈니스 스타일을 가진 스튜디오 지브리를 만들어낸 것이다.

　디즈니로부터 벗어남으로써 발전해 온 일본 아니메 속에 있으면서도 전전 이후의 디즈니와 가장 비슷한 것이 스튜디오 지브리이고, 그런 의미에서도 지브리는 일본 아니메 업계 안에서 특이한 '독립국'이라고 할 수 있는 것이다.

아니메는 어떻게
세계로 확산되었나

03
아니메는 어떻게
세계로 확산되었나

1 | 해외시장에서의 득과 실

세계를 목표로 하던 시절

제2장에서는 일본 아니메가 왜 해외에서 인기가 있는지, 그리고 그 계기가 된 작품을 몇 편 소개했는데, 여기서는 일본에서 바라본 아니메 해외 수출의 경위를 살펴보려고 한다.

우선 처음 해외로 건너간 일본 애니메이션이라면, 1917년에 제작된 <모모타로(桃太郎)>라는 단편(제작자는 기타야마 세이타로(北山清太郎))이 같은 해 12월에 프랑스로 수출되었다는 기록이 있다.(주1) 1917년이라 하면 일본에서 국산 애니메이션이 제작된 최초의 해로 알려져 있는데, 어떤 경위로 프랑스에 수출되었고

현지에서 어떻게 소개되었는지는 전혀 알 수 없다.

그 이후 일본 애니메이션이 해외 영화제 등 콘테스트에 출품되었다는 기록이 몇 가지 있다. 다만 다이쇼시대(1912~1926)의 사례까지 포함하여 일본 애니메이션을 상품으로 소개하는 것이 목적이 아니라, 개인 제작에 가까운 형태로 제작된 작품을 개인 의사로 해외에 소개했다는 것이 더 맞을 것이다.(주2)

따라서 이 책에서 다루는 상품으로서의 아니메 작품의 해외 수출 역사라는 문맥에는 직접적인 관계가 없는 사례이지만, 다만 한 가지 해외에서 인정받고 싶다는 발상은 오래전부터 그리고 적잖이 있었을 것이다.

그것은 전후 일본에서 처음 본격적으로 상업용 장편 아니메를 제작하는 도에이동화의 오카와 히로시(大川博)사장이 해외 판매에 대해 '외국에 비교하면 현저히 뒤처진다', '영화관에서 만화영화는 대부분 외국작품이 차지하고 있는 현상'을 걱정하면서 다음과 같은 발언을 했던 데서도 엿보인다.

"이 제작이 본격적으로 시작되면, 영화 수출의 결점으로 생각하는 일본어의 비국제성을 그림과 움직임으로 충분히 이해시킬 수 있는 만화영화의 외국시장 진출도 기대되는 것입니다."(주3)

당시 디즈니 장편 애니메이션이 휩쓸고 있던 국내 영화관을 일본 애니메이션이 되찾는 것만이 아니라, 역으로 해외에서 인정받고 싶다는 희망이 전해지는 발언이다. 그러나 오카와가 말하는 '일본어의 비국제성'은 사실 그 후 현재에 이르기까지 일본 아니메를 해외에 소개하기 위해 불가피한 장애물로 남아 있다.

그 장애물에 대해서는 나중에 이야기하기로 하고, 1950년대 말에 첫 번째 장편 작품인 <백사전>(1958)을 수출한 도에이동화는 여하튼 '일본의 디즈니'를 목표로 하고 실천한, 즉 '세계를 목표로 했던' 최초의 프로덕션이라고 할 수 있다.

이 시기 도에이동화의 해외 흥행과 관련한 구체적인 데이터는 그다지 전해지지 않는다. 예를 들면 도에이의 회사 연혁에 <백사전>은 "세계 각지에 수출, 상영되어 9만 5천 달러의 수입을 올렸다"라고 되어 있을 뿐이고, 두 번째 장편인 <소년 사루토비 사스케(少年猿飛佐助)>(1959)에 관한 기록에는 "드디어 <백

사전>이 독일어 지역, 중남미 지역, 동남아시아 전역에 수출, 배급하게 되었고, 1935년 3월에 <소년 사루토비 사스케>가 미국 MGM사에 의해 전 세계에 배급, 상영하는 계약(수출 가격 10만 달러)이 성립하여, 이로써 오랜 염원이 이루어져 세계시장에서 디즈니 작품과 패권을 다투며 도에이동화의 진가를 전 세계 사람들에게 알릴 기회가 도래했다"라고 쓰여 있다.(주4)

다만 국내에서 제작된 작품이 해외에서 원본 그대로 공개되지는 않는다는 것은 이미 이 시기에 나타나고 있다. <백사전>과 <소년 사루토비 사스케>는 둘 다 미국에서 1961년에 공개되었는데, 제목은 <백사전>이 <Panda and Magic Serpent>가 되어 원본에서는 조연에 지나지 않았던 판다가 주연인 듯한 제목을 붙였다.

도에이동화의 세 번째 작품인 <서유기(西遊記)>의 미국 공개 정황을, 제작에 참여했던 데츠카 오사무는 다음과 같이 비판하고 있다.

"애당초 '서유기'나 '손오공'이라는 이야기를 미국인이 이해할 리가 없다. 미국인 업자는 이것을 3분의 2 길이로 갈기갈기 찢어버린 결과, 손오공은 주인공에서 밀려나고, 삼장법사가 프린스 오브 매직이라고 이름을 바꿔 주역이 되었으며, 석가모니는 그의 아버지 킹 오브 매직이고 관음보살이 여왕이라는 것이다."(주5)

아톰, 미국으로 건너가다

미국을 비판한 데츠카 오사무는, 도에이동화에 이어 해외 진출을 목표로 했던 무시프로덕션의 창립자이고 수출 작품인 <철완 아톰>의 제작자이기도 하다.

<아톰>의 해외 진출에 있어서, 미국에서 '아톰(atom)'은 '방귀'의 은어로도 사용되기 때문에 그대로 하면 이상해서 <Astro Boy>로 제목이 변경됐다는 일화가 알려져 있다.

결과적으로 <아톰>은 일본 최초의 본격적인, 즉 '매주 1회, 1화 30분, 연속 방영'이라는 스타일로 제작된 최초의 TV아니메임과 동시에, 미국 진출을 달성한 첫 TV아니메가 되었다. 뿐만 아니라 일본에서 방영된 193화 중 104화(연간

52화로 2년 분량)가 미국에 수출되어(방영은 1963년 가을부터), 미국 어린이들 중 일부는 '아스트로 보이 체험'을 한다고 할 정도가 되었다.(주6)

당시 <아톰>을 미국 측이 어떻게 보고 있었나에 대해서는, <아톰> 미국판의 더빙 업무를 담당한 것으로 알려진 F. 래드가 NBC사원의 증언이라며 다음과 같이 전하고 있다.

"언제인가 우리(NBC) 사원이 일 때문에 도쿄에 있었는데, 호텔 방에서 텔레비전을 보고 있자니 갑자기 본 적이 없는 캐릭터가 화면에 나타나 가공할 괴력—지금까지의 애니메이션에도 전례가 없을 정도—을 보였다는 것이다. 그래서 이건 뭐지 하고 생각했다. 괴상한 모자와 로켓 모양의 부츠를 신은 남자아이 로봇은 본 적이 없다. 당시에는 아직 일본으로부터 TV 애니메이션의 수입이 이루어지지 않았던 시대라서 (중략), 이것을 미국에 가져가면 흥행할 수 있지 않을까 (하고 생각했다)."(주7)

이것이 <아톰>이 미국으로 건너가게 되는 계기의 하나가 되었다. 한편 당시 무시프로덕션은 대리인을 통해 <아톰>의 미국 판매를 계획하고 있었으며, NBC의 의도와 일치하게 된 것이다.

이후 TV아니메 여명기에 제작된 많은 일본 아니메가 미국에서 방영된다. 예를 들면 <철인 28호(鉄人28号)>(제작은 TCJ), <달려라 번개호(マッハGoGoGo)> (다쓰노코프로), <힘내라! 마린보이(がんばれ!マリンキッド)—해저 소년 마린(海底少年

사진출처 | 다음(Daum) 이미지

マリン)＞(테레비동화), ＜소년닌자 바람의 후지마루(少年忍者風のフジ丸)＞(도에이동화) 그리고 ＜밀림의 왕자 레오(ジャングル大帝)＞(무시프로덕션) 등이다.

특히 ＜달려라 번개호＞(1967~1968)는 ＜Speed Racer＞라는 제목으로 방영되어 큰 인기를 얻었고, 이 시기 미국에서 방영된 일본 TV아니메 중에서는 ＜철완 아톰＞과 함께 미국의 일정 세대 아이들이 공통의 체험으로 기억하게 되었다. 그리고 미국에서 ＜달려라 번개호＞의 인기는 뿌리 깊어서, 2008년 워쇼스키 형제 감독으로 ＜Speed Racer＞라는 제목으로 실사영화화된 것은 특기할 만하다.

한편 유럽, 특히 이탈리아, 프랑스, 스페인 등에는 1970년대에 들어서 일본 TV아니메가 많이 소개되었고, ＜마징가Z＞, ＜UFO로보 그렌다이저(UFOロボ グレンダイザー)＞, ＜캔디 캔디(キャンディ・キャンディ)＞(이상 도에이동화), ＜알프스 소녀 하이디(アルプスの少女ハイジ)＞(일본 애니메이션) 등의 지명도는 현재도 높다.

해외 진출에서 멀어진 시대

다만 여기서 주의하지 않으면 안 되는 것이 있다.

그것은 장편 아니메를 만들기 시작한 때의 도에이동화는 다소 예외적이지만, 무시프로덕션을 포함한 많은 프로덕션은 자사 작품의 해외로의 소개와 수출 계획을 가졌으나 중요성에 대한 인식은 그렇게 강하지 않았고, 새로운 비즈니스를 꾀하는 국내 에이전트(대리인)의 활동이 오히려 눈에 띄었다는 점이다.

확실히 <철완 아톰>의 판매 호조를 기점으로 무시프로덕션 이외의 프로덕션은 해외 판매에 나서기 시작했다. 하지만 그것도 대략 1970년대 초반까지 약 10년 정도이다. 1970년대 중반 이후는 미국에서의 일본 아니메 방영 리스트(주8)나 앞서 인용한 F. 래드의 회상록을 읽어 보아도, 일본에서 제작된 작품 수와 비교해 미국에서의 방영 작품 수는 극히 적다.

그 요인은 무엇인가 하면, 우선 일본 아니메에 보이는 폭력성이나 선정성에 해외 에이전트나 방송국이 거부반응을 표출하기 시작한 것에 있다. 그리고 일본 측에서 보면 해외의 그런 문화 차이를 의식해서 작품을 제작할 여유가 없고, 하물며 이미 국내용으로 완성된 작품에 대해 오리지널리티를 중시하여 재편집하거나 더빙판을 국내에서 제작하거나 할 예산은 전혀 없었다. 쉽게 말하면 해외에 맞출 수 없다는 분위기가 확산된 것도 크다.

쇼와 30년대(1955~1964)의 국내 TV방송에서는 미국의 아니메, 드라마 그리고 영화가 많이 방영되고 있었고, 국내의 아니메 제작자는 거기에 어떻게 파고 들어갈지에 대한 전략이 필요했다. 그에 대한 하나의 답으로서 데츠카 오사무의 무시프로덕션은 간소화된 아니메 제작기술을 사용하는 것, 즉 싸게 만드는 것으로 TV 시장에 진입하는 것이 가능했던 것이다.

그 다음 관점으로서 역시 해외, 특히 미국은 아니메나 영화 등 오락의 성지이고, 그것을 목표로 시장에 뛰어들고 더욱이 인정받고 싶다고 생각하는 것도 자연스러운 발상으로, 초기의 도에이동화나 무시프로덕션은 그러한 진로에서 움직였다.

하지만 해외시장은 얻는 것보다 리스크가 더 컸다. 그리고 그 이상으로 아니메가 해외를 목표로 하지 않게 된 것은, 1970년대 중반 이후 <우주전함 야마토>나 <기동전사 건담> 등으로 촉발된 아니메 붐이 일어나, 해외를 목표로 하지 않아도 국내에서 충분히 비즈니스가 성립할 수 있다는 인식이 일반적이게 되었고 해외에 대응하기 위한 여유가 없었던 것이 이유이다.

이후 일본 아니메는 해외를 거의 의식하지 않고 순수하게 국내용 오락으로서 발전해 간다.

2 | 우연과 행운

NBC 사원의 말

앞서 말한 바와 같은 경위가 있어 세계시장을 겨냥하는 데 소극적이 된 일본 아니메 업계이지만, 그럼에도 불구하고 아니메가 해외로부터 주목을 받게 된 것은 어느 정도의 우연이나 행운이 있었던 것이 이유라고 생각해야 할 것이다.

예를 들면 <철완 아톰>이 미국에 소개된 계기 중 하나는, NBC 사원이 우연히 도쿄 체류 중에 TV로 <아톰>을 보게 되는 우연이 있었고, 그 사원이 미국에 소개할 생각이 들었다고 하는 우연과 행운이 있었다.

그리고 1970년대~1980년대에 일본 측이 세계시장에 소극적이 되었다고 하더라도, 아니메 작품이 전혀 수출이 안 되었던 것이 아니라, 몇몇 작품은 해외에 수출되어 계속 방영되고 있었다는 것을 들 수 있다.

예를 들어 <우주전함 야마토>나 <기동전사 건담>, <초시공요새 마크로스>, <명견 조리(名犬ジョリィ)>, <독수리5형제(科学忍者隊ガッチャマン)> 그리고 <시끄러운 녀석들(うる星やつら)> 등, 일본에서도 영어덜트 대상이라 불려지는 TV아니메를 포함해 상당히 다양한 작품이 미국으로 수출되고 있었다.

물론 그들 수출 작품은 주로 폭력적인 장면이 문제시되어 원본 그대로 방영되는 경우는 적었다. 당시 미국에서 일본 아니메의 이해 방식에 대해서 F. 래드는 다음과 같이 전하고 있다.

"1970년대, 일본에서는 TV 애니메이션 프로그램을 만들지 않았던 것일까? 물론 그렇지 않았고, 예를 들어 <우주전함 야마토>와 <우주해적 캡틴 하록(宇宙海賊キャプテンハーロック)>을 들 수 있다. 훑어보았지만 어느 것이나 폭력적인 내용으로 가득차 있었다. 이 시기에는 미국의 어느 방송국도 일본 아니메를 문전박대했다. 일본 아니메는 폭력적이라는 이유로 견본 필름조차 보려고 하지 않는 것이다."(주9)

다시 한 번 <아톰>의 에피소드인데, <아톰>의 미국판인 <아스트로 보이>는 미국에서는 1963년 가을 첫 방영 이후 반복 방송되었던 것 같은데(시기는 미

상), 뉴욕을 방문한 데츠카 오사무가 (<아스트로 보이>를 방영하고 있던) NBC 사원으로부터 들었던 말이라며 다음과 같이 전하고 있다.(주10)

"우리들은 아침에 교회에 가서 깨끗한 기분이 되어 TV를 보는 어린이들에게 어린이방송을 편성하고 있지만, 거기에 때리고, 차고, 괴롭히다 죽이는 화면이 나오면 얼마나 마음에 상처를 받을까요. <아스트로 보이>에는 유감스럽게도 그런 장면이 적지 않습니다."

이 같은 말을 들은 데츠카 오사무는 "그러면 <뽀빠이(Popeye)>는 어떤가?"라는 요지로 되물었는데, NBC 사원의 대답은 다음과 같았다고 한다.

"저희들은 <뽀빠이>를 삼류만화라고 하여 상대하지 않습니다. 일본의 애니메이션 작가가 <뽀빠이>를 본보기로 만화영화를 만들고 있다고 한다면 그것은 정말 유감입니다."

여러 가지 행운이 겹치다

하지만 여기에 또 한 가지 우연, 아니 그보다는 아이러니한 행운이 있었다. 그것은 일본 아니메는 폭력적이라고 하는 인식은, 당연히 그 아니메가 일본 것이라는 지식이 있기 때문에 성립되는 것이다. 즉 눈앞에서 방영되고 있는 아니메가 아무리 폭력적이더라도, 그것이 일본 것인지가 분명하지 않다면 일본 아니메는 폭력적이라는 인식은 생기지 않는다.

결론적으로 <아톰>이나 <달려라 번개호> 등 미국에서 인기가 높았던 아니메가 일본 것이라는 사실을 인식하고 있었던 것은 방송국 등 일부 전문가나 관계자에 한정되어 있었고, 일반 시청자는 일본 것이라는 사실을 거의 알지 못하고 시청하고 있었다. 그러한 '행운'이 있었다는 것이다.

그렇지만 이것은 미국에 한정된 이야기는 아니다. 일본 아니메가 수출된 여러 나라에서도 유사한 상황이 있었을 것이고, 일본에서도 쇼와 30~40년대 (1950년대 중반~1960년대 중반)에 어린 시절을 보낸 세대라면, <진견 허클(珍犬ハックル)>과 <원시가족 플린트스톤> 등 미국 TV아니메(주11)와 일본 아니메를 명확히 구분해서 보지는 않았다는 것을 기억하고 있지 않을까?

그리고 그 이상으로, 미국을 예로 들면 1970년대의 미국에서 일본 아니메의 빙하기에 극히 소수이지만 일본 아니메의 열렬한 팬이 등장하기 시작했다고 하는, 행운이라고 불러야 할 상황이 있었다.

그 열렬한 팬의 대표격이 일본 아니메에 관해 많은 저작을 남긴 F. 파텐(F. Patten)이다. 그는 당시의 일을 다음과 같이 회상하고 있다.

"나는 1976년 이후로 줄곧 아니메 팬이었을 것이다. 그것은 TV에서 거대 로봇 아니메를 보기 시작했던 시기였다. 사실 나 자신은 그다지 TV를 보지 않았다. 최초의 비디오 기기가 첫선을 보인 것과 같은 시기에 일본계 미국인의 지역 채널에서 거대 로봇 아니메가 영어 자막을 붙여 방영되었던 것은 완전히 우연이었다. 나중에 시간을 소급해 확인해보니, 최초의 시판 비디오 기기는 1975년 크리스마스 시즌에 팔기 시작했고, 최초의 거대 로봇 아니메는 1976년 2월인가 3월인가에 TV에 방영된 것을 알았다."(주12)

여기에서 파텐이 말하고 있는 거대 로봇이 무엇인지 알 수는 없지만, 그는 당시에 이미 그 작품이 일본 아니메인 것을 알고 있는 상태에서 보고 있었고, 그들 아니메 팬이 모이는 조직 'Cartoon Fantasy Organization'이 1977년 5월 로스앤젤레스에서 탄생했다. 그 흐름에 대해서도 파텐은 언급하고 있다.

"1980년대의 약 10년, 미국에서 일본 아니메 팬 조직을 운영하는 가장 좋은 방법은, 작품을 보러 모이는 충분한 수의 팬이 있는 여러 도시에 지부를 가진 클럽을 만드는 것이라고 우리들은 생각하고 있었다. 그 방법이라면 특정 프로그램의 팬이 그것에 대해 글이라도 쓰고 싶다고 생각했을 때, 누구라도 글을 중앙클럽에 보낼 수 있고 중앙클럽은 동인지 등을 발행할 수 있다."(주13)

게다가 필자가 2003년에 제네온 엔터테인먼트(현재 제네온 유니버설 엔터테인먼트)[25]의 미국 법인에 재직 중인 스탭에게 인터뷰를 했는데, 다음과 같은 설명이 있었다.

25 | NBC 유니버설 엔터테인먼트 재팬 합동회사(NBC Universal Entertainment Japan, LLC.). NBC 유니버설 산하의 음악, 영상 소프트 회사.

"1980년대 초반부터 일부 팬 사이에서 색다른 애니메이션이 있다고 화제가 되기 시작했다. 그것이 <우주전함 야마토>, <독수리5형제>, <달려라 번개호> 등이었다. 1980년대 후반이 되면 <초시공요새 마크로스>, <시끄러운 녀석들> 등으로 인해 일본 아니메의 인기가 급속도로 상승했다."(주14)

1980년대라고 하면 일본에서는 <기동전사 건담> 등에서 시작하는 아니메 붐 속에서 해외, 그것도 미국에서의 이러한 움직임은 아니메 관련 잡지 등에서 단편적으로 전해지기는 했어도 일반적으로는 거의 인식되지 않는 것이었다. 또한 미국에서도 일본 아니메에 대한 이러한 움직임은 극히 지엽적이고 컬트적인 취미 집단의 것이어서, '미국에서 아니메가 인기를 끌고 있다'라는, 마치 전국적인 현상인 것 같은 표현으로는 설명되지 않았을 것이다.

하지만 이러한 '소수 팬'의 탄생과 존재, 활동 그리고 확대가 1990년대 이후 '아니메(anime)'의 보급에 중요한 역할을 하게 된다. 그러한 팬들의 탄생과 활동은 일본의 예상이나 전략이 전무한 상태에서 시작된 '우연'이라는 것을 인식할 수밖에 없다.

해외의 틀에 맞추는 어려움

일본 아니메가 세계에 보급된 계기는 제작사의 조직적인 마케팅 활동 등은 거의 전무에 가까운 상태에서, 열정적인 현지 팬들의 착실한 활동이 있었다는 사실에 기인하는 바가 크다.

그렇다면 1970~1980년대에 해외시장을 염두에 둔 작품이 전혀 없었는가 하면 그렇지는 않다. 수는 적지만 그런 예는 존재한다. 다만 사업으로서 좋은 결과를 남기지 못했기 때문에, 일본 국내 제작사는 해외시장에 대한 흥미를 고조시키지 못했던 것뿐이다.

예를 들어 무시프로덕션의 도산(1973년) 후 데츠카 오사무가 아니메 업계에서 완전한 부활을 노리고 제작한 극장용 장편 아니메 <불새 2772(火の鳥2772)>[26]

26 | 데츠카 오사무가 만화가로 활동하던 초기부터 만년(晩年)까지 그렸던 작품으

에는, 적어도 그의 마음속으로는, 미국에서 개봉하고 인정받고 싶다는 의도가 담겨져 있었을 것이다. 이 작품은 1980년 일본에서 공개되었지만 홍행이 저조했고, 미국에서도 제1회 라스베가스영화제 등에서 상영되었지만 영화관에서의 개봉까지는 실현되지 못했다.

그렇지만 데츠카는 후에 다음과 같이 말하고 있다.

"나의 <불새 2772>는 일본에서는 엉망진창이라며 비방했지만, 얼마 전 뉴욕의 『버라이어티』에 호의적인 비평이 실렸다! 저명한 『버라이어티』에! 나는 다시 의욕이 생겼다."(주15)

『버라이어티(Variety)』는 1905년 창간한 엔터테인먼트 전문 주간지이다. 할리우드에서는 1933년부터 일간 『데일리 버라이어티』가 간행되고 있어서 데츠카가 말한 호의적인 비평이 어디에 게재되었는지는 알 수 없지만, 어쨌거나 유서 깊은 『버라이어티』에 게재되었다는 기쁨을 데츠카가 이야기하는 것을 보면 그가 미국을 얼마나 동경하는지 느낄 수 있다.

그리고 <니모(NEMO)>에 대해서도 논하지 않으면 안 될 것이다. 이 작품은 미국의 만화가 윈저 맥케이(Winsor McCay)(주16)의 동명 만화를 장편 아니메로 만든 것으로, TV아니메 <루팡3세(ルパン三世)> 등을 작업한 스튜디오로 알려져 있는 도쿄무비(東京ムービー)가 제작을 담당하였는데, 설립자이자 대표를 맡고 있던 후지오카 유타카(藤岡豊)(주17)의 염원이라고까지 불렸던 프로젝트이다.

작화를 담당한 애니메이터 오츠카 야스오(大塚康生)에 의하면, <니모>의 기획, 제작은 후지오카 유타카가 1978년 쯤 '일본 일류 기술자의 힘을 결집하여 세계에 통용되는 영화를!'이라는 장대한 꿈을 품고 시작한 것이다.(주18)

로, 데츠카 오사무 평생의 역작이라고 불러도 무방한 작품이다. 시간 배경은 고대로부터 미래에 이르고 배경도 지구뿐만 아니라 우주에 걸치며, 생명의 본질과 인간의 업에 대한 주제를 데츠카 오사무 자신의 독자적 사상을 밑바탕으로 깔고서 장대한 스케일로 그려냈다. 이야기는 '불새'라 불리는 새가 등장해 그 불새의 피를 마시면 영원한 생명을 얻을 수 있다는 설정을 바탕으로, 주인공들은 불새와 관련되어 고뇌하고 괴로워하고 싸우며 잔혹한 운명 앞에 농락당하고 만다.

그 장대한 꿈대로 미국측 스탭에는 SF작가인 레이 브래드버리(Ray Bradbury)가 있었고, 일본 제작팀에는 당초 오츠카 외에 미야자키 하야오나 다카하타 이사오 등 나중에 스튜디오 지브리 설립에 관여하는 특급 스탭이 참가하고 있다. 미일 합작이었지만 기획자인 후지오카는 명확히 세계에 통용되는, 즉 세계시장을 목표로 하고 있었다.

하지만 아니메 제작에 대한 관점이 다른 미일 스탭은 연계가 잘 안 되었고 많은 시간과 자금을 소비하게 되어 미야자키나 다카하타는 제작 도중에 팀을 떠났다.

결과적으로 <니모>는 1989년 일본에서 개봉되고 미국에서도 개봉되었으나, 오츠카에 의하면 이것도 원래는 미국에서 먼저 개봉될 예정이었으나 일본에서 먼저 개봉되었고 미국에서는 일본 개봉 2년 후인 1991년이 되어서야 개봉되는 상황이 되었다고 한다. 영화 개봉 자체도 일본에서도 미국에서도 큰 화제가 되지 않았고, 일본의 장편 아니메 역사 속에서도 잊혀진 존재라고 하면 과장일 수도 있지만, 거론되는 기회가 적은 작품이 되고 말았다.

<니모>는 일본 아니메가 세계시장을 겨냥하는 어려움, 즉 스토리 구성이나 캐릭터 조형의 문법이 다른 해외에 억지로 맞추려 할 때의 어려움을 드러냈다.

그리고 해외에 맞추려는 지향을 버리고, 즉 일본 나름의 것을 해외 대상이 아니라 철저하게 일본 국내를 대상으로 하여 지속하는 것이, 결과적으로 일본 아니메의 독자성을 높이고 세련시켜 그것을 해외 사람들이 (자신들에게 맞추지 않아도) 받아들인다는 구도가 양성되어 갔던 것이다.

3 | 'anime'의 탄생

미국의 수용과 일본의 변화

1991년 8월 30일부터 9월 2일까지 나흘간, 미국 캘리포니아주 산호세에서 'Anime Convention 91'이 개최되었다. 어느 나라 것인지 모르는 값싼 애니메이션, 하지만 자국의 애니메이션에는 없는 스토리나 캐릭터 그리고 영상 표현에

소수의 팬이 주목하기 시작한 지 십여 년, 미국에서 처음으로 개최된 본격적인 아니메 전문 이벤트가 바로 'AnimeCon 91'이었다.

일본으로부터 초대한 게스트는 마츠모토 레이지(松本零士)[27], 오토모 가츠히로(大友克洋)[28], 캐릭터 디자이너 미키모토 하루히코(美樹本晴彦), 사다모토 요시유키(貞本義行), 아니메 스튜디오 가이낙스(ガイナックス)의 설립자 오카다 도시오(岡田斗司夫), 만화가 소노다 겐이치(園田健一) 등 그야말로 쟁쟁한 멤버들이었다.[주19]

게다가 이듬해인 1992년 7월 3일부터 6일까지, 같은 산호세에서 제1회 'Anime Expo'가 개최되어 미키모토 하루히코, 나카자와 게이지(中沢啓治)[29], 도미노 요시유키(富野由悠季)[30] 등이 게스트로 초청 받았다.

그리고 'Anime Expo'는 현재(2013년)까지 매년 개최되고 있으며, 북미 최대의 아니메 견본시장으로 성장했다.[주20]

이런 점에서 1991~1992년은 해외(미국)에서 'Anime'가 인지되기 위한 전기가 된 시기로 파악할 수 있다. 원래 제1회 'Anime Expo' 참가자는 1,750명에 불과해 아직 anime가 일반적으로 인지되고 있다고는 도저히 말할 수 없는 수준이었다.

덧붙여서 제1회 'Anime Expo'의 게스트로 나카자와 게이지가 초청된 점은 주목해야 한다. 나카자와는 말할 필요도 없이 만화 <맨발의 겐(はだしのゲン)>의 작가인데, 이것을 원작으로 한 장편 아니메 <맨발의 겐>(마사키 모리 감독, 1983)의 지명도는 해외 아니메 팬 사이에서는 우리 일본인이 상상하는 이상

27 | 마츠모토 레이지(1938~). 일본의 만화가. 대표작 〈은하철도999(銀河鐵道 999)〉 등 SF 만화작가로 널리 알려져 있지만 소녀만화, 전쟁물 등 다양한 장르의 만화를 그리고 있다.

28 | 오토모 가츠히로(1954~). 일본의 만화가, 영화감독이며 시나리오 작가. 대표작 으로는 〈아키라(AKIRA)〉, 〈스팀보이〉, 〈메모리즈〉 등이 있다.

29 | 나카자와 게이지(1939~2012). 일본의 만화가로 군국주의에 대한 비판과 핵무 기에 반대하는 만화를 그린 것으로 유명하다. 대표작으로는 〈맨발의 겐(はだし のゲン)〉이 있다.

30 | 도미노 요시유키(1941~). 일본의 애니메이션 감독 및 소설가. 대표작 〈기동전 사 건담 시리즈(機動戰士ガンダムシリーズ)〉로 건담의 아버지라고도 불린다.

으로 높다. 해외 아니메 팬은 아니메(만화 포함)를 통해 일본어, 일본 문화를 알고 배우는 경우가 많은데, 그 맥락에서 <맨발의 겐>을 접하고 견본시장의 제1회 게스트로 도미노 요시유키나 미키모토 하루히코 등과 함께 초청할 정도의 존재가 되어 있는 것이다.

만일 일본에서 같은 경향의 이벤트를 개최한다면 나카자와가 초청될까 생각할 때, 그것은 '아니다'라고 생각하지 않을 수 없다.

1990년대에 들어서 일본 아니메가 현지 팬들의 손에 의해 어엿한 일본 아니메로서 수용되어 애니메이션과는 다른 '아니메'로 인식되기 시작했지만, 일반적으로 아니메는 곧 성과 폭력이라는 고정관념은 좀처럼 불식되지 않았다.

그렇지만 팬들이 모이고 그들이 주도하는 움직임이 나오기 시작한 결과, 아니메를 이전처럼 방송국이나 에이전트가 수정해 내보낸 것을 수용하는 것만이 아니라, 적극적으로 '원본을 수용한다'는 움직임으로 변해 온 것은 틀림없다.

이러한 그들의 움직임을 강하게 뒷받침한 것이 비디오의 보급이다. TV 등에서 방영되는 아니메는 방송 규정에 저촉되는 장면을 잘라, 때로는 서로 다른 여러 작품을 하나의 작품으로 편집하는 등 원본으로부터 거리가 먼 것이었다.

하지만 비디오는 TV에서 방영된 것을 녹화할 수 있고, 나쁜 화질이나 수정되었다는 사실을 감수하면, 동료끼리의 정보 공유 도구로서 매우 효과적이다. 그리고 미국 내에서 방영되지 않은 버전, 즉 수정되지 않은 원본 영상을 녹화한 비디오를 입수하여 이를 팬끼리 교환하는 단계로 들어간다.

또한 작품이 비디오 패키지로 발매됨으로써 원본을 접할 기회가 더욱 증가한다. 예를 들어 오토모 가츠히로의 장편 아니메 <아키라(AKIRA)>(1988년)는, 다음에 얘기하겠지만, 해외에서 'anime'의 인지에 큰 역할을 했다.

F. 래드는 <아키라>에 대해 "일본 아니메영화로서는 첫 대박 작품이 된다. 비디오카세트가 10만개 이상 팔렸고, 극장 개봉에서도 커다란 흥행 성적을 남겼다"(주21)고 하고 있는데, 그의 저작을 번역한 구미 가오루(久美薫)는 "당시 비디오카세트 시장에서 디즈니 장편이라면 그것의 수십배는 팔리고 있었다. 또 극장 개봉만 하더라도 몇 개 극장에서의 한정 개봉이었다."라고 주석을 붙인다.

그럼에도 불구하고 비디오카세트 10만개 이상이라는 매출은 1980년대까지의 컬트적인 언더그라운드 경향의 취미 활동으로는 도달할 수 없는 수치이며, 역시 <아키라>는 하나의 전기를 마련했다고 평가해야 한다.

이렇게 해외, 특히 앞서 살펴본 미국에서의 움직임을 돌이켜 보았을 때 인상적인 것은, 팬의 존재와 활동이 일본의 그것과 적지 않게 닮아 있다는 점이다.

무슨 말인가 하면, 일본의 팬 세계에서는 적어도 1980년대 후반부터 1990년대에 걸쳐 '팬이 제작자가 되어 팬(그들 자신)을 위한 작품 제작을 목표로 한다'는 움직임이 있었다.

아니메 팬들은 작품의 질(작화나 메카디자인 등의 질)에 대한 집착이 강하고, 또한 자신의 집착을 마찬가지 기호를 가진 사람들 간에 공유하고자 하는 발상도 강하다. 그것이 심해져서, 제공자(아니메 제작업계 측)의 작품이 그러한 '집착'을 충족시키지 못하면, '그럼 우리가 스스로 제작자를 목표로 하자'라고 되는 것이다.

이러한 움직임의 상징적인 결과가, 아니메와 함께 자란 젊은 애니메이터들이 실력을 겨루듯이 제작한 <초시공요새 마크로스> 극장판인 <사랑·기억하고 있습니까(愛·おぼえていますか)>(1984), 또 후에 <신세기 에반게리온>을 제작하는 아니메 제작 프로덕션 가이낙스이다. 가이낙스 설립에 참가한 많은 스탭은 <야마토>나 <건담> 등에 자극을 받은 세대였다.

팬의 존재와 활동이 아니메 업계의 최전선에 반영되는 상황을, 업계가 관계하지 않는 형태로 견본시장을 활성화시키는 데 성공한 미국의 아니메 팬의 동향과 견주어 볼 수 있다.

재패니메이션과 아니메

그런데 '재패니메이션(Japanimation)'이라는 말을 아는가? 최근에는 그다지 듣지 못하게 되었지만, 일본에서는 1990년대 말경부터 매스컴을 중심으로 활발히 사용되기 시작했던 말로, 한때 아니메 제작 관계자가 사용하는 일도 있었다.

재패니메이션이란 Japan과 animation의 합성어로, 다시 말하면 일본 아니메를 가리키는 말이다. 이 말의 기원에 관해서는 여러 설이 있지만, 필자가 제네

온엔터테인먼트의 미국 법인 스탭에게 들은 바로는 다음과 같은 설명이 있었다.

"Japanimation이라는 말은 1991~1992년경에 생겨난 것인데, 일본 아니메 팬들 사이에서 생겨난 것이 아니라 상업계에 종사하는 사람들이 일반 미국인에게 설명하기 위해 만들어 낸 것이 아닐까. 현재에도 특히 동부해안 지역에서는 사용되고 있지만, 아니메 팬들 사이에서는 사용되지 않는다. 또한 Japanimation은 Japan Animation의 합성어지만, Jap Animation이라고 읽을 수 있다는 의견이 있는 것도 사실이다. 다만 Japanimation이라는 말 자체에 차별적인 의미는 없다."(주22)

즉 Japanimation은 업계 사람이 일반인을 대상으로 '일본 애니메이션'을 설명하기 위해 만들어낸 것으로, 순수 아니메 팬들은 처음부터 anime를 사용하고 있으며 Japanimation은 사용하지 않는다는 것이다. 그렇다면 미국 안에서도 비교적 일본에 친숙하지 않은 동부해안에서 이 말이 사용되고 있다는 것도 납득이 된다(아니메 엑스포의 발상지인 산호세를 포함해 미국에서 anime붐이 처음으로 일어난 것은 서부해안 지역으로, 전전 이후 일본계 사람이 정착해 있는 마을이나 지역도 서부해안에 많다).

그럼에도 불구하고 일본 매스컴이 Japanimation이라는 말의 탄생과 존재를 마치 일본 아니메가 해외(영어권)에서 인정받고 있다는 상징이라고 잘못 보도한 결과, 일본에서도 현재까지 Japanimation은 계속 사용되고 있다. Japanimation은 아니메를 적절하게 이해해서 생겨난 말이 아니기 때문에 앞으로는 사용하지 않는 편이 바람직하다.

원래 Japanimation이라는 말이 미국에서 한때 일본 아니메를 일반인에게 이해시키기 위해 한몫했을 것이라고 인식해 둘 필요가 있다. 미국의 영화 칼럼리스트인 R. 에버트는 1996년 현재의 anime나 Japanimation에 대해 다음과 같이 평하고 있다.(주23)

"일본 애니메이션의 팬들이 부르는 말인 anime는, 미국에서는 거대하지만 좀처럼 눈에 보이지 않는 현상이다. 일본 애니메이션 영화의 폭넓은 공개의 장은 결코 존재하지 않았고, 받아들여진 극소수의 작품(<아키라>, <이웃집 토토로>, <오네아미스의 날개(オネアミスの翼)>)조차도 대개는 아트시어터에서 가끔 심야쇼로

상영되었다. 대부분의 북미인은 텔레비전의 만화 애니메이션을 제외하고는 메이드인 저팬 애니메이션을 전혀 접하고 있지 않다. 그것은 캠퍼스에서 열광적인 숭배자를 얻고 있지만, 이 장르를 가장 좋은 형태로는 표현하고 있지 않다."

"그것이 사실이라면 아니메는 북미의 어디에서 번영하고 있는 것일까? 대부분 비디오에 의해서이다. 어느 비디오가게에도 재패니메이션 전용 진열대가 있고, 암호같이 들리는 말로 계속 대화를 주고받는 열정적인 젊은이들이 가끔씩 음미하고 있다. 만화책이나 트레이딩 카드 전문점에는 모두 비디오카세트 아니메가 있다. 대다수 대학에는 아니메 클럽이 있으며, 거기서는 평일 어린이 대상 애니메이션 시리즈까지 분석되고 해부되고 있다. 대학의 영화동호회는 아니메 영화를 예약한다. 많은 아니메 동인지가 있다. 그리고 인터넷에는 몇 백개의 아니메 웹페이지와 몇 천개의 뉴스 그룹이 우글우글하다."

이러한 미국의 상황을 일본측이 놀랍게 느낄 수 있었던 사건은 바로 이 기사와 같은 시기인 1996년 여름에 일어났다. 미국에서 가장 저명한 히트 차트 잡지인 '빌보드(Billboard)' 8월 24일호 홈비디오 부문 히트 차트에 오시이 마모루 감독의 장편 아니메 <공각기동대>가 주간 판매 1위에 랭크되었던 것이다.

오시이 마모루는 일본 아니메 업계에서도 대중적이라고는 할 수 없는, 전문가 취급을 받는 아니메 감독이었다. 일본에서는 이 일이 이례적인 것으로 보도되는 경향도 있었지만, '빌보드'라고 하면 일정 세대 이상이라면 사카모토 큐(坂本九)의 '위를 보고 걷자(上向いて歩こう)'가 주간 판매 1위(1963년 3월 6일, 싱글 컷트 부문)를 획득한 것을 기억하고 있을 것이다. 이후 일본 뮤지션으로는 사카모토 이외에 1위를 획득하지 못했다는 것을 생각할 때, 부문이 전혀 다르다고는 해도 <공각기동대>의 쾌거는 일본 아니메가 일본인이 거의 인식하지 못하는 곳에서 주목받고 있다는 것을 새삼 깨닫게 하는 일이 되었다.

이로써 해외로부터 그리고 일본으로부터도 anime는 하나의 브랜드로 인식되기에 이르렀던 것이다.

사진출처 | 다음(Daum) 이미지

4 | 인터넷의 공(功)과 죄(罪)

아니메를 세계적인 브랜드로 만든 것은 해적판?

미국에서의 사례를 중심으로 아니메(anime)가 해외에서 받아들여진 과정을 살펴보았는데, 주역은 건실하게 활동해 온 팬들이었다는 것을 얘기했다. 그것 자체가 틀리지는 않지만, 그러나 그것은 이른바 소프트웨어 면에서의 이야기이지 하드웨어 면도 주시하지 않으면 안 된다.

결론부터 말하면 아니메가 해외로 확산되고 여러 가지 형태로(공과 죄를 포함하여) 이해될 수 있었던 것은 인터넷, 그것도 소위 해적판의 '역할'이 컸다. 인터넷에서 재빠르게 사실상 무료로 누구나 볼 수 있는 무법천지를 생각하면, 해적판을 용인하는 것은 절대 있을 수 없지만 일정한 역할이 있었다고 인정하지 않을 수 없다.

필자는 2007년 9월 아이슬란드의 수도 레이캬비크(Reykjavik)에서 개최되었던 레이캬비크 국제영화제에 참가하여 그곳에 출품되었던 곤 사토시(今敏)[31]감독의 장편 아니메 <파프리카(パプリカ)> 상영을 앞두고 열린 심포지움에서, 곤

31 | 곤 사토시(1963~2010). 일본의 애니메이션 감독 및 만화가. 대표작으로는 〈파프리카〉, 〈퍼펙트 블루〉, 〈천년여우〉, 〈크리스마스에 기적을 만날 확률〉 등이 있다. 2010년 8월 20일 췌장암으로 사망.

사토시 감독의 특색과 일본 아니메 상황에 대해서 강연할 기회를 갖게 되었다.

질의응답 시간이 되었고, 장내에 있던 현지 기자들로부터 '인터넷에 범람하고 있는 일본 아니메의 해적판에 대해 어떻게 생각하느냐'는 솔직한 질문이 나왔다. 필자는 그것에 대해 다음과 같이 대답했다.

"우선 해적판의 존재는 결코 용납할 수 없다. 하지만 일본 아니메가 지금처럼 세계적으로 주목을 받게 된 과정에 있어서, 일본에서 방영되는 원본 콘텐츠가 인터넷을 통해 해외에 있는 팬들에게 전해지게 된 결과, 더 많은 팬들이 아니메를 시청할 수 있게 되었다. 나라에 따라 사정은 다르지만, 사실상 시청할 수 있는 아니메의 대부분을 해적판이 점하고 있는 지역도 있고, 결과적으로 해적판이 아니메를 확산시켰다는 현상을 받아들이지 않을 수 없다."

팬섭(fansub)의 실태

팬섭이라는 말을 알고 있는가? fansub이란 fan-subtitled의 약자로, 직역하면 '팬 자막'인데, 요컨대 일반 팬이 원본 영상에 자국어로 된 자막을 붙인 것이라는 의미이다.

이것은 사실상 일본 아니메의 팬섭을 가리키는 경우가 많다. 그리고 오늘날 인터넷에 넘쳐나는 해적판 영상은 팬섭이 주류이다.

팬섭을 작성하는 팬은 녹화한 원본 영상에 자국어로 된 자막을 달아서 예전에는 팬끼리 교환하거나 상영하는 정도였는데, 인터넷이 발달한 1990년대 이후 인터넷을 통한 데이터 주고 받기, 팬섭 전용 사이트의 출현 그리고 유튜브 등 동영상 사이트에의 투고를 통해 팬섭은 널리 세계에 유포되게 되었다. 물론 이것은 위법행위이지만, 유감스럽게도 현재진행형으로 계속되고 있다.

아니메 등의 저작물에 대한 저작권을 국제적으로 보호하기 위한 조약에 베른조약이 있다. 이 조약에 가맹한 국가 간에는, 예를 들어 A국의 저작물이 B국에서 무단 복제 및 판매되었을 경우, A국은 직접 복제판을 단속할 수는 없지만 B국이 단속해야 하는 의무를 가지며 결과적으로 A국의 저작물은 보호되는 제도이다.

일본은 1899년 베른조약에 가입했다. 그런데 미국이 이 조약에 가입한 것은 훨씬 늦은 1989년이다. 의외로 잘 알려져 있지 않지만, 이 때문에 1988년 이전 미국에서 일본 아니메의 팬섭은 위법이라고는 할 수 없었던 것이다.

팬섭이 지금과 같이 확산된 배경에는 몇 가지 원인이 있다. 첫 번째로는 해외 아니메 팬이 폭력적이거나 선정성을 띤 장면이 편집되지 않은 원본 영상을, 예를 들어 TV아니메라면 일본에서 방영된 것을 한시라도 빨리 보고 싶다는 욕구가 있다.

실제로 일본에서 방영된 지 1시간 이내라는 극히 짧은 시간 안에 훌륭하게 자막이 붙여진 팬섭이 인터넷상에 업로드된다는 것은 일반적으로 확인할 수 있다. 그것은 팬섭을 작성하는 그룹들간에 '얼마나 정확한 자막을 입혀 얼마나 빨리 인터넷에 업로드하는가'를 경쟁하는 구도도 보인다.

두 번째로 텔레비전에서 방영되고 있는 작품을 보는 행위에는, 입장권을 구매해서 극장에서 보거나 계산대에서 돈을 지불하고 구입한 DVD를 보거나 하는 것과는 다르게 '공짜로 보고 있다'는 감각이 존재한다. 실제로는 공짜일리가 없지만, 텔레비전을 본다는 것에는 비용을 지불하고 있다는 감각은 희박하다. 그렇게 되면 공짜로 볼 수 있는 것을 공짜로 보기 원한다는 것이 되고, 팬섭을 '공짜로 본다'는 것으로 연결되는 것이다.

세 번째로 보고 싶은 작품이나 영상을 합법적인 방법을 통해 보는 것이 어렵다는 점이다. 가령 일본에서 방영된 작품이 모두 DVD 등의 비디오 패키지가 되어 해외에서 간단히 구입할 수 있는 것도 아니고, 필자가 해외 아니메 팬들로부터 이구동성으로 들었던 말은 'DVD는 비싸서 살 수가 없다'는 것이다. 인터넷상에서 합법적으로 유료 다운로드해서 시청할 수 있는 작품도 있지만, 작품 수가 극히 제한적이다.

이러한 이유로 불행히도 팬섭이라고 불리는 해적판이 지금도 끊임없이 세계 각지의 아니메 팬들에 의해 공유되고 있는 것이다.

그 대신에 대가를 지불하고 작품을 구매하는 것이야말로 자신이 좋아하는 작가의 제작 환경을 지원할 수 있다는 생각을 공유하는 것은 현실적으로 어렵다.

그렇다면 어떻게 해야 좋을까? 해적판이나 그것을 제작한 자를 국제 약정에 의거하여 철저하게 단속하는 것도 하나의 방법일 것이고, 저작권자의 정당한 권리를 보장한다는(즉 돈을 지불하고 작품을 구입하는) 인식의 중요성을 최대한 보급, 계몽하는 방법도 있을 것이다.

하지만 그러한 방법으로 문제를 해결해 나가기엔 너무 늦다. '한시라도 빨리 작품을 보고 싶다'는 팬의 심리를 억누를 수는 없기 때문이다. '팬의 심리를 억누르는' 것이 아니라 '팬의 심리에 부응하는' 것이야말로 해적판의 유포를 없애 나갈 수 있는 유일한 방법이 아닐까?

즉 그것은 작품의 최초 공개를 인터넷상에서 진행하는 것이다. 오늘날과 같이 인터넷이 일반화된 이상, 인터넷의 폐해를 역이용하는 방법 이외에 이런 부류의 문제를 해결하기는 어렵다.

하지만 원래 인터넷에만 공개하는 작품이라면 상관없지만, 예를 들어 TV방송용 작품들을 인터넷에 처음 공개한다는 생각은 방송국이나 스폰서의 반대가 강해서 현재 일본의 상황에서는 실현되기 극히 어렵다.

1장에서 말했듯이 국가가 아니메 등의 콘텐츠와 어떻게 관계를 형성할까 하는 문제로 이어지지만, 이러한 해적판의 유포를 막는 것이야말로 국가에서 주도적으로 해야만 하는 일이라 할 수 있다. 애초에 전 세계에 퍼져 있는 인터넷상에 만연하는 해적판을, 아니메 제작사나 방송국 등이 개별적으로 대응해서는 없앨 수 있을 리가 없다.

반복하지만 해적판의 존재는 결코 용인할 수 없다. 그러나 한편으로 해적판의 존재가 일본 아니메를 전 세계로 퍼뜨리는 일에 한 축을 담당했다는 점은 부정할 수 없다. 이 현실을 겸허히 받아들이고 해적판을 제거하는 것만이 아니라, 해적판 자체가 무의미한 그런 상황을 만들기 위한 방안을 시급히 마련할 필요가 있다.

지금 아니메를
세계는 어떻게
받아들이고 있는가

04
지금 아니메를 세계는
어떻게 받아들이고 있는가

1 | anime의 현 상황

아니메 팬의 열기

역사적으로 아니메가 세계에서 어떻게 받아들여졌는지에 대해 지금까지 여러 가지 방식으로 소개했다. 그 다음으로 현재는 어떻게 수용되고 있는가 하는 시점에서 살펴보겠는데, 그러기 위해 다음 두 가지를 짚고 넘어가고자 한다.

우선 해적판의 만연이라는 문제가 있지만, 인터넷 시대에 들어서 일본 아니메를 anime로 보고 있는 여러 해외 팬은 일본 아니메 팬과 놀라울 정도로 닮은 수용 방식을 가지고 있다.

필자가 겪은 일을 소개하자면, 2007년 10월에 방문했던 아일랜드에서 더블

린시립대학(Dublin City University)의 일본만화, 아니메를 사랑하는 동아리(Manga Anime Society)의 멤버와 대화를 했을 때의 일이다.

그들은 대부분 인터넷에서 아니메를 보고 있다고 했는데, 당시 일본에서도 인기 있었던 TV아니메 <스즈미야 하루히의 우울(涼宮ハルヒの憂鬱)>(2006)[32]은 당연한 듯이 잘 알고 있었고, 남학생 한 명은 <하루히>의 에피소드 중 하나인 <라이브 얼라이브(ライブアライブ)>에서 주인공들이 불렀던 'God knows'를 핸드폰 착신음으로 하고 있었다.

또한 디지털 기술을 구사하여 매우 아름다운 배경 그림을 그리는 것으로 알려진 신카이 마코토(新海誠)[33]감독의 출세작이 된 단편 아니메 <별의 목소리(ほしのこえ)>(2002)[34]는 감독 자신의 목소리를 넣은 오리지널판과 성우의 연기가 들어간 성우판의 2개 버전이 있는데, 더블린시립대학의 동아리 구성원들은 이것 역시 정확하게 알고 있었다. 이는 일본 국내에서도 어느 정도 높은 지식수준을 가진 팬이 아니라면 알지 못하는 것이다.

이렇듯 해외에 거주하는 아니메 팬들의 높고 정확한 지식 수준은 지역에 관계없이 보편적으로 볼 수 있는 현상이다.

현지화(Localize)

다만 수용 방식이 비슷하다는 것은 어디까지나 비슷한 것이지 같다는 말은

32 | 다니가와 나가루(谷川流)의 라이트노벨 『스즈미야 하루히 시리즈』를 원작으로 하는 일본 TV아니메로, 2006년 4월부터 7월까지 총 14화가 방영되었다. 한국에서는 애니맥스에서 2008년 1월 11일부터 2월 22일까지 방영되었다.

33 | 신카이 마코토(1973~), 일본의 애니메이션 감독. 1인 제작과 '빛의 작가'로 유명하다. 빛에 대한 뛰어난 묘사를 보여주는 특징을 보이며, 한국에서도 '배경왕'이라는 별명으로 유명하다. 〈언어의 정원(言の葉の庭)〉(2013), 〈너의 이름은(君の名は)〉(2016) 등의 작품이 있다.

34 | SF 로맨스 드라마. 신카이 마코토가 감독한 단편 애니메이션. 2002년 일본에서 DVD로 발매된 직후 큰 인기를 얻어 전 세계로 진출하였다. 한국에서는 2001년 4월 투니버스에서 방영되었고, 성우 더빙을 다시해서 2006년에 재방하였다.

아니다. 당연한 말이겠지만, 같지 않다거나 양립할 수 없는 부분이 때에 따라서는 큰 간극을 만들어 낸다.

　앞서 소개한 <스즈미야 하루히의 우울>을 자료로 해서 아니메의 해외 수용 양상에 대해 연구한 미하라 류타로(三原龍太郎)는 미국에서 접한 아니메 팬의 오만을 지적하고 있다.

　미하라에 의하면 일본 아니메 작품은 폭력 장면 등을 잘라내지는 않더라도, 캐릭터의 목소리는 현지어로 더빙되고 대사는 일본어 대사의 직역이 아닌 현지어 특유의 표현과 어휘를 쓰는 대본으로 바뀌며 성우의 목소리나 연기도, 예를 들면 미국인 취향의 굵은 목소리로 바뀐다. 이러한 현상을 '현지화(Localize)'라고 하는데, 이는 결과적으로 원본과는 전혀 다른 인상의 작품이 되어버린다.

　이 정도라면 일본에서 만들어진 것을 해외에 수출하고 소개한다는 것은 어차피 그런 것이라고 생각하고 싶지만, 미하라가 지적하는 것은 그 다음의 현상이다.

　즉 미국의 anime 팬은 현지화된 버전을 원본으로 받아들여 깊이 사랑하며 그것을 자신들의 것이라고 믿어버려서, 그들의 논리나 태도, 행동에 일본의 저작권자나 팬을 고려하지 않는 너무나도 자기중심적인 부분이 있다는 것을 깨닫고, 어찌할 바를 몰라 그들에게는 뭐라고 말해도 소용없다며 (일본 팬이) 결국 단념해버리는 단계에 도달하는 것은 아닐까 하는 것이다.(주1)

　그러나 이 지적은 반대로 일본의 아니메 팬이나 아니메 오타쿠들의 심정이나 버릇을 거울처럼 반영하고 있다고 생각된다.

　왜냐하면 애당초 일본의 오타쿠라 불리는 아니메 팬에게도 아니메에 대해 얘기하기 위한 여러 가지 전제, 알기 쉽게 말하자면 일종의 약속이 있어서 그것을 공유하는 것이 함께 얘기를 나눌 수 있는 전제조건이 되고 있으며, 거기에서 벗어나는 것을 허락하지 않는 분위기가 있다. 그리고 일단 이야기를 꺼내면 끝이 없다. 거기에는 미하라가 미국 anime 팬에 대해 지독하게 자기중심적이라고 평한 상황이 모습을 바꾸어 존재한다.

센류(川柳)³⁵ 중에 '안 듣는다 아무도 그렇게까지 안 듣는다(聞いてない 誰もそこまで聞いてない)'라는 것이 있어, 오타쿠들의 버릇을 표현하고 있다고 생각되는데 그 결과로 오타쿠들에게 '무슨 말을 해도 소용없다'라는 인상을 가진 일반인이 많지 않을까?

로컬라이즈는 아니메에 국한된 이야기가 아니다. 이해하기 쉽게 말하자면 요리와 비슷하다. 해외에서 일본요리 간판을 내건 가게들의 태반은 일본인 이외의 요리사가 요리한다고 하는데, 그곳에서는 순수한 일본요리와는 거리가 먼 로컬라이즈된 메뉴가 제공되는 경우가 많다. 그런 점을 한탄하거나 혹은 간만에 해외여행을 나섰으니 로컬라이즈된 일본요리를 재미있게 음미하거나 하는 것은 개인의 자유이지만, 반대로 일본 국내의 이탈리아, 프랑스, 중국 레스토랑에서 그 나라 요리사가 요리하는 음식점이 얼마나 있을까? 그리고 본국의 재료나 조리법, 양념과는 어떻게 다를까 하는 것을 우리는 거의 신경 쓰지 않고 맛을 음미하며 인터넷 맛집 정보 사이트에 별점을 달아준다.

해외의 아니메 팬 중에도 로컬라이즈된 현지 버전을 싫어하여 자막이 달린 오리지널판을 중시하는 팬들이 적지 않다. 그렇기 때문에 인터넷에 불법 업로드된 팬섭을 원하고 있으며 한쪽에서는 로컬라이즈된 버전도 유포되고 있어, 그 양면을 알고 해외에서의 일본 아니메 수용을 이해할 필요가 있다.

아니메는 그다지 잘 팔리지 않는다

그리고 또 한 가지 해외에서의 아니메 수용을 이해하기 위한 관점으로 판매 정도를 나타내는 수치적 현황, 다시 말해 비즈니스로서의 아니메 현황이 있다. 결론부터 말하자면 아니메의 해외 매상의 실태는 항간에 떠도는 이미지와는 상당히 괴리가 있다.

35 | 에도시대 중기에 성립된 운문 장르. 하이카이(俳諧)와 똑같이 5·7·5의 17로 된 짧은 정형시이지만, 하이카이에는 반드시 넣어야 할 계절을 나타내는 단어인 계절어(季語) 등의 제약이 없고, 자유롭게 용어를 구사하여 사회의 모순이나 인정을 예리하게 해학적으로 표현하는 서민문학이다.

아니메가 anime(또는 재패니메이션)로 해외에서 주목받고 있다며 일본이 술렁인 것이 1990년대 후반이다. 그 후 국내의 아니메 관련 기업은 해외 관련 기업과 제휴하여 때로는 현지 법인을 만들어 DVD 판매 등에 본격적으로 나선 결과, 2000년대 들어 해외시장에서 매출은 상승했는데 대략 2004년~2006년에 정점 에 달했고 그 후에는 급격히 떨어지고 있다.

다음에 나오는 도표는 해외 매출의 추이를 보여준다. 주요 아니메 제작사가 가입한 '일본동화(動畫)협회' 소속 기업의 매출과 거기서 추산한 전체 시장의 매 출 양쪽 모두 2000년대 후반에 들어서 하강하여 저조한 추이를 보여주고 있 다.(주2)

더욱이 해외 매출 자체가 사실은 미미한 것이라는 점도 있다. 예를 들어 도표 에서 2011년을 보면 해외에서의 시장 규모 전체의 추계치는 177억 4,500만 엔 으로 되어 있지만, 같은 2011년 국내 아니메 제작사의 국내 전체 매출은 1,581 억 엔으로 캐릭터 상품 판매나 여러 가지 이벤트 등을 포함한 아니메 관련 산

일본 아니메 해외 매출 추이. 2005년을 정점으로 하강하고 있다.

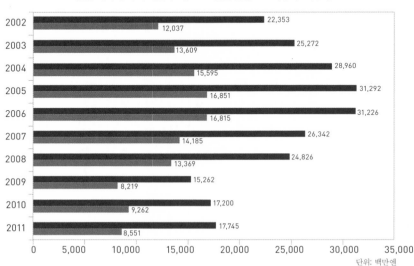

단위: 백만엔

* ■가 일본동화협회 회원사의 회답을 총합한 수치이며, ■는 그것을 기반으로 시장 전체의 매출을 추산한 것. 단위는 백만엔. 「아니메산업 리포트 2012」에서

업 전체의 시장 규모는 1조 3,393억 엔에 달하고 있는(주3) 것과 비교해보면 해외에서의 시장 규모가 얼마나 작은지 알 수 있다.

한마디로 말해 아니메는 그다지 잘 팔리지 않는 것이다. 2000년대 중반 이후 리먼 쇼크 같은 세계 규모의 경제 위기도 있어서 아니메만을 특화해서 볼 수 없는 면도 있지만, 일반적으로 인식되고 있는 것처럼 아니메가 잘 팔리고 있지는 않는 것이다.

한편 해외에서의 비즈니스 전개를 어렵게 하고 있는 아니메 특유의 사정도 있다. 단순히 상품을 파는, 예를 들어 DVD를 판다고 한다면 도매상이나 소매 점포 등을 포함한 유통망의 확보가 문제가 되지만, 아니메 영상을 파는 경우 그러한 유통망의 확보와 더불어 극장 개봉이라면 영화배급망의 확보, 텔레비전 방영이라면 방영 시간대의 확보 등 각각 방대한 자금과 인적자원의 투입이 필요한 어려움이 있다. 게다가 미국처럼 자국의 유력한 영화, 애니메이션 기업이 이미 배급, 방영 네트워크를 구축하고 있는 곳에 뒤늦게 출발한 일본 제작사가 정말 효과적으로 끼어드는 것은 어렵다.

일본의 아니메 제작 관련기업은 해외 비즈니스 진출에 맞추어 이런 리스크를 피하지 못하고, 막대한 초기 투자에 비해 이익이 적은 사태를 어쩔 수 없이 맞이하게 된다.

때문에 오래 전 <철완 아톰> 등을 미국에 팔기 시작한 때의 사정과 비슷한데, 일본의 관련기업이 스스로 해외에서 비즈니스망을 구축하는 등의 일을 하지 않고, 현지 대리점에 비즈니스를 위임하고 일정한, 게다가 매우 싼 권리금(로열티)만을 얻는 방법을 선택할 수밖에 없게 된다. 그러나 이런 방법으로는 리스크는 적지만 현지에서의 비즈니스 규모가 아무리 확대하더라도 수입은 늘어나지 않고, 결국 해외 관련 매출은 늘지 않게 된다.

그리고 하나 더 언급하자면 애초에 해외에서 일본 아니메가 히트하고 있다는 우리 일본인의 '오해'도 있다. 아무튼 일본인은 자국의 콘텐츠(전통문화·예능 포함)가 해외에서 받아들여지고 있는 것에 대해서 과도하게 들떠 있다. 여기서 말하는 '오해'라는 것은 받아들여지고 있다고 하는 양상이 사실은 당사국에서 극히

국지적이고 부분적인 현상이라는 것을 깨닫지 못하고 있다는 것이다.

예를 들면 미국이나 프랑스 등 일반적으로 일본 아니메가 받아들여지고 있다고 하는 나라들에서는 확실히 매년 많은 팬의 모임(컨벤션)이 개최되고 있고 현재까지 참가자 수는 계속 증가하고 있다.

앞서 언급한 미국 최대 아니메 관련 컨벤션 Anime Expo는 그 중 하나인데, 2012년 대회 참가자 수(4일간 합계)는 49,400명이었다. 그리고 프랑스의 재팬엑스포(Japan Expo)[36] 2012년 대회의 참가자 수(4일간 합계)는 21만 9,164명이었다.(주4) 이들 컨벤션은 물론 아니메뿐만 아니라 만화에서 J-POP 그리고 다도 등의 전통문화까지 일본 전반을 테마로 하고 있다.

이들 수치에서 해외의 아니메 팬이 많다고 볼지 적다고 볼지는 판단이 나뉘는데, 적어도 컨벤션 자체의 열광적 분위기를 접해보면 일본 아니메의 인기를 피부로 느낀 기분이 드는 것은 확실하다. 필자는 중국 광저우에서 개최되고 있는 '動漫페어'(중국에서는 일본 아니메를 동만(動漫)이라고 표기한다)에 참가했을 때 열광적 분위기에 압도당한 기억이 있다.

하지만 당사국의 문화예술 전체에서 일본 아니메에 대한 이해가 어느 정도를 차지하고 있는가 하면, <포켓몬스터> 등 어린이 대상 일부 콘텐츠를 빼면 극히 제한적인 동시에 광적인 것이고, 그러한 광적인 극소수 팬의 활동이 응축된 모습을 우리 일본인은 전체의 열기로 오해하고 있음에 불과하다. 그렇게 인식해야 하지 않을까?

중요한 것은 이런 인식 위에서 현재 해외에서의 anime에 관한 현상을 파악할 필요가 있다는 것이다. 이제부터는 그러한 현상에 대해 몇 가지 살펴보고자 한다.

36 | 1999년부터 프랑스 파리에서 열리는 일본문화 축제.

2 | 일본문화의 지침서

아니메를 통해 일본에 흥미를 가지다

해외의 anime 팬이 아니메를 통해 일본문화를 접하고 흥미를 가지게 될 것이라는 것은 상상 가능하다. 단지 우리 일본인 입장에서 보면 아니메에 묘사되어 있는 것은 어디까지나 픽션이어서, 설령 그 장면이 일본을 무대로 하고 일본다운 소재가 등장했다고 하더라도 일본문화 전체의 지침서처럼 사용된다고 하면 위화감을 느낄지도 모른다.

하지만 일본문화에 입문하기 위한 실마리로서 아니메가 적잖이 유용하다고 간주할 수 있는 측면도 있다. 가장 두드러진 것이 문화의 요체인 언어, 즉 일본어 입문이다.

해외에서 일본문화를 소개하거나 일본어 교육에 종사하는 관계자가 이구동성으로 말하는 것은, 특히 10대, 20대의 젊은 층이 일본어를 배우는 계기는 대부분 아니메와 만화라고 한다. 자신이 좋아하는 아니메나 만화를 더빙이나 자막에 의지하지 않고 원어(일본어)로 보거나 읽고 싶다고 생각하는 젊은 층이 많아졌다는 것이다.

필자가 실제로 해외여행을 하고 얻은 경험으로는 노르웨이, 아일랜드, 온두라스 등 비교적 일본과의 친밀감이 낮다고 생각되는 지역의 상황에 관한 한, 원어로 아니메를 볼 수 있을 정도로 일본어를 배우고 있는 젊은 층은 극히 소수이다. 이것은 미국이나 프랑스 등, 예전부터 아니메가 소개되고 있는 지역에서도 유사하지 않을까 생각한다.

그렇지만 예전이라면 다도, 꽃꽂이, 분재, 가부키(歌舞伎), 하이쿠(俳句), 무술 등 일본 전통문화가 일본어에 흥미를 가지는 동기가 되었을 것이다. 이제는 그 일부를 아니메가 대신하고 있다는 것은 확실할 것이다.

아니메나 만화를 통해서 일본음식에 흥미를 가지는 젊은 층도 많다. 일본음식이라고 해도 종래에 일부 일본통(대다수는 부유층)에 알려진 초밥과 생선회, 덴뿌라, 스키야키 등이 아니다. 타코야키, 라멘(컵라면 포함), 오뎅, 오므라이스, 문어

빵, 메론빵 등 극히 서민적이며 오히려 정크푸드에 가까운 '일본음식'에 흥미가 있다. 인터넷에서 이런 부류의 키워드로 검색하면 엄청난 수의 안내와 게시글, 즉 아니메에서 보았던 인상적인 음식은 무엇인가, 그것들을 실제로 먹어본 적이 있는가 등의 정보가 팬들끼리 공개, 교환되고 있다.

예를 들어 북미 최대 규모의 아니메 정보 사이트 'Anime News Network'에는 유저들끼리 정보를 교환하는 'Forum'이 있는데, 거기서 교환되고 있는 'Japanese food in anime' 가운데 다음과 같은 투고가 있다.(주5)

"내가 타코야키를 처음 본 것은 <카드캡터 체리(カードキャプターさくら)>[37]로, 정말 먹음직스러워 보였다. 그래서 타코야키를 처음 먹은 것은 샌프란시스코의 일본타운이었는데, 공교롭게도 생강이 대량으로 들어가 진저리치고 말았다."

"나도 타코야키가 먹고 싶다! 그래도 정말로 맛보고 싶은 것은 <나루토(NARUTO)>[38]에 나온 것과 같은 진짜 라멘이다."

외국영화나 드라마에 나왔기 때문에 처음 그 음식을 알고 흥미를 가진다. 현지에 가서 먹어보고 싶다고 생각하고, 정식으로 현지에 가서 먹을 때의 기쁨, 놀라움 혹은 실망 등 우리에게도 공감 가는 바가 있다. 이렇게 작품 속에 등장하는 음식을 통해서 그 나라의 문화에 흥미를 가진다는 것은, 흥미의 대상이 나라 사이에 상호적이 되기 쉽다는 의미에서 바람직한 현상이라고 할 수 있지 않을까?

참고로 필자가 현재 근무하고 있는 대학 애니메이션학과는 주로 한국이나 중국으로부터 유학생들을 많이 받아들이고 있는데, 입학시험에서 시행하는 면접

37 | 일본의 만화창작집단 클램프의 만화와 이를 원작으로 하는 애니메이션. 원작은 만화로 잡지 『나카요시』에 1996년 6월부터 2000년 8월까지 연재되었고, 12권의 단행본으로 완결되었다. 애니메이션은 일본에서 NHK의 BS2를 통해 1998년 4월 7일부터 2000년 3월 21일까지 3기가 방영되었다.

38 | 기시모토 마사시의 만화. 일본의 만화 잡지 『주간 소년 점프』에서 1999년 43호부터 2014년 50호까지 연재되었다. 단행본으로는 일본 기준 2015년 7월 현재 72권+외전 1권까지 발간되었다. TV 애니메이션 및 극장판, 비디오 게임으로 제작되기도 하였다.

때 수험생들에게 좋아하는 일본요리를 물어보면 대부분 나오는 대답이 오코노미야키였고 의외로 많이 나온 대답이 돈까스였다. 오코노미야키를 좋아한다(먹고 싶다)는 것은 아니메 등의 영향인 듯한데, 돈까스는 오히려 일본에서 먼저 공부하고 있는 선배 학생이 가르쳐 주었기 때문이라는 이유가 큰 것 같다.

코스프레 문화의 해외에서의 수용

코스프레가 원래 코스튬 플레이라는 일본식 영어의 줄임말임은 말할 필요도 없다. 현재 anime나 otaku 등과 함께 'cosplay'도 영어로 채용되어 해외에서 통하게 되었다. 다만 코스프레를 '가장(假裝) 유희'라는 의미로 번역하면, 본고장은 일본이 아니라 할로윈 등 가장의 전통이 있는 서구가 된다. 그렇지만 물론 일본어에서 말하는 코스프레는 그런 의미로는 규정할 수 없다.

코스프레는 '기존 캐릭터와 닮은 의상이나 화장, 장신구를 갖추고 완전히 그 캐릭터가 되어 정해진 포즈를 취하거나 춤추거나 사진 모델이 되거나 하는 가장 유희'(주6)로 설명된다.

아니메나 만화 팬의 동인지 즉석판매 대회로 최대 규모를 자랑하는 코믹마켓[39] 제15회 대회(1980년 9월 개최)에서는 이미 '코스튬 플레이어가 급증'이라 얘기하고 있고(주7), 오랫동안 이런 동인지 즉석판매 대회나 견본시장 등에 코스프레이어(줄여서 레이어[40])도 함께 모이는 상황이 주류였던 것이, 1990년대 중반 이후가 되면 레이어의 수는 단숨에 증가하기 시작한다. 최근에는 다른 이벤트에 부속되는 것이 아니라 코스프레 전문 이벤트가 많이 열리게 되었다.

한편 해외로 눈을 돌리면, 그동안 몇 번인가 소개한 아니메 엑스포 등의 컨

39 | 코믹마켓(통칭 코미케, 코미케트)은 일본에서 개최되는 동인지 판매 행사 모임 가운데 하나로, 코믹마켓 준비회가 주최하고 있다. 개최 시기에 따라서 각각 여름코믹夏コミ(나츠코미), 겨울코믹冬コミ(후유코미)이라고 부르는 경우가 많다. 우리나라의 경우 코믹월드가 있다. 열리는 지역에 따라 서코(서울 코믹월드), 부코(부산 코믹월드)라고 줄여서 부른다.

40 | 한국의 경우 레이어가 아닌 코스어라고 줄여서 부른다.

벤션 행사장에서는 레이어들이 많이 활보하는 광경을 볼 수 있다. 코스프레 자체를 일본문화라고 하는 것에 다소 위화감이 있지만, 일본 아니메나 만화를 근거로 그 세계를 체감하려는 팬들이나 원래부터 가장 문화가 있는 서구에서 코스프레는 자연스럽게 받아들이는 감이 있다.

다만 일본과 해외에서의 코스프레를 비교하면 몇 가지 흥미로운 점이 있다. 우선 일본에서는 코믹마켓 등의 견본시장 행사장이건 코스프레 전문 이벤트이건 행사장 내에 반드시 탈의실이 있어, 레이어들은 평상복으로 그곳에 들어가 의상을 갈아입고 화장을 해서 만반의 준비를 갖추고 주로 촬영 등을 하는 공간으로 이동한다.

한편 해외의 레이어들은 옷차림이나 화장을 자택 등에서 하고 변신한 상태에서 전철 등을 타고 이벤트 행사장에 들어가곤 한다.

이 차이는 상당히 커서 만약 일본에서 코스프레 의상을 입은 채 전철을 탄다면, 그것은 그것대로 상관없을지도 모르지만 주위의 분위기를 싹 바뀌게 할 것은 분명하고, 보통 그런 취미를 가지고 있다는 것을 필요 이상으로 드러내지 않는 레이어들에게는 규정을 깨뜨리는 것과 비슷한 소행이라 상상된다.

게다가 일본과 해외에서 코스프레의 '목적의 차이'라는 관점에서 생각하면, 이렇게 행사장 탈의실을 사용하느냐 자기 집을 사용하느냐 하는 차이도 하나의 이해에 이르게 된다.

말하자면 일본 코스프레의 최종적인 목적은 '사진을 찍히는 것'에 있다. 코스프레 행사장 촬영 공간에는 많은 카메라맨이 있고, 엄밀한 관례에 따라 레이어들의 사진 촬영이 이루어지고 있다. 한편 해외 레이어들은 물론 사진도 찍히지만, 그 이상으로 수많은 사람이 왕래하는 곳에서의 퍼포먼스를 중시하고 있다는 느낌이다. 이는 해외 레이어들이 집에서 의상을 입은 채 공공장소로 이동하는 것 자체가 퍼포먼스라고 인식한다고 생각할 수 있을 것이다.

그리고 일본처럼 '사진이 최종 성과품'이라는 레이어들의 목적 의식은 결국에는 사진이라는 '이차원'의 산물에 있고, 해외 레이어들은 '퍼포먼스가 최종 성과품'이라는 '삼차원'의 산물에 있다는 해석도 가능할 것 같다.(주8)

또한 최근 해외에서의 코스프레 이벤트에서는 일본에서 만든 것이 아닌 작품의 레이어가 증가하고 있다는 지적이 있다.(주9) 일본 아니메를 좋아하고 그 캐릭터의 코스프레를 좋아하는 본래의 코스프레이어의 생각이 있다 하더라도, 사진이 아니라 퍼포먼스가 목적이라는 면에서 보더라도 코스프레 문화의 수용 속에도 현지화가 진행되고 있다 할 수 있을 것이다.

어느 멕시코인 연구자의 이해

이어서 일본문화라기보다도 일본이라는 나라 자체의 이미지를 아니메로부터 이해하려고 하는 해외 아니메 팬의 사례를 필자의 경험에서 소개하고자 한다.

다카하타 이사오의 대표작에 장편 아니메 <반딧불의 묘(火垂るの墓)>(1988)가 있다. 노사카 아키유키(野坂昭如)의 단편소설이 원작으로, 태평양전쟁 말기 의지할 사람도 물건도 없어져 어린 여동생 세츠코의 죽음을 지켜보고 스스로도 길 위에서 죽어가는 소년 세이타의 이야기이다. 원작을 충실하게 영상화하고 디지털 기술이 아직 부족했던 제작 당시로서는 경이적인 묘사력으로 공습이나 초토화 그리고 굶주림을 전했던 걸작이었다.

이 작품은 해외에도 알려져 있어, 5년쯤 전에 다카하타 이사오 작품 연구를 위해 멕시코에서 일본을 방문하고 있던 젊은 연구자와의 대화 가운데 작품의 마지막 장면이 화제가 되었다.

작품의 마지막 장면에서는 밤에 언덕 위에 세이타가 서서 이쪽(스크린을 보는 관

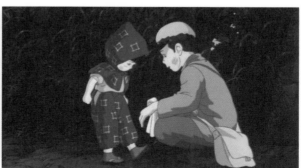

사진출처 | 다음(Daum) 이미지

객 쪽)을 응시하고, 카메라는 천천히 크레인업해서 그 앞(세이타의 배후)에 현대 고베(神戸)의 야경이 드러난다.

말하자면 작품의 무대인 1945년의 세이타와 현대 고베시의 야경이 같은 화면에 겹쳐진 일종의 판타지로서의 묘사인데, 이 묘사에 대한 멕시코인 연구자의 해석은 의외로 다음과 같았다.

"일본은 전쟁에서 졌지만 이후 경제적으로 자립하여 크게 발전했다. 그에 대한 자신감의 표현이 마지막 장면에 묘사된 현대의 야경이 아니겠는가?"

당연히 놀라서 필자 나름의 해석을 그 연구자에게 설명했다.

그것은 자신에게는 상관도 없는 전쟁으로 인생을 농락당하고 죽어간 세이타가 영화를 보는 관객을 향해, '당신들이 향유하고 있는 풍요로움과 번영에 이르기까지의 여정에는 많은 사람들의 노고와 슬픔이 있었다. 전쟁으로 죽어간 우리들을 잊지 않았으면 한다'고 말하고 있는 것이다. 말하자면 현대의 번영(세이타의 배후에 보이는 고베의 야경)을 가져온 그늘에서 죽어간 많은 사람들(세이타 자신 그리고 여동생 세츠코도 포함)이 있었다는 것을, 스크린으로부터 관객 쪽을 응시하는 세이타가 관객한테 말하고 있다. 그것이 그 마지막 장면인 것이라고.

통역을 통해 내 해석을 들은 멕시코인 연구자는 고개를 끄덕이고 있었지만, 어느 정도 이해했는지는 알 수 없다. 하지만 그 이상으로 경제대국 닛폰(일본)이라는, 일본인에게는 이미 망각의 저편으로 가고 있는 이미지가 해외에서 아니메를 주시하는 연구자, 팬들 사이에 아직 뿌리내리고 있다는 현실에 직면한 것이 놀라웠다.

물론 일본에 대한 전형적인 이미지, 사무라이라든가 할복이라든가 하는 이미지는 일부 지일파를 제외하면 현재도 해외에서는 일반적이라는 측면은 있다. 아니메 팬이나 연구자를 지일파로 간주해서 좋은지 어떨지는, 아니메가 본격적으로 해외에 보급된 역사가 아직 일천한 것도 있어서, 다음 세대의 아니메 팬들에게 그 역할을 위임해야 한다고 생각하지만, 아니메가 일본문화를 그리고 일본을 긍정과 부정의 양면에서 전달하는 강력한 도구라는 것을 우리들 일본인도 이해할 필요가 있다.

3 | 지역에 따른 수용의 차이

아니메의 수용과 인기는 당연히 국가나 지역에 따라 다르다. 그 차이는 예를 들면 문화적으로 비교적 공통점이 많은 동아시아 지역에서의 수용과 멀리 떨어진 서구에서의 수용과의 차이라는 면과 더불어, 그 나라에 어떤 작품이 언제 어떤 순서로 소개되었는가에 따라서도 달라진다.

미국과 프랑스 고등학생의 일본 아니메 인지도에 관해서는 이미 제2장에서도 소개했는데, 이하에서는 대표적인 나라의 최근 아니메 상황과 관련해서 정리했다. 천차만별이라는 것을 이해할 수 있을 것이다.

미국 - 문화의 차이에는 무관심

2012년 3월 현재, 미국 TV에서는 다음 표에 나와 있는 일본 TV아니메가 방영되고 있다.(주10) 그리고 2003년~2012년까지 미국에서 일본 아니메의 시장 규모(캐릭터 상품 시장을 뺀 DVD 판매와 영화 상영 흥행수입의 합산에 의한 추계)의 추이는 그 다음 그림과 같다.(주11)

시장 규모의 추이는 이미 소개한 것처럼, 2000년대 중반에 정점을 맞이한 시장이 최근 5~6년간 하강곡선을 그리고 있는 상황이 미국에서도 나타나고 있다. 2011년의 1억 9,600만 달러(약 156억 4천만 엔)에 비해, 2012년에는 2억 1,700만 달러(약 173억 2천만 엔)로 다소 회복하고 있다. 이것은 스튜디오 지브리의 장편 <마루밑 아리에티(借りぐらしのアリエッティ)>를 디즈니가 배급하고 그 흥행수입 1,929만 달러(약 15억 엔)가 추가된 것이 반영된 것도 있지만, 침체가 계속되어 온 아니메 시장이 바닥을 쳤다는 견해도 있다.(주12)

다음으로 TV아니메에 관해서인데 표에서 보듯이 <드래곤볼Z KAI(ドラゴンボール改)>, <유희왕(遊戱王)>, <카우보이 비밥(カウボーイビバップ)>, <이누야샤(犬夜叉)>, <포켓몬스터> 등 해외에서 인기 있는 콘텐츠가 나열되어 있는데, 예를 들어 <카우보이 비밥>의 미국 방영 개시는 2001년이다. 또 <드래곤볼Z KAI>의 일본 국내 방영 개시는 2009년이지만, 시리즈 제1작인 <드래곤볼>의 카툰네트워크(미국의 아니메 전문 채널)에서의 방영 개시는 1998년이다.(주13) 어

찌되었든 10년 이상이나 반복해서 방영되고 있는 작품이 적지 않게 들어 있다는 것이 된다.

방송국	작품명
CW	드래곤볼Z KAI
	소닉X(ソニックX)
	유희왕(遊☆戲☆王)
카툰네트워크 어덜트스윔 시간대 (Cartoon Network adult swim)	The Big-O(THE ビックオー)
	블리치(Bleach)
	카우보이 비밥
	듀라라라!!(デュラララ!!)
	프리크리(フリクリ)
	강철의 연금술사(鋼の錬金術師)
	공각기동대 S.A.C. 2nd GIG (GHOST IN THE SHELL : 2nd GIG)
	이누야샤
	결계사(結界師)
카툰네트워크 (Cartoon Network)	슈팅 바쿠간(爆丸バトルブローラーズ)
	탑블레이드(ベイブレード)
	포켓몬스터(ポケモン)
닉 툰즈 (Nick Toons)	드래곤볼 - GT(ドラゴンボール GT)
	드래곤볼Z KAI
	짐승배틀 몬스노(獸旋バトル モンスーノ)

* 2012년 3월 시점, 미국에서 방영 되고 있던 일본 TV아니메. 『미국 콘텐츠 시장 조사 (2011~2012) 아니메 · 만화 편』(일본무역진흥기구)에서

그 요인으로는, 미국에서 매니아적인 인기가 아니라 TV에서 방영 가능한 어린이용 작품을 중심으로 했다는 의미에서 인기를 끌 수 있는 아니메가 한정되는 것, 그리고 신규 작품의 시장 진입이 어렵다는 것 등 두 가지가 있다고 생각된다.

게다가 <카우보이 비밥>은 미국에서 2001년 9월부터 카툰네트워크에서 방영되었지만 어덜트스윔(Adult Swim) 시간대라고 불리는, 평일이라면 심야 23시 이후로 설정된 시간대에서 방영되었다. 이 작품은 그렇게 심한 폭력 장면이나 성적인 묘사는 없지만, 미국의 방송 규정으로는 어린이용이 될 수는 없는 것이

* 미국에서의 일본 아니메 시장의 추이. 단위는 억달러. 『디지털 콘텐츠 백서 2013』(디지털콘텐츠협회)에서

다. 그래도 '카툰네트워크의 어덜트스윔 시간대에 방영되는 아니메 중에서는 가장 인기가 있고 재방영 희망이 가장 많은 시리즈'(주14)가 되어 있다.

또 하나, 표에 등장하는 작품을 보고, 미국만화 같다고까지는 할 수 없지만 비교적 분명한 윤곽선으로 그려지고 액션을 중심으로 한 내용의 작품이 많이 있다고 생각된다.

미국에서 가장 이른 시기에 소개되었으며 현재에 이르기까지 인기를 얻고 있는 아니메가 <달려라 번개호>(Speed Racer)인데, 이 작품은 전후 미국에서 들어온 미국 만화를 매우 많이 읽어 영향을 받은 요시다 다츠오(吉田竜夫, <달려라 번개호>의 작가이자 다츠노코프로덕션의 설립자)의 작풍이 미국에서의 인기에 반영되었다고도 할 수 있다. 필자가 예전에 취재했던 제네온엔터테인먼트 북미 법인의 스탭은 미국에서의 아니메 수용에 대해 다음과 같이 설명했다.

"(아니메 팬이 아닌) 일반 관객은 미국과 일본의 문화적인 차이를 이해하려고 하기 전에 그림에 감동하거나 캐릭터의 감정을 이해하려고 하기 때문에, 작품이나 스토리를 이해할 때 문화 차이는 그다지 느끼지 못한다. 예를 들어 <원령공주(もののけ姫)>의 더빙에서는 미국의 고어(古語)를 사용하지 않고 현대어를 사용한 점도 차이를 느끼지 못하게 영향을 주고 있는지도 모른다. <센과 치히로의 행방불명(千と千尋の神隠し)>에서도 불꽃놀이를 아름답다고는 느껴도 그 구조

를 이해하려고는 하지 않는다. 단지 <날아라 호빵맨(アンパンマン)> 같은 작품에서는 원래 호빵을 모르기 때문에 쉽게 이해하지 못하는 것은 어쩔 수 없을지도 모른다."(주15)

그리고 미국에서의 일본 아니메에 관한 것이므로 다시 한 번 <출격! 로보텍 Robotech(ロボテック)> 인기의 경위에 대해 언급해두고 싶다.

<출격! 로보텍>은 1985
년에 방영된 TV아니메 시
리즈인데, 일본의 <초시공
요새 마크로스>(1982~1983),
<기갑창세기 모스피다(機甲
創世記モスピーダ)>(1983~1984),
<초시공기단 서던크로스(超

사진출처 | 다음(Daum) 이미지

時空騎団サザンクロス)>(1984)의 세 작품을 편집, 재구성하여 한편의 시리즈로 만든
것이다. 각각 전혀 별개의 작품이지만 방영권을 얻은 하모니골드사가 세 작품 중에서 폭력적인 에피소드를 잘라버리거나 에피소드의 방영 순서를 교체하거나 해서 하나의 시리즈로 재구성하는 무리수를 둔 것은 이미 얘기했다.

왜 이러한 일이 일어나는가 하면, 원본 각각의 시리즈는 전체 편수가 적어 미국에서 방영 시간대에 들어갈 수 없었던 점, 또 미국에서는 방송 윤리 규정에 걸릴 것 같은 각 장면을 자르거나 해서 어떻게든 재구성해야 했던 점, 그리고 무엇보다도 이처럼 작품에 손댈 수 있다는 인식이 일본측에 결여되어 있었다는 점 등을 예로 들 수 있다.

그럼에도 <달려라 번개호>는 미국의 30~40대 아니메 팬 사이에서는 지명도가 높고, 일본 아니메의 보급에 일정한 역할을 한 시리즈라 해도 좋다.

그러나 이는 미국에서 일본 아니메의 극단적인 현지화를 거친 것이라는 점에서 상징적이다.

디즈니나 픽사 등의 아성인 미국에서 일본 아니메가 '대항' 가능했던 유일한 예는 아마 <포켓몬스터> 극장판 제1편 <뮤츠의 역습(ミュウツーの逆襲)>(미

사진출처 | 다음(Daum) 이미지

국 개봉 제목은 <Pokemon : The First Movie>)일 것이다.

1999년 미국 전역에서 개봉된 이 작품의 북미 흥행성적은 약 8,570만 달러(약 98억 엔), 상영관 수는 약 3천개에 달하며(주16), 흥행성적 1억 달러 돌파가 하나의 기준으로 여겨지는 미국의 장편 애니메이션 업계에 있어서 그 수준에 근접하여 간신히 도달 가능했기 때문이다.

프랑스 - 지브리 작품이 큰 계기로

유럽에서는 프랑스, 이탈리아, 스페인이 일본 아니메가 일찌감치 소개된 지역이다.

1970년대부터 <마징가Z>나 <UFO로보 그렌다이저(UFOロボ グレンダイザー)>, <캔디 캔디> 그리고 <알프스소녀 하이디> 등 이른바 명작시리즈가 방영되었고, 최근에는 스튜디오 지브리의 장편 아니메 외에 호소다 마모루 감독 작품(<시간을 달리는 소녀>, <썸머 워즈> 등), 곤 사토시 감독 작품(<퍼펙트 블루(パーフェクト ブルー)>, <파프리카(パプリカ)> 등) 등이 국제영화제에서 상영되고 가끔은 수상을 하며 화제가 되는 일이 적지 않다.

이들 지역에서는 미국에서만큼 '극장용 장편 애니메이션은 디즈니'라는 고정관념이 없고 자국의 장편 애니메이션도 편수는 적지만 제작, 공개하고 있기 때문에, 일본의 장편 아니메도 받아들이기 쉬운 측면은 있다.

한 가지 예를 들면, 미야자키 하야오 감독의 <센과 치히로의 행방불명>(2001)은 프랑스에서는 2002년 4월부터 약 200개 스크린(같은 미야자키 하야오 감독의 <원령공주>는 85개 스크린)에서 공개되어 최종 흥행성적은 720만달러(약 9억 엔)였다.(주17) <센과 치히로의 행방불명>의 일본 국내 흥행성적은 304억 엔이며, 이것은 현재(2014년 1월)도 깨지지 않는 일본 기록이다.

단지 지브리 작품은 상대적으로 프랑스를 포함한 유럽에서는 받아들여지고,

미국에서는 저조하다는 이미지가 정착되어 있다. 앞에서도 언급한 <포켓몬스터>의 예처럼, 미국에서는 단적으로 얘기해서 디즈니가 강하다.

그 상황을 보여주는 좋은 예가 <센과 치히로의 행방불명>으로, 이 작품은 아카데미 장편 애니메이션상을 수상하여 할리우드 본고장 미국의 입장에서 생각해도 더할 나위 없는 훈장을 얻었지만, 북미 전체에서의 흥행성적은 약 1,006만 달러(약 12억 4천만 엔)에 그쳤다. 프랑스에서의 흥행성적과 비교해 그래도 선전한 듯이 보이지만, 같은 연도에 공개된 디즈니 장편 <릴로 & 스티치>의 북미 흥행성적은 약 1억 4,600만 달러(약 183억 엔)(주18)이니 전혀 비교가 안 된다.

프랑스(프랑스어권)에서의 일본 아니메 수용에 대해서는, '유럽에서의 일본 아니메 30년ㅡ스위스에서 본 프랑스어권 시장 분석ㅡ'(주19)이란 보고서가 있어서 중요한 점을 인용하고자 한다.

"1990년대 중반에 유럽이 받은 큰 문화 충격 중 하나가 <북두의 권(北斗の券)>으로 대중문화 시장은 매우 곤혹스러웠다. 과격한 성묘사가 있는 애니메이션이 처음 유럽에 유입된 것도 그때쯤이었기에, 어느 기자가 내용을 충분히 확인하지 않은 채 '일본 애니메이션은 폭력과 섹스뿐'이라는 보도를 내보냈다. 그 기자는 프랑스인이었는데, 그러한 편향된 얘기가 나라 전체에 퍼져버렸다."

"(<북두의 권>을 방영한) 프랑스인 프로듀서도 책임이 있다. 이 프로듀서는 일본 애니메이션에 대해 (애니메이션은 어린이용이라는) 유럽식 관념을 가지고 있던 탓에, 6~14세를 대상으로 하는 방송시간대에 <캔디캔디> 다음으로 <북두의 권>을 넣어버렸다. 이것이 부모들의 반감을 샀고, 앞서 언급한 기자의 보도로 이어졌다."

"(기자는) 내용을 확인하지도 않고 '오타쿠' 대상 작품이라고 마음대로 판단하여 일면만을 보고 일본 애니메이션에 비판적인 보도를 했다."

"그 편견을 깬 것이 스튜디오 지브리의 2001년 작품 <센과 치히로의 행방불명>이다. 일본 애니메이션을 함부로 비판했던 그 기자도 예전의 말을 철회하고, 스튜디오 지브리의 이 작품은 구성이 훌륭하고 질이 높고 시적이며 마음이

사진출처 | 다음(Daum) 이미지

따뜻해지는 애니매이션이고 매력적인 캐릭터와 더불어 모든 연령층이 즐길 수
있어 '진짜' 영화와 동급의 질을 갖추고 있다는 것을 인정하지 않을 수 없었다."

프랑스에 일본 아니메가 소개된 것은 미국에 비해서 늦었지만, 아니메의 내용
면에 불만이 제기되어 한동안 시장에서 배제되었다가 근래 들어서 재평가 되었
다는 흐름은 유사하고, 그 계기가 지브리 작품이라는 것이 상징적이다.

앞에 말한 바와 같이 프랑스 국내에서 일본 아니메는 소개하기 어려운 상태
가 계속 되었으나, <센과 치히로의 행방불명>이 베를린국제영화제에서 금곰
상을 수상함으로써 아니메에 대한 인식이 바뀌었다고 TV 제작 관계자는 얘기
한다.

그리고 프랑스에서 일본의 TV아니메 방영 작품 수는 많다. 지상파 디지털
방송에서 케이블TV까지 많은 채널에서 아니메가 방영되고 있는데, 일본 아니
메를 많이 방영하는 'MANGAS'(위성채널, 1개월간 합계 시청자 수는 174만 5천명)에서
2012년에 1년간 방영된 아니메는 다음 표와 같다.(주20) 이 방송국은 소년 대상,
영어덜트 대상 작품을 많이 방영하고 있다는 것을 알 수 있다.

방송국	작품명	비고
MANGAS	BLUE SEED	
	세인트 세이야(聖鬪士星矢) THE LOST CANVAS 명왕 신화(冥王神話)	
	코브라(コブラ)	리마스터 판
	명탐정 코난	
	드래곤볼	
	드래곤볼Z	
	도레미 하우스(めぞん一刻)	
	북두의 권	
	하이스쿨 기면조(ハイスクール!奇面組)	
	캡틴 츠바사	
	캡틴 츠바사 Road to 2002	
	소공녀 세라(小公女セーラ)	
	란마 1/2	
	우주선장 율리시즈31(宇宙傳說ユリシーズ31)	일, 프 합작
	엔젤하트(エンジェル・ハート)	
	벨제바브(べるぜバブ)	
	코드기어스 반역의 를르슈	
	카우보이비밥	
	천원돌파 그렌라간(天元突破グレンラガン)	
	HUNTER×HUNTER	
	이니셜D(頭文字D)	
	이누야샤(犬夜叉)	
	세인트 세이야 명왕 하데스 편	
	최유기(最遊記)	
	소울이터(ソウルイーター)	
	반드레드(ヴァンドレッド)	
	유희왕 5D's	
	유희왕 듀얼몬스터즈 GX (遊☆戯☆王 デュエルモンスターズ GX)	
	ZOMBIE-LOAN	

* 2012년 1년간의 프랑스의 위성채널 MANGAS가 방영한 일본의 TV아니메. 『프랑스를 중심으로 한 유럽의 콘텐츠 시장 조사(2011-2012) TV편』(일본무역진흥기구)

단지 프랑스를 포함한 EU권에서는 지역 내 문화 보호를 목적으로 외국 콘텐츠의 방영 비중에 엄격한 제한을 두고 있어, 프랑스에서 TV 방영되는 작품의 60퍼센트는 EU제 작품이어야 하고 그 중 40퍼센트는 프랑스어 원본이 아니면 안 된다.(주21) 그 결과 일본 아니메 방영 분량의 획득은 어려움을 겪고 있고, 이것도 일본의 제작자가 아니메의 수출 사업으로는 돈을 벌지 못한다고 여기는

간접적인 요인이 되고 있다.

스페인 - 국내의 특수한 상황에 아니메를 활용하다

의외라고 생각할지도 모르겠지만, 스페인은 일본 아니메가 비교적 일찍 소개된 나라이다. 나름의 사정으로 아니메가 활용되고 있어 그 예를 소개하고자 한다.

스페인에서는 1970년대 후반부터 <마징가Z>나 <캔디캔디>와 같은 TV아니메가 방영되었는데, 1936년부터 1939년까지의 내전과 그 후 1975년까지 실로 약 40년에 걸친 프랑코정권의 사실상의 독재가 가져온 폐해가 일본 아니메를 의외의 목적으로 활용하는 결과가 되었다. 그 활용법이란 일본만화의 번역 등을 하는 E. 가예고(E. Gallego)에 의하면 다음과 같은 것이다.(주22)

"스페인에는 14개 자치주가 있고, 그 중에는 표준어인 스페인어 외에도 카탈루냐어, 발렌시아어, 마요르카어, 갈리시아어, 바스크어 등 특유의 언어가 있다. 프랑코 독재정권 시대에 이들 지방어의 사용은 금지되어 있었다. 그 결과 프랑코 독재정권 후인 1980년대에 들어서면 지방어를 쓰는 사람이 급격하게 적어져 소멸되기 직전까지 이르렀다."

"이런 상황에서 자치주 정부가 지방어의 활성화에 힘쓰게 되었다. 성인들 대부분은 지방어를 못하기에, 프로젝트의 초점은 아이들에게 맞추어졌다. 아이들의 언어 능력 수준을 향상시키기 위해 일본 아니메가 큰 역할을 하기 시작했다."

"스페인에서는 1980년대 후반부터 각 지방 TV에서 많은 아니메를 방영했는데, 이미 거기에는 스페인어가 아니라 지방어로 더빙된 작품도 있었다. <드래곤볼>, <야와라!(YAWARA!)>, <Dr. 슬럼프 아라레(Dr. スランプ アラレちゃん)> 등이 그러하다. 신기하게도 역방향의 현상이 일어났다. 스페인어밖에 쓰지 않는 지역에서는 지방어에 대한 흥미가 높아지고, 마드리드 등에서는 카탈루냐어 판 아니메를 즐기는 사람도 적지 않았다."

"DVD 발매 때는 지방어로 더빙된 것이 많아졌다. 더빙에 필요한 비용은

DVD 제작사가 부담하지 않고, 자치주 정부가 부담하는 것이 보통이다. 게다가 지방어로 제작된 애니메이션 비용의 20%를 부담하는 펀드도 존재한다."

즉 프랑코정권 아래에서 사라져가던 각 지방의 여러 언어를 부활시키기 위해 어른이 아니라 아이들의 교육을 중시했고, 이를 위한 교재로 지방어로 더빙한 일본 아니메가 활용되고 있으며, 더빙 비용은 자치주 정부가 부담하는 등 적극적으로 공적기관이 관여하고 있다는 것이다.

아니메가 아이들에게 침투해 가는 상황에서, 생각지 못한 부차적 결과를 낳은 예라고 할 수 있을 것이다.

영국 - 더빙판밖에 팔 수 없다

유럽지역에서 영국은 일본 아니메가 보급되지 않은 나라 중 하나이다. 이것은 역사적으로나 현재나 마찬가지여서, 2012년 말 현재 방영되고 있는 일본 아니메는 10작품에 지나지 않는다.(주23) 구체적으로는 <메탈파이트 베이블레이드(メタルファイト ベイブレード)>, <유희왕 듀얼몬스터즈 GX(遊☆戯☆王デュエルモンスターズ GX)>, <포켓몬스터> 등이다. 영국에서 일본 아니메의 상황에 대해서는 아니메, 특히 미야자키 작품 연구로 알려진 헬렌 매카시(Helen McCarthy)[41]의 다음과 같은 담화가 있다.(주24) (단지 이 담화는 1990년대 중반의 것으로, 여기서의 영국 상황도 그 시기의 것이라고 할 수 있다.)

"많은 영국인이 처음으로 일본 아니메를 본 것은 10대 시절(매카시의 회고에 따르면 1980년 전후) 휴가로 스페인이나 프랑스에 갔을 때로, <마징가Z>도 그곳에서 볼 수 있었다. 당시 영국에서도 수는 적지만 <독수리5형제>, <태양소년 에스테반(太陽の子エステバン)> 등이 방영되고 있었지만, 이들은 미국 아니메로 소개되어 있었기 때문에 일본 아니메라는 인식은 없었다."

41 | 헬렌 매카시(1951~) 영국 출신의 비평가, 저널리스트. 대표작에 『미야자키 하야오: 일본 애니메이션의 대가(Hayao Miyazaki: Master of Japanese Animation)』 등이 있음.

"1990년대 들어서 <아키라>가 영화제에서 상영되고 1991년에는 비디오로 발매 되는데, 이것이 큰 계기가 되었다. <아키라>를 본 대부분의 사람들은 이것이 일본 아니메라는 것을 알고 있었으며, 이를 통해 내가 영국에서의 제2의 아니메붐이라고 부르는 시대가 시작되었다."(제1의 아니메붐은 타국에서 아니메를 접한 세대의 존재를 의미한다고 생각된다.)

"영국에서는 일본과 비교해 봐도 책을 읽는 사람이 많지 않다. 아이들은 만화조차도 읽지 않게 되었다. 그에 비해 TV는 보다 간단하게 모두가 즐길 수 있다. TV시리즈를 보고 만화를 사는 것은, 아이가 서점에 간다는 사실만으로 부모들도 안심할 것이다. 분명한 것은 아니메와 만화의 영국에서의 돌파구는, 지상파에서 어린이용 아니메를 영어로 더빙하는 것이다. 왜냐하면 지금 이야기한 것처럼 영국인은 글을 읽는 것을 싫어하기 때문이다. 오타쿠들은 (원본을 선호하기 때문에) 자막 입힌 것을 더 좋아하겠지만 말이다."

더빙판과 자막판의 경쟁은 미국을 비롯해 다른 나라에서도 마찬가지로 볼 수 있다. 영국인이 글자를 읽는 것을 싫어한다는 매카시의 지적이 서구 전체로 보았을 때 영국에서의 아니메 상황에 어느 정도 반영되어 있는지는 알 수 없지만, 더빙판 제작에는 제작 자금이 필요하기 때문에 어느 정도의 시장이 형성되어 있지 않으면 어렵다는 측면이 있다. 역사적인 경위를 포함해, 영국에서 아니메 보급이 진척되지 않는 모종의 악순환이 있다고 생각된다.

중국 - 어째서 해적판이 없어지지 않는가

1949년 건국 이후 사회주의 국가의 길을 걸어온 중국에서는, 애니메이션 제작도 국영 애니메이션 스튜디오에서 이루어졌다. 이것은 구소련(러시아)이나 체코 등 과거 사회주의 국가에서도 마찬가지여서, 나라마다 시기나 사정은 다르지만 어떤 식으로든 시장경제가 도입되고 나서 일본 아니메의 본격적인 유입도 시작된다. 중국으로 말하자면 1978년 이후 개혁개방 노선의 진전이 아니메 유입의 계기가 되었다.

그 결과 1980년 12월에 방영이 시작된 <철완 아톰>(63년 제작의 제1작)이 중국

에서 처음으로 소개된 일본의 TV아니메 시리즈가 되었다. 그 후 <밀림의 왕자 레오>, <잇큐씨(一休さん)>, <엄마찾아 삼만리(母をたずねて三千里)> 등이 소개되는데, 중국에서는 1980년대 이후에 태어난 세대를 바링허우(80後)라고 부르고 바로 이 바링허우 세대가 일본 아니메를 유소년기부터 접하고 2000년대에 이르기까지 중국에서의 일본 아니메 인기를 이끌어가게 되었다.

중국에 일본 아니메가 소개될 경우, 주로 3개의 경로가 있다. 우선 중국 TV방송국 등에 직접 수입되는 경로, 다음으로 타이완 TV방송국 등을 통해서 수입되는 루트, 그리고 미국을 거쳐 중국에 수입되는 경로이다.

그 결과 미국 경유로 수입된 <초시공요새 마크로스>는 미국에서 편집된 <로보텍>으로 소개되었기 때문에, 중국 아니메 팬은 처음에 그것을 일본 아니메가 아닌 미국 아니메로 여겼다고 한다. 또한 타이완 경유로 수입된 작품의 경우, 대사의 더빙도 타이완에서 했기 때문에 타이완 특유의 말투가 남아 중국 팬들은 그것이 타이완을 거쳐 왔다고 쉽게 추측할 수 있었다고 한다.(주25)

하지만 역시 가장 유력한 소개 수단은 중국에서도 2000년대 이후 인터넷상에 만연한 해적판이었다.

다른 나라 해적판도 그렇지만, 중국도 일본에서 방영된 TV아니메 등의 원본 영상에 자막을 입혀 유포한다.

중국에는 '자막조'라고 불리는, 주로 일본어에 능숙한 대학생들이 그룹을 만들어 원본 영상에 보다 빠르게, 좀 더 정확한 자막을 입혀 인터넷에 공개한다. 한편 일본 국내에서 녹화한 원본 영상을 웹상에 업로드하는 별개의 그룹이 필요하다. 자막조는 이 데이터를 다운로드해서 자막을 달아 다시 업로드하는 수순이다.

자막조는 이러한 일을 완전 무상으로 하고 있는 것이다. 그들의 말인즉, 일본 아니메에 대한 사랑이 그들을 그렇게 만드는 것이라고 한다. 더욱 큰일은 자막조는 어디까지나 인터넷상에 업로드할 뿐이지만, 영리를 목적으로 하는 업자들은 자막조가 업로드한 영상데이터를 다운로드하여 해적판 DVD 등으로 판매하고 있는 것이다.

사진출처 | 다음(Daum) 이미지

그 결과 "중국은 넓기 때문에 산골짜기의 작은 판잣집에서 풋내기가 지시를 받아 조작하는 것만으로 (불법) 복제 상품이 생긴다. 때문에 해적판은 한없이 퍼져나가고, 게다가 불법업자는 좀처럼 적발할 수 없게"(주26) 되는 것이다.

중국에서는 2000년대 중반 이후 몇 가지 정책에 의해 중국 국내의(즉 국산)아니메 제작을 장려하는데, 그 때문에 (일본 등) 외국 아니메의 수입 제한, 더 나아가서는 TV 골든타임 방영금지 등이 실시되어 일본 아니메에 어려운 상황이 계속되고 있다.

구체적인 방영 제한으로는, 2008년 5월부터 오후 5시에서 12시까지는 외국 아니메 방영을 금지하고 있다. 역으로 생각해 보면 이러한 상황이 일본 아니메를 보고 싶다는 청년들의 불법 전송이나 해적판에 대한 의존을 높이고 있는 것이다.

그런데 중국에서 압도적인 지명도와 인기를 자랑하고 있는 아니메는 <짱구는 못말려(クレヨンしんちゃん)>이다. 게다가 중국이나 한국 등 동아시아 지역 그리고 태국과 말레이시아 등 동남아시아 지역에 걸쳐 높은 지명도를 유지해온 것이 <도라에몽(ドラえもん)>이다.

아래의 표는 아시아권 7개국에서의 애니메이션 인기도의 조사 결과를 정리한 것인데, 일본에서 만들어진 아니메 캐릭터로 도라에몽이 어느 나라에서나 그리고 폭넓은 세대에서 인기를 얻고 있다는 것을 알 수 있다.(주27)

한편 <짱구는 못말려>와 <도라에몽>의 서구에서의 인기와 지명도는, 적어도 아시아권에는 미치지 못한다. 두 작품 모두 일본적인 가정이나 가족을 배경으로 하고 있어서, 그것이 일본에 인접하고 문화양식도 비교적 가까운 아시아권에서 받아들이기 쉬웠다고 생각할 수 있을지도 모른다.

어린이 (0~12세)

인도	도라에몽 47.3	Chhota Bheen 34.8	톰과 제리 33.8	하누만 (Hunuman) 26.6	짱구는못말려 24.7
중국	시양양과 후이타이랑 (喜羊羊与灰太狼) 73.4	도라에몽 36.6	미키마우스 36	짱구는못말려 31.1	톰과 제리 27.2
인도네시아	우빈과 이빈 62.7	스폰지밥 52.4	도라에몽 27.9	나루토 질풍전 (NARUTO 疾風伝) 22.5	미키마우스 21.5
필리핀	스폰지밥 46.8	도라와 함께 대모험 (ドーラといっしょに大冒険) 38	톰과제리 34.4	미키마우스 26.1	도라에몽 19.7
베트남	톰과제리 69.5	도라에몽 52.6	미키마우스 36	빨간망토 차차 (赤ずきんチャチャ) 6.2	드래곤볼 5.7
태국	도라에몽 85.4	미키마우스 54	드래곤볼 32.6	짱구는못말려 32.3	가면라이더 28.3
말레이시아	도라에몽 61.5	우빈과 이빈 58.5	미키마우스 44.5	스폰지밥 43.8	나루토질풍전 25.6

성인 (20~59세)

인도	톰과 제리 51.8	도라에몽 47.7	Chhota Bheen 37.5	짱구는못말려 35.3	하누만 32.6
중국	시양양과 후이타이랑 37.8	짱구는못말려 29.6	도라에몽 29.3	미키마우스 26	톰과 제리 22.1
인도네시아	우빈과 이빈 43.5	도라에몽 36.7	스폰지밥 33.7	미키마우스 29.8	나루토 질풍전 18.5
필리핀	톰과 제리 27	스폰지밥 25.5	미키마우스 24.7	나루토 질풍전 18.7	도라에몽 18.3

베트남	톰과제리 64.7	도라에몽 50.3	미키마우스 32.5	드래곤볼 8.6	빨간망토 차차 6.7
태국	도라에몽 81.6	미키마우스 53.2	드래곤볼 37.2	가면라이더 34.4	짱구는못말려 32.5
말레 이시아	도라에몽 48.6	우빈과 이빈 38.6	미키마우스 33.2	스폰지밥 26.6	짱구는못말려 20.1

* 아시아 7개국에서의 인기 아니메 베스트5를 세대별로 집계. 일본 아니메는 전체적으로 선전하고 있으며, 특히 〈도라에몽〉 인기가 두드러진다. 표 안의 숫자는 응답률(%)이다. 『아니메 비지엔스』창간호에서

한국은 1960년대 후반의 이른 시기부터 일본 아니메가 유입된 나라지만, 일본과의 역사적인 문제로 인해 공적으로는 일본문화 감상이 금지되어 왔다. 그러나 1998년 한국정부가 일본의 (아니메 등) 대중문화를 개방함으로써, 스튜디오 지브리 작품도 이때부터 정식으로 소개되었다.(주28)

일반론에서 보면 아니메를 포함하는 엔터테인먼트계열 콘텐츠의 수용 여하는 상대국의 문화나 사회 상황 등과 적잖이 관계가 있는 것이 분명하다. 그래서 다음 장에서 설명하듯이 수출 상대국의 상황에 어떻게 대응하느냐가 일본 아니메의 미래를 크게 좌우할 것이라고 생각된다.

일본 아니메는 어떻게 될 것인가

05
일본 아니메는
어떻게 될 것인가

1 | 세계는 왜 일본 아니메를 모방하지 않았을까

아니메 제작에 이르는 상황은 나라마다 다르다

일본 아니메가 해외에서 받아들여진 경위와 현재 상황까지 살펴보았다. '일본 아니메는 해외에서 인기가 있다'는 일반적인 인식에 대해, 그것은 그렇지만 한 편으로는 '의외로 팔리지 않는다'라는 측면도 소개했다.

하지만 해외에서 아니메라고 하면 일본 작품을 가리키는 것이고, 종래의 애 니메이션과 확연히 구별되는 것으로 보고 있다는 것은 확실한 사실이다.

특히 영어덜트 세대를 의식한 스토리 구성이나 캐릭터 디자인 등은 아니메 특유의 것으로 해외에서도 그 점에 주목하고 있다. 결과적으로 일본의 아니메

팬과 해외의 아니메 팬이 즐기는 방식에 본질적으로는 그렇게 차이가 없다고 할 수도 있을 것이다.

여기서 한 가지 의문에 맞닥뜨린다. 그것은 그 정도로 일본 아니메가 특이하고 인기가 있다면 해외 여러 나라에서 아니메를 모방한, 예를 들어 영어덜트 대상의 TV시리즈를 만들려는 움직임은 왜 일어나지 않았을까 하는 의문이다.

과학적인 조사 결과가 눈에 띄지 않아서 필자의 경험이나 개인적으로 청취한 자료에서 유추하는 형식이 되겠지만, 최대 이유는 해외 당사국에게는 자신들이 만들기보다는 이미 있는 아니메를 수입해서 방영하는 것이 저렴하기 때문이라는 극히 단순한 해답에 다다른다.

제2차 세계대전 이후 같은 유럽 안에서도 프랑스나 영국 등 전전부터 애니메이션 제작의 실적이 있던 지역 이외, 예를 들어 북유럽 여러 나라에서는 자국의 애니메이션 제작 체제나 산업의 재구축이 상당히 늦었다는 사정이 있다.

노르웨이의 영화 역사와 애니메이션 역사 연구자인 군나르 스트롬에 의하면, 스칸디나비아 여러 나라 중에 스웨덴에서 애니메이션 산업이 가장 충실했지만 전후 미국으로부터 많은 상업 애니메이션(주로 디즈니)이 유입되었다. 그것을 수입, 배급, 방영하는 것만으로 애니메이션 산업이 성립되기 때문에, 애니메이터 같은 인적자원의 발굴이나 교육 그리고 실제 제작에 필요한 방대한 자금을 투입하면서까지 자국의 애니메이션 산업을 구축하려고 하는 분위기는 조성되지 않았다. 그렇게 필자에게 설명해 준 적이 있다.(주1)

옛 공산권처럼 국가사업으로 애니메이션 제작을 하던 지역은 별개이지만, 이른바 서방국가라 불리는 여러 나라에서는 상업 베이스에서 자국 애니메이션 산업 구축의 비현실성에 직면해 있었을 것이다.

제2장에서 말했듯이 쇼와 30년대(1955~1964)까지 일본에서도 미국의 영향력이 컸고, 2차 세계대전 중에 국내 애니메이션 산업이 엄청난 타격을 받았다는 사정도 있었으므로, 서방국가들과 같은 길을 걸을 가능성은 있었다.

그러나 거기에 <철완 아톰>이라는 괴물, 이단아가 나타났기 때문에 분위기가 바뀌어 이후 일본 독자적인 애니메이션 기술과 산업의 발전을 재촉하는

상황이 되었다. 즉 아니메의 탄생이다. 되풀이하지만 <아톰>으로 모든 것이 바뀐 것은 아니다. 그러나 <아톰>은 큰 영향을 끼쳤고 계기를 만들었던 것이다.

매뉴얼화할 수 없는 것은 모방할 수 없다

또 한 가지, 다른 나라가 아니메를 모방하지 않은 이유로 생각할 수 있는 것이 있다. 그것은 모방하기 위한 매뉴얼이 없거나, 매뉴얼을 만들지 못했다고 하는 사정이다.

원래 일본 아니메 제작에는 현재까지 통일된 매뉴얼로 불릴만한 것은 없다. 아니메 극작법이나 디자인 콘셉트 등은 각각의 아니메 제작 스튜디오에서 선배 크리에이터로부터 후배에게 도제시스템에 가까운 형태로 전해져서 현재에 이르고 있다.

미야자키 하야오 감독은 아니메 제작에 있어서 중요한 것은 '논리가 아닌 감이다'(따라서 각본을 중시하지 않고, 이미지 보드 작업[42]과 그림 콘티[43] 작성에 시간을 할애한다)라고 단언하고 있다.(주2)

아마 지금도 일본의 아니메 제작 현장이나 거기에 종사하는 기술자들은 아니메 제작에 대한 노하우를 해당 스튜디오 밖의 다른 사람들에게 전수하기 위한 비법, 즉 매뉴얼을 만드는 것에 대하여 거부감이라기보다도 불가능한 것이라고 생각하고 있는 것이 아닐까?

아주 기본적인 혹은 일관작업처럼 진행되는 공정의 매뉴얼 작성은 가능하며, 실제로 그러한 수준의 아니메 제작 실용서는 여럿 출판되었다. 또 1980년대부터 활발해진 해외로의 외주는 이러한 일관작업이 가능한 범위에서 이루어진 것이다. 따라서 그들 외주처, 구체적으로 한국 등에서 아니메다운 움직임 표현과

42 | 작품 제작의 준비 단계에서 해당 작품의 전체적인 분위기를 나타내기 위해 어느 한 부분의 이미지를 구체적인 그림으로 미리 표현한 것.
43 | 그림으로 표현한 촬영본 대본.

같은 기본적인 기술에서는 상당히 향상되었다.

그런데 한편으로는 바로 그 한국인 아니메 팬들은 이구동성으로 한국 아니메는 재미없다고 한다. 무엇이 재미없는가 하면, 우선 스토리 그리고 캐릭터가 매력이 없다는 의견이 대부분이다.

즉 일본의 아니메 제작자들은 스토리 제작이나 캐릭터 구축에 영향을 주는 디자인 콘셉트, 아니메 특유의 타이밍 감각이 요구되는 작화 기법까지는 해외에 내놓지 않았다. 오히려 그보다는, 그 내용들은 제작현장에서 선배가 후배에게 일종의 마음을 담아 전해주는 것을 통해 현장이 유지되어 왔기 때문에, 애초에 외주를 주는 것이 불가능했던 것이다.

"매뉴얼이 없다. 매뉴얼화할 수 없는 것은 모방할 수 없다."

이것은 아니메 감독 스기이 기사브로(杉井ギサブロ)가 필자에게 했던 말인데, 그것이 모든 요소를 포괄하는 것이 아니더라도, 해외에서 일본 아니메의 유사품이 생기기 어려운 배경이 되고 있는 것은 확실한 것 같다.

2 | 지금 이대로라면 미래는 없다

국내시장에서 지향해야 할 방향성

일본 아니메의 향후를 생각할 때, 우선 지금까지 아니메가 국내시장을 위주로 이루어져 왔다는 것을 바탕으로 국내의 상황에서부터 재고하고 싶다.

아래 표에서 보듯이 2000년대 중반까지 이른바 '아니메 버블'이라고 할 정도로, 심야시간대를 중심으로 이상하다 할 수 있을 만큼 대량의 TV아니메가 제작되었다. 버블 이후 아니메 제작은 감소했지만, 2011년을 바닥으로 2012, 2013년에는 소폭 상승세로 돌아섰다.(주3) 이에 따라 아니메 버블의 붕괴 이후 드디어 시장이 회복 기조로 돌아선 것처럼 보이지만, 말 그대로 버블이 붕괴하고 정상적인 상태로 돌아왔다고 보아야 한다.

원래 2006년의 절정은 아니메 팬을 위한 매니아성이 강한 작품을 많이 포함한 심야시간대에 방영하는 아니메 제작 편수 증가에 의한 것이다.

이것은 간단하게 말하면, DVD와 같은 패키지를 파는 것을 목적으로 어쨌든 작품을 많이 확보하고 싶다는 판권자 측의 의도가 강하게 드러난 것이지, 수요자인 아니메 팬의 요구를 정확하게 반영한 것이라고는 할 수 없었다. 바꿔 말하면 팬에게는 먹고 싶지도 않고 배가 부른데도 음식이 계속 공급되던 상황이었다.

그 때문인지 패키지는 기대한 만큼 팔리지 않았던 것 같은 것이, 2005년 일본 아니메 비디오 패키지의 시장규모가 971억 엔이었던 데 비해 작품 제작 양이 절정에 달한 2006년에는 950억 엔으로 소폭 감소, 2007년 894억 엔, 2008년에는 779억 엔으로 서서히 감소해 왔다.(주4) 그리고 시장으로서의 패키지 미디어에 대한 매력이 감퇴하고 작품 제작 수도 감소해 갔다.

다만 이것은 이른바 아니메 팬을 위한 작품군에 대한 현상으로, 어린이나 가족을 대상으로 하는 작품이라면 사정이 다르다.

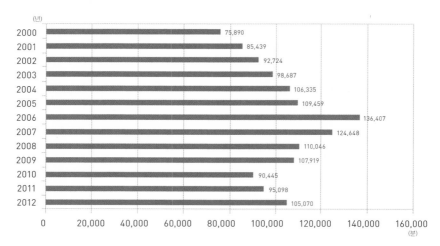

(년)

년	분
2000	75,890
2001	85,439
2002	92,724
2003	98,687
2004	106,335
2005	109,459
2006	136,407
2007	124,648
2008	110,046
2009	107,919
2010	90,445
2011	95,098
2012	105,070

0 20,000 40,000 60,000 80,000 100,000 120,000 140,000 160,000
(분)

* 일본의 TV아니메 제작의 양적 추이. 단위는 분. 『2013 아니메 산업보고서』에서

다음의 도표는 2000년 이후 팬을 위한 아니메(심야 아니메)와 어린이 대상 아니메의 제작 시간의 추이를 나타낸 것이다. 심야 아니메는 2006년을 정점으로 급격히 증가했다가 감소로 전환하고 있지만, 어린이 대상 아니메의 증감 정도는

비교적 안정되어 있다. 게다가 감소했다고는 해도, 심야 애니메의 작품 제작 시간은 2000년과 비교하면 지속적으로 많다.(주5)

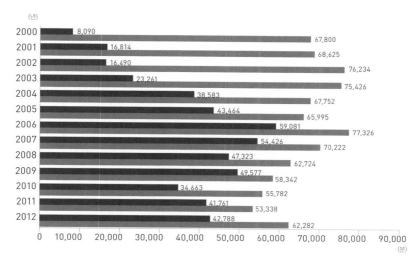

(년)

년		
2000	8,090	67,800
2001	16,814	68,625
2002	16,490	76,234
2003	23,261	75,426
2004	38,583	67,752
2005	43,464	65,995
2006	59,081	77,326
2007	54,426	70,222
2008	47,323	62,724
2009	49,577	58,342
2010	34,663	55,782
2011	41,761	53,338
2012	42,788	62,282

0 10,000 20,000 30,000 40,000 50,000 60,000 70,000 80,000 90,000
(분)

* TV애니메 제작 분량을 어린이·가족용(■ 그래프)과 애니메 팬용(■ 그래프)으로 나누어 나타낸 것. 어린이·가족용이 비교적 안정되어 있음을 알 수 있다. 단위는 분. 『애니메산업 보고서 2013』에서

아직 유동적인 정세임은 부정할 수 없지만, 국내용에 관해서는 비로소 차분하게 앞으로 어떻게 할 것인가를 생각하는 시기가 왔다고 볼 수 있다.

어린이를 위한 이른바 어린이·가족 대상 작품과 관련해서, 조만간 저출산으로 미래가 불투명하다는 견해가 있다. 어린이 한명 당 소비하는 돈이 옛날에 비해 많아지고 있어 이것이 어린이·가족 대상 시장을 안정적으로 전환시킨다는 견해가 없지는 않지만, 좋아야 현상유지이고 성장하기는 어렵다고 생각할 수 있다.

지금 이대로라면 미래가 없다. 국내용 애니메 관련 새로운 시장으로 생각할 수 있는 것은 오히려 완전히 새로운 관객층의 개척, 예를 들면 중장년층을 위한 작품이다.

중장년층은 이른바 단카이세대[44]를 포함한 전반적인 의미의 중장년층과, 아니메 팬 제1세대(1960년 전후 출생)와 같이 성장하여 성숙한 아니메 팬 세대가 있다. 후자와 관련해서는 고전 작품의 DVD, BD(블루레이 디스크) 박스를 통해 이른바 성인 구매를 겨냥하면서 <우주전함 야마토> 등 1세대가 열광했던 작품의 리메이크 등도 중장년층 대상이라고 할 수 있겠지만, 결국 새로운 것을 만들어 낸다는 의미로는 활력이 부족하다.

한편 게임업계에서는 '모두의 골프'나 '두뇌 트레이닝' 등과 같이, 지금까지 게임에는 손을 대지 않았던 단카이세대를 포함한 중장년층도 즐길 수 있는 소프트웨어를 개발해 온 실적이 있다. 아니메에서 게임과 마찬가지 관념을 그대로 적용할 수 있다고는 생각하기 어렵지만, 이미 아니메 팬 1세대가 50대가 된 점을 생각하여, 아니메도 중장년층을 타겟으로 하는 시대에 들어왔다는 것을 의식해야 할 것이다.

하나의 힌트가 미야자키 하야오 감독의 장편 아니메 <바람이 분다(風立ちぬ)>의 흥행에 있다고 생각된다. 이 작품이 기존의 아니메 팬, 미야자키 아니메와 지브리 아니메를 중심적으로 보아 온 팬과 더불어, 지금까지 의식적으로 아니메를 보지 않았던 중장년층을 영화관으로 모으고 있기 때문이다.

해외시장의 문제 해결에는 국가의 힘이 필요

아니메의 미래를 생각할 때 또 한 가지 생각할 것은, 역시 해외로 눈을 돌려야 한다는 것이다. 앞에서 살펴보았듯이 해외에서 일본 아니메의 인기는 매스컴에 의해 너무 과장되어 왔다. 의외로 팔리지 않고 있는 것이다.

하지만 팔리지 않는 이유는 아니메의 인기 자체가 영향을 끼친 것이 아니라 일본의 판매자측이 판매 수단을 정비하지 못한 점이 크고, 그것이 역으로 해적판이 날뛰도록 방관하고 있다는 것이 현재 상황이다.

무슨 말인가 하면, 일본 아니메의 지명도 자체는 해적판의 영향이 있었다 하

44 | 제2차 세계대전 이후 태어난 베이비붐 세대.

더라도 이미 전 세계적으로 널리 보급되어 있다. 이제는 아니메를 세계에 홍보하는 단계는 지났다는 것이다. 따라서 홍보에 많은 시간과 자금을 들인다고 하더라도 헛수고가 될 가능성이 높다.

홍보의 다음 단계는 말할 필요도 없이 현지 사람들이 사게 하는 것이지만, 거기에는 큰 장애물이 가로 막아선다. 미국이나 중국에서의 사례에서 보았듯이 아니메를 팔려고 해도, 예를 들면 방송국의 채널에 진입하지 못하거나, 현지어 더빙과 같은 현지화에 많은 자금이 들어가거나, 나라에 따라서는 인터넷 보급률이 낮아서 유통하지 못하는 등 나라마다 환경이 달라 다국간 비즈니스가 되기 힘들다는 것이 지금의 상황이다. 그리고 이러한 현 상황은 아니메 제작사 등 일개 기업의 노력으로는 도저히 바꿀 수가 없다.

결국 이 상황을 전체적으로 파악하고 돌파하기 위해서는 국가가 나설 차례가 아닐까? 이것도 1장에서 말했듯이 제작자, 크리에이터들 중에는 국가가 관여하는 것을 비판의 대상으로만 생각하는 사람들도 있지만, 그렇지 않고 국가가 아니면 할 수 없는 또는 국가의 관여야말로 효과적인 영역도 있어서 국가와 잘 조율해가는 것이야말로 필요한 일이다.

구체적으로 국가의 관여는 상대국의 기반 시설 상황에 대한 대응 등 일개 기업의 노력으로는 해결 곤란한 영역이나, (해적판의 단속을 포함하는) 법률의 정비처럼 국가가 아니면 할 수 없는 영역에 한하며, 작품 제작 자체와는 거리를 두어야 한다.

국가가 작품 제작의 자금을 보조하는 것도 작품 제작에 관여하는 것이 되기 때문에, 제한적으로 행해지는 것은 상관없지만 너무 지나치면 반드시 거기에 권력구조가 생긴다.

해적판의 횡행을 제어하는 일 하나만 보아도, 해적판의 데이터를 업로드하는 서버가 일본 국내에 있으면 그것은 국가가 관여하지 않더라도 대응할 수 있다. 국외에서도, 예를 들어 미국 등은 해적판 대책에 적극적이어서 불법 업로드 사이트의 감시를 강화하고 있다. 이러한 나라에 서버가 있다면 문제는 적다. 하지만 서버 감시에 소극적인 나라라면 업로드된 불법 데이터를 쉽게 삭제할 수 없

게 된다. 이 경우 다국간 조약이나 법령을 맺어 협조할 필요가 있고, 국가의 역할이 구체적으로 요구된다.

국가가 해야 하는 것, 기업이 해야 하는 것, 크리에이터가 해야 하는 것 등등 각자가 명확한 역할을 분담해야 한다. 그런 의미에서 기업이나 크리에이터측은 국가에 대해 의심하는 자세와 무임승차하려는 자세도 바꾸어 스스로 적극적으로 임하지 않으면 안 된다.

아니메만 팔고 있는 것이 아니다

그리고 적극적으로 임한다고 하는 의미에서 지금까지처럼 국내에서 제작된 작품을 해외 현지에서 파는 것과 더불어, 처음부터 해외용으로 디자인된 작품을 제작하는 일도 포기하지 않고 계속 해나가야 할 것이다.

해외용 작품의 제작과 수출에 관해서는 1990년대 이후부터 몇 번인가 시도되어 좋은 결과를 내지 못했기 때문에 흥미를 잃어가는 듯하다. 하지만 국내 시장에서 확실한 상승 기조가 기대되지 않는 이상 해외시장을 계속 무시할 수는 없을 것이다.

제3장에서 <거인의 별>의 인도판 TV아니메가 방영된 예를 소개했는데, 인도판 <거인의 별>에서 한 가지 주목해야 할 것은 작품에 등장하는 물품이나 제품에 일본 기업의 로고가 사용되어 아니메 작품의 판매와 더불어 넓은 의미로 '일본을 판다'라는 의도가 담겨 있다는 점이다. 아니메를 계기로 현지에서 일본을 사고 일본을 지향한다는 움직임의 형성을 의도하고 있는 것이다.

제1장에서 언급한 '쿨재팬'을 유효하게 하기 위해서는(유효한 것으로 해야 한다고 필자는 생각하지만), 기다림으로 일관하면 점점 더 때를 놓치게 될 뿐일 것이다.

현시점에서 실제 매출이나 이익의 문제는 차치하고, 일본 아니메가 세계에서 강력한 브랜드파워를 가지고 있다는 사실에 충분히 입각해서 생각해야 하지 않을까? 그것을 현지에서 팔아 정당한 자금을 회수하면서 한편으로 현지에서 일본을 지향하는(일본의 요구에 부응하는) 흐름의 구축으로 이어가지 않으면 안 된다.

3 | 일본을 향한 시선—성지순례

미래의 일본으로

단순히 일본 아니메가 세계적으로 대단하다는 논조의 책은 지금까지도 많이 출판되었고, 매스컴의 뉴스사이트를 떠들썩하게 한 것도 적지 않다.

그것에 대해 필자는 『일본 아니메 무엇이 대단한가』라는 제목 안에 의도적으로 매출 자체를 보면 다른 산업에 비해 큰 것이 아니라는 것을 지적한 다음, 그래도 아니메가 일본의 대표적인 문화라는 것을 얘기해 왔던 것이다.

즉 아니메라면 돈을 벌 것이라고 생각하는 것은 더 이상 현실적이지 않고, 한편 이제 아니메는 돈벌이가 되지 않는다고 포기해 버리는 것도 올바른 선택은 아니라는 것이다. 그렇다면 어떻게 팔 것인가 하는 질문에 대해 고찰하는 계기를 제공하는 것이 이 책의 목적이다. 더 이상 '일본 아니메가 해외에서 평가받아 자랑스럽다'라고 하는 수준의 문제가 아니라는 것은 분명하다.

그런데 많은 일본인은 그러한 아니메의 현 상황을 잘 이해하지 못하고 있다. 이 시점에 일단 냉정하게 아니메와 그것을 둘러싼 상황에 대해서 정리할 필요가 있는 것은 아닐까?

쿨재팬이라는 국가정책만 하더라도 이것을 추진하려 하는 국가나 자치단체, 현장에서 실제로 쿨재팬에 해당하는 콘텐츠를 만들고 있는 아니메 제작 관계자, 그리고 아니메를 좋아하는 팬 등 3자의 의식은 절망적일 정도로 괴리되어 있다 해도 좋다.

가령 시책을 추진하려는 입장에서 적어도 3자의 역할 분담은 현시점에서 유효하게 기능하고 있지 않다. 괴리되어 있기 때문에 나아가야 할 길은 정리되지 않고 뿔뿔이 흩어져 있다. 국가가 보급을 위한 자금을 내려고 하는데 이것이 기회가 아닐 리가 없다.

많은 일본인이 아니메를 좋아한다는 사실은 의심할 여지가 없다. 세대도 서서히 교체되어, 50대까지의 일본인이라면 크건 작건 아니메의 세례를 받고 있다.

그러한 일본인 손님을 즐겁게 해주는 것이 아니메의 역할이라 한다면, 지금

까지처럼 개별적으로 작품을 만들어 미디어를 통해 제공하고 관련된 캐릭터 상품 등을 판매하는 구조로는 두 가지 한계가 보인다. 그것은 '새로운 관객의 개척'과 '지속적인 발전'의 문제이다.

먼저 국내만으로는 관객이나 시청자의 증가를 더 이상 기대할 수 없다는 것이다. 가령 증가를 기대한다고 한다면, 지금까지 아니메를 적극적으로 애호하는 관객이라고 생각할 수 없었던 관객층, 예를 들어 단카이 세대 등을 새로운 관객으로 끌어들일 필요가 있지만, 그렇게 하더라도 몇 십년 후까지 지속될 수 있는 것은 아니다.

다음으로 해외로 진출하는 방법이다. 하지만 이것도 아니메가 해외에서 매니아를 중심으로 인기를 얻어 <포켓몬스터>처럼 세계 표준이라고 할 수 있을 정도로 인지도를 획득한 작품도 몇 개 나왔지만, 커다란 비즈니스로 보았을 때 잘 팔리고 있다고까지는 할 수 없다.

다만 그것은 아니메 자체의 완성도와는 직접적인 관계가 없는 비즈니스 시스템이나 상관례, 상대국의 국민성이나 국가 정세에 기인하는 것으로, 아니메 비즈니스를 직접 시도하는 업계만으로는 도저히 해결할 수 없는 벽이 되고 있다.

그럼에도 불구하고 새로운 관객의 개척과 지속적인 발전이라는 두 가지를 해결하기 위해서는, 역시 해외로 눈을 돌리는 것이 필요불가결하지 않을까 생각한다.

마지막으로 그러한 상황을 인식했을 때, 현재 아니메를 둘러싼 상황 속에 하나의 해결책이 될 수 있을법한 현상이 존재함을 지적하고 싶다. 이른바 성지순례이다.

일상계 아니메의 성지

성지순례란 작품의 무대와 모델이 된 마을이나 건물 등을 팬들이 방문하고 그 작품 세계를 체험하는 행위이다.

예를 들어 어느 작품의 주인공이 사는 마을이나 통학하는 학교가 실재하는 거리나 학교를 모델로 하고 있다는 것이 인지 가능한 형태로 작품 속에 묘사되

어 있다고 하자. 팬이 그 거리나 학교를 방문하여, 물론 작품에 등장하는 아니메 캐릭터가 실재할 리는 없지만, 캐릭터가 일상을 살고 있던 장소에 서 있음으로써 마치 그 캐릭터의 존재감이나 작품세계를 접하고 있는 듯한 유사체험을 할 수 있다. 이 때 모델이 된 거리나 학교는 팬들에게 성지와 같은 역할을 한다.

원래 현대를 무대로 하는 일이 적지 않은 일본 아니메는 실제로 존재하는 거리 등을 작품 속에 그리는 것은 그다지 드문 일이 아니며 또 근래에 시작된 것도 아니다.

액션물인 <루팡 3세>(제2시리즈는 1977년~1980년)나 평행세계에서 전투가 벌어지는 거대로봇물 <성전사 단바인(聖戦士ダンバイン)>(1983~1984)같은 작품에서 현대 도쿄를 무대로 한 에피소드에서는 신주쿠(新宿)나 나카노(中野) 등 실재하는 거리가 쉽게 그것이라고 알 수 있는 형태로 묘사되어 있었다. 다만 당초에는 그들 무대가 '성지'로서 특별한 주목을 끄는 일은 없었다.

아니메 팬이 그렇게 작품의 모델이 된 장소를 주목하고 방문하는, 즉 성지순례를 하게 된 것은 1990년대 전반부터, 구체적으로는 <달의 요정 세일러문> 등의 작품이 계기가 아닐까 추측하고 있다.(주6) 더불어 아니메 관련 성지순례를 확실히 인식하게 된 것은 역시 2000년대 들어서 '일상계 아니메'라 칭하는 장르의 작품 증가에 의해서이다.

일상계 아니메란 SF나 판타지, 스포콘이나 마법소녀 등 기존 아니메라면 당연하다고 할 요소를 배제하고, 우리 일상과 마찬가지로 등장인물의 극히 평범한 일상 대화나 행동을 소재로 한 아니메를 가리킨다.

이 개념에 따르면 예를 들어 <사자에상(サザエさん)>도 그 범주에 든다고 생각되지만, 일상계 아니메에서는 '주인공은 주로 미소녀'라는 요소가 더해지므로 <사자에상>은 제외되며, 도키와장(トキワ荘)⁴⁵ 만화가인 후지코 후지오(藤子

45 | 도키와장은 일본만화 역사에 있어서 상징적인 장소. 도키와장은 원래 도쿄의 토시마구에 있는 한 아파트로 1960, 70년대 젊은 만화 작가들이 숙식을 함께 하며 작업을 했던 곳이다. 일본만화계의 상징이라고 할 수 있는 데츠카 오사무를 비롯해 후지코 후지오, 이시노모리 쇼타로, 아카츠카 후지오 등이 이곳에

不二雄)나 아카츠카 후지오(赤塚不二夫)가 특기로 했던 '생활개그'계 아니메도 제외된다.

어쨌든 '일상계'라고 할 정도이기 때문에 작품의 무대는 필연적으로 극히 평범한 거리, 학교, 상점가 등이 되며, 실재하는 거리를 사용해 그들 배경을 작품화하는 것, 거기다 2000년대 들어서 심야시간대에 방영되는 아니메에 일상계가 증가한 것, 결과적으로 아니메 작품의 무대를 방문하는 일이 쉬워졌다는 것 등이 성지순례 붐의 배경이 되었다.

'성지'를 순례한다고 해도 거기에 종교적 성격이 없는 것은 말할 필요도 없다. 그렇지만 특정 종교의 성지가 신자에게 중요한 의미를 가지듯, 아니메 팬에게는 자신이 좋아하는 캐릭터의 '일상생활'이 있었던 그 무대가 특별한 장소인 것이다. "아니메 팬 가운데 아니메나 그것을 둘러싼 문화에 깊은 생각이 있는 경우나, 그것이 자신의 정체성 형성에 강하게 관계하고 있는 사람에게는, 자신의 정신적인 핵심에 관여하는 종교적인 순례에 뒤지지 않는 '성지순례'가 되고 있는 경우도 있다"(주7)라는 설명처럼, 근래의 성지순례 붐은 지금까지 이 책에서 살펴본 일본 아니메의 특성이나 그것을 애호하는 팬 특성과 깊은 관계가 있다고 볼 수 있을 것이다.

그렇다고 한다면 성지순례는 아니메 팬에게 은밀한, '아는 사람밖에 알 수 없는', '아는 사람과만 공유하는' 것이며, 2000년대 중반까지 아니메 팬에 의한 성지순례는 거의 그런 양상을 보였는데, 최근에는 올드팬이 상상하지 못했던 현상이 일어났다. 그것은 성지순례를 계기로 한 지역 진흥이다.

'성지화'에 필요한 것

2007년 방영된 TV아니메 시리즈 <러키☆스타(らき☆すた)>의 무대가 된 사이타마(埼玉)현 와시미야마치(鷲宮町, 현재의 구키시(久喜市) 와시미야)의 와시미야신사에 많은 아니메 팬들이 몰려들었던 현상은 일개 지방 신사를 중심으로 한 진기

서 만화 작업을 했다.

사진출처 | 다음(Daum) 이미지

한 일로 보도되었고, 이 현상은 단숨에 유명해졌다.

와시미야신사의 새해 참배객은 방영 이듬해인 2008년 전년 대비 14만 명이 증가했고 2009년에는 12만 명이 늘어 합계 42만 명에 이르러(주8), 지역 상공회와 팬들의 협력으로 다양한 이벤트가 기획, 실시되었고 그러한 성황은 지금도 계속되고 있다. 아니메 성지순례를 계기로 한 지역 진흥의 산실, 그리고 최초의 성공사례가 되었다.

<러키☆스타>라는 작품 자체는 원작이 4단 만화, 학원코미디물이라는 범주에 속하며 특별히 새로운 타입의 작품은 아니다. 그리고 작품의 무대가 된 와시미야마치나 와시미야신사가 그것을 처음부터 내세운 것이 아니라, 팬들이 무대가 된 곳을 찾아보고 실제로 방문하여 좋아하는 캐릭터를 에마(絵馬)[46]에 그려 봉납하였고 그것이 정보로 알려지게 되는 일종의 연쇄반응이 확대된 것이다.

정보 전달에는 물론 인터넷이 활용되었고 정보는 쌍방향으로 오고가게 되었는데, 이곳을 방문한 팬의 45.7%가 인터넷에서 정보를 얻었다고 한다.(주9)

그러나 <러키☆스타> 현상에서 가장 주목할 점은 자연발생적인 붐에 착안한 지역사회와 팬들이 협력하여 글자그대로 지역 진흥을 이룬 점이다.

음식점들이 연계한 스탬프투어나 아니메에 등장하는 도시락을 재현하였고, 상공회가 보유한 상용차도 차체 전면에 캐릭터 스티커를 붙이는 통칭 '이타샤

46 | 발원(發願)할 때나 소원이 이루어진 사례로 신사나 절에 봉납하는 말 그림 액자.

(痛車)'모양을 하거나, 결혼 이벤트까지 개최하는 등 다양하게 이루어졌다. 그 경제효과는 20억 엔이라는 얘기도 있다.(주10)

경제효과 20억 엔은 마을의 규모나 시행되고 있는 이벤트의 어설픈 느낌으로 보아 조금 과장된 수치라고 생각되지만, 원본(아니메 작품)의 이미지를 무엇보다 중시하고 동시에 나름의 집착이 강한 팬과의 거리감을 소중하게 생각한 지역사회의 자세가 지역 진흥 성공의 요인일 것이다.

현재 이러한 아니메 성지순례를 발단으로 한 지역 진흥의 바람은 전국적으로 확산되고 있고, 아니메를 제작하는 쪽에서도 결과적으로 '성지'가 탄생하듯이 실재하는 거리나 장소를 무대로 한 작품을 늘이게 되었다. 물론 성공사례도 있지만 실패사례도 있다. 제대로 안 된 전형적인 예는 많은 경우 이미 유명관광지로서의 지위를 획득하고 있는 곳을 선택함으로써, 무대가 된 지역사회측이 아니메 팬들의 방문을 '이미지가 맞지 않는다'며 외면하는 것이다.

팬들 사이에 그리고 팬과 장소(성지)가 쌍방향일 것, 장소를 (팬들이) 찾아오는 것을 받아들이는 자세, 이것이 '성지화'의 키워드이다.

관광정책과의 연계

그리고 아니메의 미래를 생각하는 경우, 국내에서 새로운 관객의 증가를 기대할 수 없어서 해외로 눈을 돌려야 한다는 문제를 인식할 때 이들 키워드를 어떻게 받아들일 것인가가 문제가 된다고 생각한다.

해외에 대해 아니메를 인지시키는 단계(홍보 단계)는 이미 지났으며, 지금은 아니메(일본)에 어떻게 눈을 돌리게 하는가의 단계여서, 지금부터는 해외에서 일본을 지향하는 흐름을 어떻게 만드느냐가 문제가 되기 때문이다. 여기에서는 성지순례의 성패와 마찬가지 문제가 발생하고 있다.

좀 더 구체적으로 말하자면, 해외에서 일본을 향해 팬이나 제작자 등의 인재와 자금이 주어지고, 지금까지 일본에서 해외로 작품을 내보냈던 것에 대한 '쌍방향'의 흐름을 만들어 낸다고 하는 것이다.

그 중에 '해외 아니메 팬을 일본으로'라는 흐름과 관련해서는, 지금까지도 코

믹마켓 등의 이벤트 참가, 아니메와 만화 전문 대형 고서점 방문 등이 있었다.

그러나 지금까지의 방문객은 적은 수의 일본 정보를 검색하고 간신히 실제 방문하는 데까지 이르는 매우 열렬한 일부 팬이며, 일반 팬에게 마찬가지 행동력을 요구할 수는 없다. 이러한 일반 관광객을 유치하기에는, 아무리 공치사라도 수용자인 일본측의 환대가 충실하다고는 할 수 없는 상황이 이어지고 있다. 특히 아니메 성지순례의 대상지에서 해외 팬들을 받아들일 수 있는 태세가 갖추어져 있는 곳은 거의 없을 것이다.

북미의 아니메 사이트에 투고된 팬들의 메시지에는 아니메를 통해 얻은 타코야키나 라멘에 대한 강한 애착이 담겨 있었는데, 이러한 방문 동기를 어떻게 일반 관광객 차원으로 확장시켜 갈 수 있는가 하는 것이다.

근래 '관광입국 추진'을 내걸고 거국적으로 외국인 관광객을 유치하려는 움직임이 전례없이 고조되고 있는 것은 주지의 사실이다. 2008년에는 관광청이 설치되어 일본을 방문하는 외국인 관광객의 증가를 국가시책으로 하였고, 동일본대지진으로 인해 일시적으로 흐름이 끊겼지만 2013년에는 외국인 관광객 방문자수가 목표였던 연간 1천만 명을 돌파했다. 도쿄올림픽이 열리는 시점에는 이것을 두 배인 2천만 명으로 늘리자는 소리도 들린다.

'해외에서 일본으로 눈을 돌리게 하여 일본을 향하도록 하는' 움직임을 만들어 내는 한 가지 방안으로서의 성지순례는, 일본 아니메를 다음 단계로 향하게 하는 흐름의 상징이 될 수 있다고 생각한다.

마치며

　이 책을 집필하는 데 있어서 지금까지 제 자신이 해외에 나간 기회에 보고들은 사례들과 더불어 이 분야의 리포트나 기사를 정리했습니다.

　그러면서 새삼 통감한 것이 국내 대상으로 전해진 정보에 극도의 편향이 있다는 것이었습니다. 보다 실상을 토대로 하는 내용으로 발언하지 않으면 안 되는, 서술하지 않으면 안 되는 입장에 있는 분들이 무조건 노골적으로 '이렇게도 세계에서 사랑받고 있는 일본 아니메는 대단해!'라고 자찬하는 내용이 눈에 들어왔던 것입니다.

　일반 일본인 독자를 대상으로 '일본 아니메는 무엇이 대단한가'라는 테마로 저술한다는 것은, 그런 부류의 오해를 풀기 위해 정확성을 요구하는 것이기도 했습니다. '대단하다'는 것에는 이유가 있어야 하는데, 현재 상황은 그것이 올바르게 전해지지 않고 있으며, 그것과 표리관계에 있는 여러 가지 문제점도 없는 것으로 되어버리고 있습니다.

　한편 일부 전문가 사이에서는 '일본 아니메는 무엇이 대단한가'라는 테마 자체가 오래 전 이야기처럼 인식되고 있습니다. 또한 국가의 시책인 '쿨재팬'도 전문가 영역에서 그다지 적합한 수용 방법이 없고, 이 분야에 들어서는 것에 이상하게도 주저하게 되는 분위기가 있습니다.

　이것은 지극히 유감스러운 경향입니다. 이 책을 읽으시고 모든 지각있는 젊은 연구자분들이 꼭 객관적인 고찰을 심화해 주셨으면 합니다. '일본 아니메는 무엇이 대단한가'를 논구하는 것은 오래 전의 테마가 아니라, 아직 미개척이며 오히려 지금부터 심화해 가야 할 연구 대상이 아닐까요?

최근 뛰어난 연구서도 나왔습니다.

해외 연구자가 쓴 일본 아니메론으로는 지금까지 수잔 J. 네이피어의 『현대 일본의 아니메-<AKIRA>부터 <센과 치히로의 행방불명>까지』(가미야마 교코 옮김, 中央公論新社, 2002)가 알려져 있었습니다.

그러나 이 네이피어의 책은 분석 대상이 되는 아니메 작품에 편향이 있다고 비판 받아, 일본 국내에서는 그다지 좋게 평가되지 못했습니다. 그 후에도 주로 미국의 사정을 전하는 저작이 복수 출판되어, 그 일부를 이 책에서도 인용했습니다만, '인용 가능하다'라는 의미에 있어서는 활용성이 떨어진다는 것이 솔직한 감상이었습니다.

그런 와중에 토마스 라말의 『아니메 머신』(후지키 히데로 · 오자키 하루미 옮김, 나고야대학출판회, 2013)은 일본인 연구자도 공감할 수 있는 관점이 포함된 뛰어난 연구서라고 할 수 있습니다. 원서 『The Anime Machine』(University of Minnesota Press, 2009)이 출판되었을 때부터 화제가 되었던 연구서의 대망의 번역입니다. 아니메란 캐릭터나 스토리보다도 그림의 움직임 그 자체가 언어화되고 있는 것이라는 점을 지적하고 있습니다.

그리고 이 책의 탈고 직전에 출판되었기 때문에 저도 아직 숙독하지 못했습니다만, 우스바 아키타카(薄葉彬貢)의 『세계 아니메 · 망가 소비 행동 리포트』(自費出版, 아마존에서 구입 가능, 2014)는 해외 10개국 대학생을 대상으로 한 대규모 앙케이트 조사를 토대로 일본 아니메 수용의 진상을 명확히 하려는 의욕적인 리포트로, '일본 아니메는 팔리지 않고 있다'라는 본서와 마찬가지 방향으로 결론이 나고 있습니다.

본서는 일반인들을 대상으로 하고 있다는 점에서, 이들 전문서나 연구 리포트 등의 많은 성과에 할애하는 상세한 논의를 의도적으로 피하고 있습니다. 이 분야에 흥미를 가지신 분은 꼭 이러한 서적을 읽으시고 이해를 심화해 주셨으면 합니다.

마지막으로 이 책을 집필하는 데, 언제나 그렇지만, 많은 연구자, 비평가 분들의 도움을 받은 것에 감사드립니다. 또한 필자가 근무하는 교토 세이카(精華)

대학·대학원 재학중인 유학생들로부터도, 문헌이나 서적으로는 웬만해서는 알수 없는 정보를 제공받았습니다. 다만 '협력'이라고는 해도 대부분이 이벤트에서의 대화나 뒷풀이 자리에서의 대화 등에서 필자가 자극을 받았던 것에 기인한 것이 많아서, 서술한 내용에 관한 책임은 모두 필자에게 귀속되는 것이므로, 본문에서는 이름을 명기하지 않은 경우가 대부분입니다. 필자가 제멋대로 한 것에 대해 용서를 구함과 동시에, 언제나 많은 친구들이 도움을 주시는 것에 대해 다시 한 번 깊은 감사를 드립니다.

미주

제1장

주1) 예를 들어 오카다 에미코(おかだえみこ)·스즈키 신이치(鈴木伸一)·다카하타 이사오·미야자키 하야오, 『아니메의 세계(アニメの世界)』(新潮社, 1988) 가운데 오카다의 지적, 가타오카 요시로(片岡義朗) 「일본의 아니메시장(日本のアニメ市場)」, [다카하시 미츠테루(高橋光輝)·쓰가타 노부유키 편저 『아니메학(アニメ学)』, NTT出版, 2011, pp.152-183]

주2) 최근 문헌으로는 나츠메 후사노스케(夏目房之介)·다케우치 오사무(竹内オサム) 편저 『만화학입문(マンガ学入門)』(ミネルヴァ書房, 2009)에, 근대 이전의 만화 전사(前史)에 대해 정리되어 있다.

주3) 다카하타 이사오, 『12세기의 애니메이션(十二世紀のアニメーション)』, 徳間書店, 1999

주4) 야마모토 다케토시(山本武利), 『그림연극 거리의 미디어(紙芝居 街角のメディア)』, 吉川弘文館, 2000

주5) 이러한 언어의 변천에 대해서는, 앞의 책 『아니메학』 pp.24-44에 상세히 설명.

주6) 야마모토 에이이치(山本映一), 『무시프로덕션 흥망기(虫プロ興亡記)』, 新潮社, 1989

주7) 모리 다쿠야(森卓也), 『애니메이션 입문(アニメーション入門)』, 美術出版社, 1966

주8) 경제산업성, 「쿨재팬실의 설치에 대하여(クール·ジャパン室の設置について)」, 2011 (http://www.meti.go.jp/press/20100608001/20100608001.html)

주9) 외무성, 「아니메 문화대사(アニメ文化大使)」, 2008 (http://www.mofa.go.jp/mofaj/gaiko/culture/koryu/pop/anime/)

주10) 외무성, 「대중문화 외교(ポップカルチャー外交)」, 2013 (http://mofa.go.jp/mofaj/gaiko/culture/koryu/pop/)

주11) 문화청, 「2013년도 청년 애니메이터 등 인재육성사업(平成25年度若手アニメーター等人材育成事業)」, 2013 (http://www.bunka.go.jp/geijutsu_bunka/04animator/25animator_ikusei.html)

주12) 경제산업성, 「2013년도 '콘텐츠산업 강화 대책 지원 사업(아니메산업을 핵심으로 하는 콘텐츠산업 국제 전개 촉진 사업)과 관련된 기획 경쟁 모집 요령」, 2013 (http://www.meti.go.jp/information/publicoffer/kobo/downloadfiles/k130830001_01.pdf)

제2장

주1) 「'탄생의 부모'가 이야기하는 ASIMO 개발 비화」, 『ITmedia』, 2002.12.4 (http://www.itmedia.co.jp/news/0212/04/nj00_honda_asimo.html)

주2) 크리스티아노 루이우, 야마모토 미치코(山本美智子) 「세계로 날개짓하는 <캡틴 츠바사>」, 다카하시 요이치(高橋陽一) 『캡틴 츠바사 단편집 DREAM FIELD vol.2』 pp.59~61, 集英社, 2006

주3) 「인도판 <거인의 별> 현지의 시청률은?」, 니혼게이자이 신문 전자판 2013. 5.24

주4) <바람계곡의 나우시카>에 관한 질문은 2007년 10월 아일랜드 더블린의 국립대학인 더블린대학 트리니티칼리지(Trinity College Dublin)에 재학중인 여학생으로부터 받았다.

주5) '소녀영웅(Girl Hero)'에 관한 국내외의 상황에 대한 상세한 연구로, 스가와 아키코(須川亜紀子) 『소녀와 마법 – 소녀영웅은 어떻게 수용되었나(少女と魔法──ガールヒーローはいかに受容されたのか)』(NTT出版, 2013)가 있다.

주6) 앞의 책 『소녀와 마법』

주7) 『마법소녀 대전집 「도에이동화편」(魔女っ子大全集)』, バンダイ, 1993

주8) 일본무역진흥기구, 『우리나라 콘텐츠에 대한 해외소비자 실태조사 미국 고교생 앙케이트조사』, 일본무역진흥기구 조사기획과, 2011. 일본무역진흥기구, 『우리나라 콘텐츠에 대한 해외소비자 실태조사 프랑스 고교생 앙케이트조사』, 일본무역진흥기구 조사기획과, 2011.

주9) 시모츠키 다카나카(霜月たかなか)·시다 다케미(司田武己) 편저, 『철완 아톰 컴플리트북(鉄腕アトムコンプリートブック)』, メディアファクトリー, 2003

주10) 키네마준포 편집부 편, 『신판 전후 키네마준포 베스트텐 전사(新版戦後キネマ旬報ベスト・テン全史)』, キネマ旬報社, 1988

주11) 니혼게이자이 신문 2005. 6. 18 석간

제3장

주1) 활동의세계(活動之世界)편집부 편, 「활동사진월보/개구쟁이만화 프랑스에 수출되다(凸坊漫画仏国へ輸出さる)」, 『활동의세계』1918년 2월호, p.244. 또한 수출되었다고 하는 <모모타로>의 작가, 기타야마 세이타로(1888~1945)는 일본 국산 애니메이션 초창기(1917년)부터 애니메이션 제작을 한 개척자의 한 사람.

주2) 예를 들어 오후지 노부로(大藤信郎)는 독립제작으로 단편 애니메이션 <고래(くじら)>(1952), <유령선(幽霊船)>(1956) 등을 해외영화제에 출품하여 지명도를 얻게 되었다.

주3) 도에이(東映)10년사편찬위원회 편, 『도에이 10년사』, 東映, 1962

주4) 앞의 책 『도에이 10년사』

주5) 데츠카 오사무, 『나는 만화가(ぼくはマンガ家)』, 大和書房, 1979

주6) 구사나기 사토시(草薙聰志), 『미국에서는 일본 아니메를 어떻게 보아왔나?(アメリカ で日本のアニメは、どう見られてきたか?)』, 德間書店, 2003

주7) 프레드 래드(Fred Ladd)・하비 드네로프(Harvey Deneroff), 히사미 가오루(久美 薫) 역, 『아니메가 'ANIME'가 되기까지(アニメが'ANIME'になるまで)』, NTT出版, 2010

주8) 앞의 책 『미국에서는 일본 아니메를 어떻게 보아왔나?』 권말부록

주9) 앞의 책 『아니메가 'ANIME'가 되기까지』

주10) 앞의 책 『나는 만화가』

주11) <진견 허클>(원제: Huckleberry Hound)는 일본에서 1959년 2월 방영 개시. < 원시가족 플린트스톤>(원제: The Flintstones)은 일본에서 1961년 6월 방영 개시. 둘 모두 미국의 한나-바베라 프로덕션(Hanna-Barbera Production)이 제작했다.

주12) 앞의 책 『미국에서는 일본 아니메를 어떻게 보아왔나?』에서 인용했는데, 파텐의 일 본 아니메 체험은 Patten, F. 『Watching Anime, Reading Manga』(Stone Bridge Press, 2004)에 상세히 나와 있다.

주13) 앞의 책 『미국에서는 일본 아니메를 어떻게 보아왔나?』

주14) 쓰가타 노부유키, 『일본 애니메이션의 힘(日本アニメーションの力)』, NTT出版, 2004

주15) 데츠카 오사무 「단지 일개 영화 팬」, 데츠카 오사무 『보거나 찍거나 비추거나(観た り撮ったり映したり)』, キネマ旬報社, pp.114-120, 1987

주16) 윈저 맥케이(Winsor McCay, 1871~1934)는 미국 만화가, 애니메이션 작가. <리 틀 니모(Little Nemo in Slumberland)>는 1905년부터 1911년까지 뉴욕헤럴드지 에 연재된 그의 만화 대표작으로, 이것을 자신이 애니메이션으로 만든 <리틀 니모 (Little Nemo)>(1911) 외에 <공룡 거티(Gertie the Dinosaur)>(1914) 등이 애니 메이션 대표작.

주17) 후지오카 유타카(1927~1996)는 애니메이션 제작사인 도쿄무비(현재 톰스엔터테인 먼트)를 설립하여, <요괴 큐타로(オバケのQ太郎)>, <거인의 별>, <루팡3세> 등 TV아니메 초창기부터 많은 작품을 제작.

주18) 오츠카 야스오, 『리틀 니모의 야망(リトル・ニモの野望)』, 德間書店, 2004

주19) AnimeCon HP (http://animecons.com/events/info.shtml/138/AnimeCon_1991)

주20) Anime Expo HP (http://www.anime-expo.org/)

주21) 앞의 책 『아니메가 'ANIME'가 되기까지』

주22) 앞의 책 『일본 애니메이션의 힘』

주23) 앞의 책 『미국에서는 일본 아니메를 어떻게 보아왔나?』

제4장

주1) 미하라 료타로(三原龍太郎), 『하울 in USA－일본 아니메 국제화 연구(ハウル in USA－日本アニメ国際化の研究)』, NTT出版, 2010

주2) 모리 유지(森祐治)「세계 속 일본 애니메이션(世界の中の日本のアニメーション)」, 일본동화협회 데이터베이스워킹 편 『아니메산업 리포트 2012』, 日本動画協会, 2012

주3) 수도 다다시(数土直志)「콘텐츠 분야별 동향·애니메이션」, 디지털콘텐츠협회 편 『디지털콘텐츠 백서 2013』, 디지털콘텐츠협회, 2013, pp.83－91

주4) '2012년 파리 재팬엑스포 방문객 21만 9,164명', 「아니메!아니메!(アニメ!アニメ!)」 2013.1.20 (http://animeanime.jp/article/2013/01/20/12738.html)

주5) Anime News Network (http://www.animenewsnetwork.com/)

주6) 고이즈미 교코(小泉恭子)「이성(異性)을 가장하는 소녀들(異性を装う少女たち)」, 이노우에 다카코(井上貴子) 외 『비주얼파의 시대－록, 화장, 젠더 (ヴィジュアル系の時代－ロック·化粧 · ジェンダー)』, 青弓社, pp.208－245

주7) 코믹마켓준비회 편, 『코믹마켓 30년 파일(コミックマーケット30'sファイル)』, 青林工藝社, 2005

주8) 교토세이카대학(京都精華大学) 대학원 만화연구과(マンガ研究科) 재학중인 가와이 시호(河合志帆)의 지적에 근거함.

주9) 시나 유카리(椎名ゆかり) '컨벤션의 변화 : 해외 컨벤션 참가자수 증가는 아니메·망가 인기의 바로미터인가? 제3회 (コンベンションの変化：海外のコンベンション参加人数増加は、アニ · マンガ人気のバロメーターか?第3回)', 「아니메!아니메!」 2013.7.29 (http://animeanime.jp/article/2013/07/29/12738.html)

주10) 일본무역진흥기구 해외조사부 조사기획과, 『미국 콘텐츠 시장 조사(2011－2012) 아니메·망가 편』, 일본무역진흥기구, 2013

주11) 가이후 마사키(海部正樹)「해외 동향·미국」디지털콘텐츠협회 편 『디지털콘텐츠 백서 2013』, 디지털콘텐츠협회, 2013, pp.178－184

주12) 앞의 책, 「해외 동향·미국」

주13) Ericson, H. 『Television Cartoon Shows : An illustrated encyclopedia, 1949 through 2003』 2nd ed. Volume 1, McFarland & Company, 2005

주14) 앞의 책 『Television Cartoon Shows』

주15) 쓰가타 노부유키, 『일본 애니메이션의 힘(日本アニメーションの力)』, NTT出版, 2004

주16) Box Office Mojo HP (http://boxofficemojo.com/)

주17) 프랑스어판 <센과 치히로의 행방불명> 페이지 (http://www.nausicaa.net/~airami/frenchsen.htm)

주18) <센과 치히로>, <리로 앤드 스티치>의 흥행성적 모두 앞의 Box Office Mojo

HP.

주19) 데이빗 아임 「유럽에서 일본 아니메의 30년 ~스위스에서 본 프랑스어권 시장 분석~」 디지털콘텐츠협회 편 『디지털콘텐츠 백서 2008』, 디지털콘텐츠협회, 2008, pp.187-190

주20) 일본무역진흥기구 해외조사부 조사기획과, 『프랑스를 중심으로 하는 유럽의 콘텐츠시장 조사(2011-2012) TV편』, 일본무역진흥기구, 2013

주21) 앞의 『프랑스를 중심으로 하는 유럽의 콘텐츠시장 조사(2011-2012) TV편』

주22) Gallego-Zambrano, E. 「스페인에서의 망가·아니메 언어정책」, 『일본애니메이션학회 제5회 대회 연구발표 요지집』, 2003, pp.20-21

주23) 앞의 『프랑스를 중심으로 하는 유럽의 콘텐츠시장 조사(2011-2012) TV편』

주24) 헬렌 매카시 「일본에 가본 적은 없지만」(인터뷰, 인터뷰어·번역 : 모리 요시타카), 『유레카(ユリイカ)』 1996.8월호, 靑土社, pp.158-163

주25) 교토세이카대학(京都精華大学) 대학원 만화연구과(マンガ研究科) 재학중인 呂萌.

주26) 엔도 호마레(遠藤誉), 『중국 동만(動漫) 신인류』, 日経BP社, 2008

주27) 아니메비지엔스편집부 편, 「<도라에몽>에 국민영예상을!」, 『아니메비지엔스』 창간호, 2013

주28) 「지브리는 세계에서 어떻게 평가되고 있는가?」(『dankai펀치』 2008.8월호, 飛鳥新社, pp.56-59)에서 애니메이션 연구가 박기령의 해설.

제5장

주1) 2007년 5월, 노르웨이 볼다(Volda)에서 스트롬씨와 필자의 토의에서 인용.

주2) 미야자키 하야오, 「내게 있어서의 시나리오(私にとってのシナリオ)」, 이케다 히로시(池田宏) 편 『강좌애니메이션3 이미지의 설계(講座アニメーション3 イメージの設計)』美術出版社, 1986, pp.46-55

주3) 마스다 히로미치(増田弘道) 「2012년 아니메산업총괄 시장동향 개관」일본동화협회데이터베이스워킹그룹 편 『아니메산업 리포트 2013』, 일본동화협회, 2013, pp.6-14

주4) 앞의 「2012년 아니메산업총괄 시장동향 개관」

주5) 앞의 「2012년 아니메산업총괄 시장동향 개관」

주6) 오카모토 겐(岡本健), 『n차 창작관광(n次創作観光)』, 北海道冒険芸術出版, 2013

주7) 앞의 책 『n차 창작관광』

주8) 마츠모토 아츠시(まつもとあつし), 「지역활성화와 콘텐츠의 실태」, 『아니메비지엔스』 제2호, 2013, pp.3-5

주9) 앞의 책 『n차 창작관광』

주10) 『AERA』 2013.10.28

찾아보기

저자 소개

쓰가타 노부유키(津堅信之)

1968년 효고현(兵庫県) 출생. 애니메이션사 연구자. 긴키(近畿)대학 농학부 졸업. 오사카예술대학 강사, 가쿠슈인(学習院)대학 대학원 강사 등을 거쳐 2009년부터 교토 세이카대학 애니메이션학과 준교수. 현재는 니혼(日本)대학 예술학부 영화과 강사. 전문 영역은 일본 애니메이션사. 주요 저서에 『일본 애니메이션의 힘』, 『아니메 작가로서의 데츠카 오사무』(이상 NTT출판), 『애니메이션학 입문』(平凡社新書), 『일본 최초의 애니메이션 작가 기타야마 세이타로(北山清太郎)』(臨川書店), 『텔레비전 아니메의 여명』(나카니시야출판) 등이 있다.

역자 소개

고혜정

가톨릭관동대학교 교수
쓰쿠바(筑波)대학 대학원 언어학박사, 언어학·실험음성학 전공
현재 일본실험언어학회 편집위원
　　　한국일본어학회 편집부회장 및 편집위원
　　　한국일본어교육학회 정보이사 및 편집위원
저서 『日本語文型演習』, 『ほかほか日本語 STEP1』, 『ほかほか日本語 STEP2』
　　　『にこにこ의료관광일본어』
논문 「韓国語と日本語の音調に関する実験音声学的対照研究」
　　　「日本語鹿児島方言のアクセント変化に関する一考察」
　　　「초급학습자의 일본어 인토네이션의 특징에 관한 일고찰」
　　　「플립러닝의 도입이 학습 효과에 미치는 영향」 외 다수

유양근

서강대학교, 광운대학교 강사
니혼(日本)대학 대학원 예술학연구과 예술학박사, 일본영화 전공
현재　영화의 이해, 일본영화, 일본 애니메이션, 일본문화 등 강의
저서 『아시아 영화의 오늘』(공저), 『초보자를 위한 시네클래스(개정판)』(공저)
번역서 『영상의 발견』
논문 「영화 <GO>, <피와 뼈>, <박치기>의 변주와 수렴」
　　　「디지털 시대 일본영화의 변모 — J호러를 중심으로 —」
　　　「일본 시대극영화의 현대적 변용 — 변주와 수렴 —」
　　　「일본영화가 담아낸 재난의 기억 — 동일본대지진 이후 영화를 중심으로 —」
　　　「일본 코미디영화의 웃음 코드와 기능 — 2013~2014 흥행작을 중심으로」 외 다수

일본 아니메 무엇이 대단한가 – 세계를 매혹시킨 이유

초판발행	2018년 2월 20일
지은이	쓰가타 노부유키
옮긴이	고혜정·유양근
펴낸이	안종만
편 집	전은정
기획/마케팅	송병민
표지디자인	권효진
제 작	우인도·고철민
펴낸곳	(주) **박영사**
	서울특별시 종로구 새문안로 3길 36, 1601
	등록 1959. 3. 11. 제300-1959-1호
전 화	02)733-6771
f a x	02)736-4818
e-mail	pys@pybook.co.kr
homepage	www.pybook.co.kr
ISBN	979-11-303-0489-2 93650

* 잘못된 책은 바꿔드립니다. 본서의 무단복제행위를 금합니다.
* 저자와 협의하여 인지첩부를 생략합니다.

정 가 15,000원